V. 2711.
6+a-

L'ART

DE FABRIQUER LA POTERIE,

FAÇON ANGLAISE.

On a rempli les formalités prescrites pour assurer à l'Auteur sa propriété.

L'ART
DE FABRIQUER LA POTERIE,
FAÇON ANGLAISE;

CONTENANT

Les Procédés et nouvelles Découvertes, la fabrication du Minium, celle d'une nouvelle substance pour la Couverte, celle des Couleurs vitrifiables, l'art d'imprimer sur Faïence et Porcelaine, et un Vocabulaire de termes techniques et chimiques.

AVEC GRAVURES.

A L'USAGE

Des Fabricans et de ceux qui veulent établir des Poteries;

PAR M. O*** ANCIEN MANUFACTURIER;

REVU POUR LA PARTIE CHIMIQUE

Par M. BOUILLON-LAGRANGE, Docteur en Médecine, Professeur de Chimie, etc.

A PARIS,

AU GRAND BUFFON, LIBRAIRIE DE A. G. DEBRAY,
RUE ST. HONORÉ, VIS-A-VIS CELLE DU COQ.

1807.

L'ART
DE FABRIQUER LA POTERIE,
FAÇON ANGLAISE.

La poterie blanche, façon anglaise, est une faïence fine à couverte transparente et blanche, connue sous le nom de poterie fine, faïence blanche, terre anglaise, terre de pipe, faïence anglaise, terre blanche et cailloutage.

Cet art est absolument de création moderne. Avant le célèbre Wedgwood, on ne connaissait point le vernis qu'on applique aujourd'hui à cette poterie. Celui qu'on employait autrefois était obtenu par la volatilisation du sel marin. On en jetait de temps en temps une quantité dans le four, où, en se volatilisant par la grande chaleur, il vernissait la surface des pièces.

Les substances qui composent cette poterie, sont, pour la pâte, l'argile blanche, et le silex ou pierre à fusil broyée;

et pour le vernis, appelé en terme de l'art, couverte, cette même pierre à fusil calcinée, broyée, est fondue avec le *minium* et la potasse.

Toute espèce d'argile blanche n'est pas propre à cette fabrication.

Une bonne argile blanche doit avoir les qualités suivantes. Elle doit être bien grasse, ne point contenir trop de sable; elle doit être exempte de craie et d'oxides métalliques. La craie la rend susceptible de se difformer; et les oxides métalliques lui communiquent différentes teintes. Le feu du four à biscuit doit, de grise qu'elle était, lui faire prendre un très-grand degré de blancheur.

Les argiles qu'on emploie dans les comtés de Stafford et de Devon, en Angleterre, sont grises. L'eau forte qu'on verse sur elles, ne produit point d'effervescence; preuve qu'elles ne contiennent pas de chaux. Elles conservent leur blancheur au feu de porcelaine, et à ce haut degré de température, il ne s'en développe aucun signe d'oxides métalliques.

On trouve à Colebrookdale, dans le Shropshire, en Angleterre, une argile presque noire, qui devient très-blanche par la cuisson. Des terres semblables ont été observées par le grand Palissy. *Il y a*, dit ce grand homme, *autres espèces de terres qui sont noires en leur essence, et quand elles sont cuites, elles sont blanches comme papier.* Cette couleur noire est due à des matières végétales que ces terres contiennent, qui se dissipent pendant la cuisson. Elles supportent très-bien le feu de la poterie fine, et on en consomme même dans cette fabrication. On en trouve en France, en divers endroits.

Les argiles de Montereau-faut-Yonne sont plus ou moins grises. Elles cuisent toutes, plus ou moins blanc; la même carrière produit souvent une terre, qui à la cuisson, manifeste différens degrés de blancheur. Exposées à une température médiocre, elles blanchissent; un degré de plus les blanchit davantage, et une température plus élevée encore

leur fait prendre une teinte sale. Elles commencent à rougir à une température fort au dessous de celle de la porcelaine, qualité qui est due au développement de l'oxide de fer. Celles qui sont très-blanches en sortant de la carrière, n'acquièrent pas tant de blancheur par la cuisson, que celles qui sont plus grises. On en trouve qui sont très-sablonneuses à la partie supérieure des couches, et qui le sont beaucoup moins lorsqu'on pénètre à trois ou quatre pouces de profondeur dans leur masse.

On ne peut assez se pénétrer de l'importance du choix de l'argile qu'on destine à la fabrication de la poterie blanche. Ce n'est pas la simple inspection qui doit nous fixer à telle ou telle espèce de terre. Telle argile paraît bien grasse et très-blanche dans son état brut, qui par la cuisson acquiert une teinte plus ou moins grisâtre. Lorsqu'on fait l'essai d'une terre, cela doit s'exécuter sur une quantité assez considérable. Une terre extraite d'une même carrière, peut offrir différentes

qualités en différens endroits de son gisement. On ne peut donc être trop prudent dans ce travail préliminaire. La couverte la mieux combinée et de la meilleure qualité, les fourneaux les mieux construits, les ouvriers les plus habiles et les plus expérimentés seraient inutiles aux manufacturiers, si l'argile n'était pas de bonne nature ; ils seraient inévitablement ruinés par la casse qui a lieu lorsque les pièces se sèchent sur les rayons, et pendant leur cuisson au four. Il y a des potiers, qui, par la grande habitude qu'ils ont dans l'inspection des terres, prononcent sur la qualité d'une argile selon la force avec laquelle, avant la cuisson, elle happe (1) la langue. Mais il faut avouer que ce n'est que par une expérience consommée que nous pouvons acquérir ce talent.

―――――――

(1) On dit des argiles et des pierres qu'elles happent la langue, par rapport à la faculté qu'elles ont de s'attacher à la langue, en s'emparant promptement de l'humidité qui est constamment répandue à sa surface.

L'argile est, en général, un mélange d'alumine et de silice, quelquefois de chaux, de magnésie, de baryte, etc. On en trouve de couleur blanche, grise, bleue, verte, jaune, rouge, noire, etc. Mais, de toutes ces couleurs, nous ne pouvons nous arrêter qu'à la grise, la blanche et la noire. Il n'y a que les argiles de ces couleurs qui deviennent blanches par la cuisson. Les autres cuisent plus ou moins rouge. Les matières qui colorent l'argile sont des décompositions de substances végétales, des bitumes, ou des oxides métalliques, dont les plus communs sont les oxides de fer.

On peut distinguer à la calcination la nature des substances colorantes. Lorsque l'argile est colorée par des décompositions de substances végétales ou par le bitume, cette couleur disparaît à la cuisson, et l'argile sort du feu extrêmement blanche. On trouve dans la plupart des argiles noires des racines entières, qui y ont été ensevelies avant leur décomposition. Celles colorées par des bitumes, acompagnent

ordinairement les mines de charbon de terre.

L'argile est une combinaison terreuse très-répandue sur la surface du globe. Les lieux où on la trouve le plus communément, sont les terreins modernes secondaires, c'est-à-dire ceux qui sont formés de couches horizontales de craie, de pierre calcaire coquillière, de sable caillouteux, et généralement les terreins que l'on peut regarder comme étant de dernière formation (*Voyez* Obs. *a*).

On trouve abondamment des argiles blanches ou colorées par des substances végétales décomposées, dans les départemens,

de la Seine-Inférieure,
de Seine-et-Marne,
de Seine-et-Oise,
de l'Aube,
de l'Eure,
de la Manche,
de l'Oise,
de la Saône,
de la Marne,
du Nord,
des Ardennes,
de la Meuse,
de l'Aisne,
du Cher,
de la Dordogne,
du Lot,
de la Haute-Vienne,
du Lot-et-Garonne,
de la Haute-Garonne,
de la Haute-Saône,

I......

de la Haute-Marne, du Pas-de-Calais,
du Haut-Rhin, de Saône-et-Loire, etc.
de l'Allier, etc.

On exploite la terre blanche à Forge, département de la Seine-Inférieure, à Devres, département du Pas-de-Calais, à Montereau-faut-Yonne, à Moret près Montereau (1), département de Seine-et-Marne; à Dunkerque, à Douai; à Audunes, dans le ci-devant Brabant; dans le voisinage de Namur, à Autroche, près de St. Guilain, et dans les environs de Tournay. On en exploite aussi près d'Anvers, dans les environs de Cologne, etc.

Les argiles blanches ne contiennent, en général, qu'une très-petite quantité de craie, presque point de magnésie, et jamais de fer que par place, que l'on peut facilement séparer à la main lorsqu'on l'épluche. Quand les proportions de la terre calcaire, de la magnésie et

(1) Le poinçon de la terre de Montereau pris à la carrière, coûte cinq francs; son transport à Paris, par eau, coûte deux francs.

de l'oxide de fer ne sont dans l'argile que comme un est à cent, ces substances ne produisent aucun mauvais résultat ni dans la cuisson, ni dans aucune autre partie de la fabrication.

Jusqu'ici les manufacturiers de poteries blanches n'ont eu aucun moyen de distinguer leur argile; ils n'ont consulté que l'expérience, et l'expérience leur a souvent occasionné, au moins en France, des pertes considérables, qu'on peut leur éviter en leur indiquant le moyen de déterminer dans quelles proportions l'alumine, la silice et les autres substances, sont contenues dans les terres qu'ils désirent employer.

Comme nous l'avons dit plus haut, une argile tirée du même lieu, peut avoir des proportions différentes d'alumine et de silex, il est donc très-nécessaire de soumettre à l'analyse l'argile avant de l'employer. La méthode de Bergman nous présente à cet égard des moyens simples et faciles à exécuter (*Voyez* Obs. *b*).

Il sera utile cependant, avant de donner

les détails de ce procédé, de faire voir quelles sont, en général, les proportions d'alumine et de silex, qu'on a lieu de rencontrer dans l'analyse des terres blanches.

Une argile blanche d'Hampshire, en Angleterre, a été analysée par le célèbre Bergman; il y a trouvé, sur 100 parties,

Silice,	51 , 8
Alumine,	25 , «
Chaux,	3 , 7
Magnésie,	0 , 7
Oxide de fer,	3 , 7
Perte,	15 , 5

M. Hassenfratz a analysé différentes terres blanches de France; il les a trouvées composées de silice et d'alumine dans les proportions suivantes.

Argile de
- Tournay, { 57 d'alumine, 43 de silex.
- Forge, { 37 d'alumine, 63 de silex.
- Douai, { 17 d'alumine, 83 de silex.
- Montereau, { 14 d'alumine, 86 de silex.

Le même chimiste a analysé une terre qui lui avait été donné par feu Wedgwood, il y a trouvé l'alumine et la silice dans les proportions suivantes.

Argile de { Wedgwood, { parties 24 d'alumine, 76 de silex.

Quoique M. Hassenfratz n'ait point indiqué les quantités des autres substances qui étaient mélangées à ces argiles, parce leurs proportions n'influaient point sur le travail qu'il se proposait, il n'est pas moins utile pour nous de savoir quelles ont été les quantités d'alumine et de silice qu'il a trouvées dans ces différentes terres.

Dans la quantité d'eau que les argiles contiennent, on trouvera toujours des différences considérables ; cela tient à la presqu'impossibilité de les amener toutes au même degré de dessiccation.

L'argile blanche dont l'analyse m'est personnelle, m'a présenté les résultats suivans.

Analyse d'une terre blanche, provenant d'un terrein appartenant à M. Desparda de Cuberton, près Montereau.

Alumine,	12	04
Silice,	78	»
Chaux,	2	»
Fer,	1	50
Eau,	6	46
Egalent	100	».

DE L'EXTRACTION DE LA TERRE.

L'argile blanche ou grise se trouve ordinairement dans les terrains d'alluvion, en couches plus ou moins épaisses, alternant souvent avec des couches de sable. On en trouve aussi dans des fentes ou des filons dans d'autres roches. Il est peu de pays où il ne s'en rencontre pas, plus ou moins chargées d'oxides métalliques ou d'autres terres ; mais celle que nous employons dans la fabrication de la terre blanche, ne se trouve pas en si grande abondance.

L'argile pour la poterie fine se trouve assez

assez souvent à 25 ou 30 pieds de la surface de la terre. L'extraction s'en fait quelquefois en grosses briques, qui pèsent de 50 à 70 livres, si c'est une veine ou une couche que l'on exploite; mais si l'argile est en masse, alors ce sont des mottes d'une figure irrégulière qui n'ont aucun poids fixe.

Epluchage de la terre.

Rendue à la fabrique, on empile l'argile sous un hangar, qui non seulement doit être à l'abri de toute humidité, mais qui doit offrir la facilité d'y produire à volonté un courant d'air, afin de pouvoir sécher convenablement la terre qui, apportée de la carrière, recèle une certaine quantité d'humidité. C'est une espèce de ventilation à laquelle il faut l'exposer.

Cette dessiccation préliminaire ne saurait être trop grande. Plus une terre est sèche, mieux elle se détrempe. On ne doit jamais se voir réduit à sécher la terre en l'empilant autour des fours; cette pratique suppose une pénurie de terre, que

l'on ne doit jamais éprouver. La provision du manufacturier doit être telle, qu'il ne soit jamais dans la nécessité de sécher la terre par des moyens précipités. Rien n'est plus pernicieux dans cet art, que les travaux à la hâte. L'ouvrier, dans des cas semblables, fait toujours des écoles aux dépens du fabricant. Cette vérité n'est pas moins apparente dans les arts mécaniques en général. Le moindre changement affecte l'ouvrier; il n'est plus le même, lorsqu'il ne peut envisager les choses constamment sous le même point de vue.

La terre étant donc parfaitement séchée, on l'épluche avec soin. A cet effet, on la concasse avec des maillets de bois, sur une table composée de simples tréteaux, sur lesquels posent des planches, et dont les dimensions sont proportionnées à la quantité de terre qu'on fait éplucher. Cette opération doit s'exécuter dans le même hangar où l'on sèche la terre, afin d'éviter, autant que possible, les inconvéniens du transport.

Quoique l'épluchage soit assez facile en lui-même, et qu'on n'y emploie que des enfans, des femmes et des vieillards, il exige néanmoins que l'on surveille ceux-ci avec la plus grande attention. Des cailloux, des particules d'argile colorées, ou de craie, qu'on y laisserait, gâteraient autant de pièces dans lesquelles ces substances se trouveraient. On doit observer une fois pour toutes, que, lorsqu'il s'agit de la main-d'œuvre de cette sorte d'ouvriers, on doit exercer une vigilance beaucoup plus active que lorsqu'on a affaire à des hommes faits et intelligens.

Du gachage.

Le but de cette opération est de détruire par des moyens mécaniques la force d'agrégation (V. Obs. c), qui unit les molécules de l'argile, afin de les disposer à passer au travers du tamis de soie, dont les mailles sont proportionnées à la finesse du grain de la pâte qu'on désire obtenir.

Il y a deux manières de gâcher la terre. La première consiste à la mêler à une

certaine quantité d'eau, dans une fosse qui a peu de profondeur, et là, au moyen d'une longue râble, on remue fortement le mélange, jusqu'à ce qu'il acquière l'apparence d'une bouillie épaisse. D'autres fois on obtient le même résultat, dans une grande cuve, au milieu de laquelle se promènent divers bras de levier, qui sont mus eux-mêmes par le même moteur qui fait mouvoir les meules à couvertes. Ce dernier moyen est préférable, en ce qu'il est plus économique.

La gâchage et le tamisage subséquent emportent de chaque cent de terre en motte 15 livres de sable.

Du tamisage.

Au moyen de cette opération, on parvient à se débarrasser des parties les plus grossières de la terre. Elle s'exécute par le jeu d'un mécanisme de tamis de soie, mis en mouvement par des femmes ou des vieillards, et quelquefois par le moteur des meules à couvertes.

C'est principalement le sable grossier dont on se débarrasse par le tamisage.

La dépense qu'occasionnent le gâchage et le tamisage de la terre dans les manufactures, est évaluée à deux francs cinquante centim. par poinçon, jauge d'Orléans; le poinçon de terre pèse environ 250 kilogrammes (500 livres).

Du silex, cailloux ou pierre a fusil.

L'argile, dépouillée d'une portion considérable du sable qui formait une de ses parties constituantes, ne peut servir dans cet état aux divers usages de la fabrication que nous nous proposons : elle serait trop grasse; toutes les pièces qu'on en ferait, fendraient plus ou moins au feu à biscuit. On lui ôte sa qualité grasse, en la mélangeant avec une certaine quantité de silex, qu'on proportionne au degré de température qu'on emploie dans la cuisson du biscuit.

Les meilleurs cailloux sont ceux d'une couleur claire transparente tirant sur le noir. Il faut rejeter ceux qui sont tachés de brun ou de jaune, à cause des parties

ferrugineuses qu'ils contiennent et qui tacheraient le biscuit.

L'espèce de pierre que les minéralogistes appellent *quartz* (*V*. Obs. *d*), peut également entrer dans la composition de la pâte.

Il y a plusieurs variétés de pierres à fusil. Celle dont on se sert communément, est d'un noir parfait, recouverte d'une croûte blanche. Traitée au chalumeau, sans addition de fondant, elle est entièment infusible. Deux pierres à fusil frottées l'une contre l'autre dans l'obscurité, donnent, comme le quartz, une lueur phosphorique.

La pierre à fusil ne se trouve jamais dans les montagnes primitives, si ce n'est rarement et en petite quantité dans quelques filons; elle est, au contraire, particulière aux montagnes stratiformes et à celles d'alluvion, et sur-tout aux roches calcaires et aux bancs de craie ou de marne, avec lesquels on la voit alterner par couches parallèles. Les pierres à fusil des terrains crayeux ont toujours cette croûte blanche dont nous venons de parler.

On la trouve abondamment dans des bancs de craie qui constituent une partie du sol de la France septentrionale, et qu'on retrouve encore en Angleterre.

Sa calcination.

Le but de la calcination du silex ou du quartz, est d'en faciliter le broyage; de noir qu'il était, le silex, après cette opération, devient parfaitement blanc. Après la calcination il devient friable et tout à fait opaque.

On peut se servir avec avantage du four dont la figure, à la fin de l'ouvrage, représente la coupe verticale.

Du pilage ou boccardage.

Sorti du four après la calcination, le caillou n'est pas en état d'être soumis à l'opération du broyage. Il est en trop grands morceaux; on en diminue le volume, afin de pouvoir les introduire facilement sous les meules des moulins à broyer.

Du broyage.

Nous avons vu plus haut qu'on passait la terre au travers de tamis de soie. Le

Reliure serrée

caillou qui doit lui être ajouté ne peut avoir des molécules plus grosses que celles de la terre. On lui fait donc subir l'opération du broyage.

On connaît deux moyens de broyer le silex, par la voie humide, et par la voie sèche.

Par le premier moyen, on broie à l'eau; par le second, on broie dans des moulins exactement semblables à ceux des fariniers. Ce dernier moyen est celui qui est usité en Angleterre; des meuniers qui ne font que cela, fournissent aux poteries le silex qui leur est nécessaire, et à un prix naturellement inférieur à celui auquel il leur reviendrait s'ils le broyaient chez eux. Je dis naturellement, parce que tout le monde sait que rien n'est plus propre à produire le bon marché et le perfectionnement dans les travaux de l'industrie, que la division du travail.

Les moulins qui servent à broyer le silex à l'eau sont presque semblables à ceux qu'on emploie dans la fabrication de la faïence à émail opaque. Ils sont composés

de

de deux meules horizontales, de grés dur. L'inférieure est immobile, et sert de fond à un bacquet qui est percé sur un de ses côtés d'un trou qu'on ouvre à volonté. La meule supérieure est tantôt ronde et profondément échancrée, tantôt ovale; elle est mue par différens moteurs, selon les circonstances. Les moulins contiennent depuis cinq jusqu'à six cents livres de silex broyé. Il y a des manufacturiers qui préfèrent des petits moulins contenant cent cinquante livres seulement, parce que la besogne se trouve achevée dans la journée même, pendant que dans les grands moulins on est obligé de travailler jour et nuit pour finir en quatre jours.

MÉLANGE DU SILEX AVEC LA TERRE TAMISÉE.

Cette opération est une des plus importantes qu'il y ait dans la fabrication de la faïence anglaise. Le bu qu'on se propose ici est en restituant à la terre le silex qu'elle a perdu par le tamisage, de lui en fournir en même temps une telle

quantité qui puisse l'empêcher de se fendre au feu de biscuit.

Trop peu de silex produirait donc une quantité prodigieuse de pièces cassées au feu de biscuit ; une dose trop grande, en augmentant la porosité du mixte, donnerait infailliblement des pièces de peu de solidité, toutes choses égales d'ailleurs.

L'argile de Montereau-faut-Yonne, cuite au feu de biscuit de cent degrés de Wedgwood, exige un septième de silex.

En Angleterre la dose du silex est plus forte, parce qu'on y emploie une température plus élevée.

Pour mélanger le silex à la terre, ou pour caillouter, on procède de deux manières. Les uns l'ajoutent pendant qu'on tamise la terre, les autres l'y mêlent lorsque la terre tamisée est parvenue dans les fosses. Mais soit que l'on cailloute la terre pendant le tamisage, ou après, il faut préliminairement déterminer au juste la capacité, soit des cuves, soit des fosses où cette opération se fait.

DÉCANTATION ET ÉVAPORATION (1).

Après avoir fait le mélange de la terre et du silex en doses convenables, le composé se trouve être trop liquide pour pouvoir être employé aux divers travaux pour lesquels il est destiné. Après s'être reposée pendant quelque temps dans les bassins qui la reçoivent cailloutée, on en soutire l'eau qui surnage, au moyen des robinets pratiqués à un pouce de distance l'un de l'autre. Cette première opération lui fait acquérir une certaine consistance; mais c'est l'évaporation produite, soit naturellement, soit par le feu, qui doit donner à la pâte la fermeté qu'on lui demande.

Le four à évaporer est une longue fosse chauffée de manière que le feu circule aussi-bien autour de son fond que le long

(1) Dans cette opération, il s'évapore quatre parties d'eau, avant que la terre acquière la consistance qu'exigent les différens travaux auxquels elle est destinée. Cette opération par la fosse revient à 2 fr. 50 centim. par cent livres de terre travaillable.

de ses parois. On y met la composition, qui est encore presque fluide, quoiqu'on ait soutiré une grande portion d'eau. Alors on allume le feu, et lorsque la pâte a acquis quelque consistance, on la remue avec une pelle de bois, afin d'en accélérer l'évaporation. On commence à remuer plutôt un peu trop de bonne heure que trop tard, pour empêcher le silex qui est plus pesant que l'argile, de tomber au fond, circonstance qui produirait immanquablement une masse très-chargée de silex dans quelques-unes de ses parties, pendant que dans d'autres elle en serait considérablement privée.

Plus le feu continue, et plus on est obligé de renouveler les surfaces de la terre avec la pelle de bois, pour éviter qu'elle ne se brûle au fond de la fosse, et on continue cette manipulation, jusqu'à ce que la pâte ait acquis la fermeté convenable.

Cette fosse d'évaporation est un ustensile dispendieux là où le combustible est rare. La quantité de combus-

tible qu'elle dévore est énorme, en raison du peu de produit que fournit son ministère. Aussi les fabricans qui entendent bien leurs intérêts tachent de se débarrasser d'un instrument si peu productif, en le remplaçant par de grandes fosses à peu près semblables à celles des faïenciers. En Angleterre, où le charbon est à assez bon compte, l'usage de la fosse n'a pas un si grand inconvénient.

Les procédés qu'on emploie pour remplacer l'usage de la fosse consistent dans le soutirage, l'absorption par le plâtre et l'évaporation à l'air libre. Le premier procédé s'opère au moyen de vastes fosses d'environ quinze pieds de profondeur sur une longueur proportionnée à l'étendue de la fabrication. A deux tiers de leur profondeur, sont percés des trous, de pouce en pouce, qui font office de chantepleure, et par lesquels on soutire l'eau, à mesure qu'elle surnage la terre. Lorsque la terre a acquis dans les fosses un certain degré de consistance, on l'en retire pour la mettre dans des auges de

plâtre, où elle acquiert la fermeté qui lui est nécessaire pour être mise en cave ; ce qui, dans la belle saison, arrive après huit jours de séjour. Chaque auge ou renversoir de plâtre peut sécher cinquante livres de terre. On en a ordinairement jusqu'à trois mille, exposées les unes sur les autres sous un long hangar construit exprès.

Cette manière de sécher la terre est accompagnée d'un inconvénient assez grave ; c'est la répartition inégale du caillou, qui, étant plus lourd que la terre, se précipite et occupe les couches inférieures des fosses. On tâche d'y remédier dans l'opération du marchage.

Du marchage de la terre (1).

La pâte, amenée à un certain degré de consistance par l'évaporation, doit être fortement pétrie avant d'être livrée aux différens ouvriers qui la travaillent. Le but du marchage de la terre est d'y répartir

(1) Cette opération et l'enlèvement de la terre de la fosse, reviennent à 1 fr. 25 centimes pour chaque cent de terre.

le silex plus homogènement. Il arrive même dans l'évaporation que le silex, en se précipitant, est inégalement distribué dans la masse; le marchage rétablit en partie ce défaut, qui devient encore moins sensible par le battage subséquent et le pétrissage que lui fait subir l'ébaucheur ou le mouleur.

Le marchage de la terre s'opère en l'étendant sur un plancher bien propre, et à marcher dessus, les pieds nus, en décrivant, à plusieurs reprises, une spirale du centre à la circonférence et de la circonférence au centre.

Du battage ou corroiement de la terre.

Le battage de la terre est la dernière opération qu'on lui fait subir avant de la livrer entre les mains, soit de l'ébaucheur, soit du mouleur. Le but de cette opération est de faire dégager l'air atmosphérique qui s'y trouve. Lorsque la terre n'est pas bien battue, elle renferme des vents qui font éclater les pièces au feu de biscuit.

Il y a des manufactures où l'on se sert de *battes de fer* pour battre la terre. Ce sont des barres de fer, de l'espèce qu'on appelle du *carillon*. Ce procédé est vicieux; le tranchant du fer coupe le *fil* de la terre, selon l'expression technique, et la rend évidemment difficile à ébaucher.

Les battes de bois sont préférables; on ne leur a pas vu produire de semblable inconvénient.

La terre, après avoir été battue en divers sens, est pétrie à la façon des boulangers sur des tables de pierre. Ensuite on la porte à la cave, laquelle, pour être humide, n'en est que meilleure. Pour qu'elle soit parfaite, elle doit y séjourner au moins pendant un an, pour éprouver cette espèce de fermentation qu'elle subit, lorsqu'elle est ainsi abandonnée à elle-même. On a observé que, plus la pâte est vieille (toutes choses égales d'ailleurs), moins on éprouve de casse dans le four à biscuit.

(33)

DE L'EMPLOI DE LA TERRE PAR L'ÉBAUCHEUR ET LE TOURNEUR.

La pâte, ayant subi les différentes opérations que nous venons de décrire, est maintenant bonne à être employée par l'ébaucheur.

Le tour de cet ouvrier (*Voyez* figure 2) consiste en une tête ou girelle, portée sur l'extrémité d'un axe qui porte à sa partie inférieure une bobine autour de laquelle passe une corde qui la fait tourner au moyen d'une grande roue verticale, tournée par un jeune homme. L'ouvrier, assis à cheval, vis-à-vis de la girelle, jette fortement sur la girelle un morceau de terre que son aide a préalablement corroyée et formée en boules de la grosseur qu'exige la pièce qu'il veut former ; et il fait signe au tourneur de roue de tourner avec plus ou moins de rapidité, selon que la pièce est plus ou moins facile à former. Il ébauche, c'est-à-dire, il donne à la pièce, au moyen de différens mouvemens des doigts, à peu près la forme qui lui est destinée.

Dans l'intérieur de la pièce, un instrument d'ardoise diversement formée, nommée *estèque*, en allongeant la pièce, lui donne un certain degré de poli.

Mais à l'extérieur la pièce est informe, son épaisseur est considérable. La perfection d'une pièce dépend de l'égalité qui règne dans l'épaisseur. Si l'ébaucheur ne la lui donne pas, la pièce se dessèche inégalement et se fend. Il peut même arriver que la pièce se maintienne jusqu'à la cuisson; mais alors cet accident lui arrive.

Ce défaut dans le travail de l'ébaucheur prouve que, quels que soient l'attention et les bons principes qui ont présidé à toutes les autres branches de la fabrication, le fabricant peut éprouver de grandes pertes, soit pendant le dessèchement des pièces, soit pendant la cuisson, si l'ébaucheur ne donne point une égalité d'épaisseur dans les ouvrages qui sortent de sa main.

Les pièces peuvent aussi se fendre par la manière dont l'ébaucheur ou son garçon

forment les boules. Si ces dernières sont poreuses, si elles renferment des vents, la cuisson, en raréfiant l'air, en opère la sortie aux dépens de la pièce.

Avant d'entrer dans les mains du tourneur, la pièce est posée sur les rayons, pour y prendre un certain dégré de solidité ; pendant ce temps, l'ouvrier en ébauche d'autres.

Il arrive souvent que les pièces ont trop séché pour être travaillées par le tourneur ou tournaseur. On les met alors dans un coffre qui est entièrement construit en plâtre. Autour de son fond circule une rigole qu'on emplit d'eau, et les parois de ce coffre en sont constamment humectées. L'argile, avide d'eau, l'attire puissamment, et par ce moyen les pièces *reviennent*, c'est-à-dire prennent le degré d'humidité qui leur est nécessaire pour pouvoir être tournasées.

Le tourneur, jugeant la pièce suffisamment ferme pour pouvoir être mise sur son tour, il adapte son ouverture dans un morceau de bois plus ou moins coni-

que, appelé *mandrin*, qui est vissé à l'arbre horizontal qui fait tourner la pièce (le mandrin est employé pour le même usage dans tout ce qui se fait au tour, quelle que soit la matière qu'on emploie), et avec un outil plus ou moins large, nommé *tournasin*, il la réduit à l'épaisseur convenable.

Les pièces se polissent au polissoir et à la corne. Le polissoir est un outil de fer, de la même forme que celle des tournasins. La corne est de la même nature que celle qu'on emploie dans la fabrication des lanternes.

Les cannelures ou guillochage se font au tour à guillocher.

Les petits ornemens qui ressemblent par leur finesse à des gravures, s'impriment avec une grande promptitude, au moyen de molettes de cuivre. Avant de s'en servir, on les huile, afin que la terre humide ne puisse s'y attacher.

(1) La figure 3 représente le tour *vertical* des faïenciers.

DE L'EMPLOI DE LA TERRE PAR LE MOULEUR ET LE GARNISSEUR.

On moule les pièces creuses qui ne sont pas rondes, telles que cuvettes, saucières, sucriers de table; les pièces très-plattes, telles qu'assiettes, plats ronds et ovales, les plateaux; les pièces à jour, telles que corbeilles, etc. Pour cet effet, le mouleur prend un morceau de terre, à peu près de la grosseur nécessaire pour mouler, par exemple, une assiette (1), il la bat sur une table de pierre, prend une masse de même substance, platte en-dessous, il en forme une plaque (une croûte) de pâte mince et ronde; la pâte obéit facilement à ce travail.

Le tour du mouleur d'assiette (*Voyez* figure 4) est ce qu'il y a de plus simple. La girelle porte un moule en plâtre qui forme le dedans de l'assiette; elle est située au bout d'un axe vertical de fer.

(1) L'assiette sert de pièce de comparaison, tant dans la fabrication de la poterie blanche, que dans celle de la porcelaine.

L'ouvrier lui imprime un mouvement de rotation, qu'il conserve assez long-temps en raison de sa masse.

Il place sur le moule de plâtre sa croûte de pâte; il l'applique exactement sur toutes les parties du moule, en pressant d'abord le cul de l'assiette avec une plaque de fer très-unie, et ensuite les bords avec un calibre de faïence (*Voyez* fig. 5) qui présente exactement le profil des bords de l'assiette : il coupe les bavures du bord avec un fil de fer tendu.

Toutes ces opérations se font avec une grande rapidité. Le mouleur laisse prendre aux assiettes moulées une certaine consistance, sans les ôter de dessus le moule; il les replace sur le tour, les unit complètement en dessous, les ôte de dessus le moule, et les polit en dedans avec un morceau de corne. L'assiette est finie.

Le travail que nous venons de décrire appartient exclusivement au mouleur d'assiettes. Les plats ronds et les plats ovales, se font de la même manière, par des mouleurs de plâtrerie.

Les pièces creuses et ovales se moulent par le mouleur en creux, dans des moules creux de plâtre, à deux ou à plusieurs pièces, selon que l'objet à mouler a plus ou moins de dépouille. Au sortir du moule on le répare avec soin, et on y ajoute les pièces de rapport, telles que les anses, etc.

Les pièces à jour, telles que les corbeilles, se moulent de même ; mais elles sortent pleines du moule, les baguettes et osiers y sont seulement indiqués en saillies ; il faut en évider tous les jours en coupant à la main la pâte qui les remplit.

Les pièces de rapport ou de garnissage, les divers ornemens qui sont sur les pièces, sont moulés eux-mêmes dans un moule séparé, à deux ou à plusieurs parties, et on les colle sur la pièce encore fraîche, avec de la pâte délayée dans de l'eau de la barbotine.

Les anses simples ou simplement cannelées, se font par un procédé beaucoup plus expéditif et plus économique. On fait passer la pâte, au moyen d'une presse,

au travers d'une espèce de filière profilée de diverses manières; elle sort sous forme de lanière cannelée, selon le profil de la filière : cette lanière est coupée par morceaux de grandeur convenable; chaque morceau est courbé en forme d'anse sur un profil de plâtre, qui assure la main de l'ouvrier, et donne à l'anse toujours la même courbure.

Des formes.

Après ce que nous avons dit de la main-d'œuvre de la poterie, il ne sera pas superflu de nous entretenir un moment des principes qui doivent nous guider dans la préférence que nous devons accorder à telle ou telle forme. Sans doute les formes élégantes de l'orfévrerie ne peuvent manquer de nous captiver; mais d'un autre côté on ne doit pas oublier que, quelque soit la solidité d'une terre cuite, elle n'approchera jamais de celle du métal; on aperçoit donc facilement qu'il ne nous est pas permis d'imiter entièrement les dessins de l'argenterie, sur-tout dans leurs parties

parties déliées, aux anses, aux boutons des couvercles, aux becs des théières, des cafetières; etc. etc. Dans les objets de simple décors, on peut aller loin, à la vérité; mais dans les objets d'utilité domestique, les formes et les dessins ne sont pas le principal objet ; la solidité, la médiocrité du prix méritent la préférence.

Le premier mérite de la forme d'un vase usuel est de convenir à la destination de ce vase. En vain on voudrait lui donner des contours agréables, des profils recherchés; si cette recherche nuit aux fonctions qu'il doit remplir, ou si elle en élève trop le prix, elle devient une imperfection.

Lorsqu'on ne regarde ni aux difficultés de l'exécution, ni à la réussite du four, il n'est presque pas de formes inexécutables en terres cuites; mais lorsqu'on est borné par le prix, on doit se renfermer dans le cercle de celles qui présentent le plus de facilité dans l'exécution, et le plus de succès à la cuisson. Ce cercle est d'autant plus étendu, que les compositions sont d'un

travail plus facile et qu'on les rapproche moins de la vitrification. Ceci explique pourquoi on exécute en simples terres cuites, à une basse température, des formes sveltes et hardies, pendant que la porcelaine n'est susceptible que de formes lourdes et soutenues.

Indépendamment de ces considérations qui portent indistinctement sur tous les ouvrages de terre, il en est une qui regarde particulièrement ceux qui sont destinés à éprouver immédiatement le contact du feu.

L'expérience a démontré que tout vaisseau, de quelque matière qu'il soit composé, résiste mieux aux atteintes du feu, lorsqu'il est tenu plein de liquide, que lorsqu'il ne l'est pas. Ceux de terre ont encore plus besoin de cette précaution que ceux de métal; c'est pourquoi on a l'attention de leur donner des formes telles qu'on puisse les entretenir pleins, tant qu'ils sont près du feu.

D'un autre côté, comme l'inégalité dans les épaisseurs est une cause d'inégalité dans la dilatation, il s'ensuit que

les objets qui ont une épaisseur irrégulière, auront de la difficulté à soutenir les alternatives du chaud et du froid.

De ces observations il résulte donc que les formes les plus propres à faire durer les vaisseaux destinés à aller au feu, sont;

1°. Celles qui permettent que toutes les parties du vaisseau soient humectées par les liquides contenus, ou par leurs vapeurs;

2°. Celles qui comportent le moins possible d'inégalités dans les épaisseurs.

Par opposition, celles qui laissent à nu les parties les plus exposées, telles que des pieds détachés, des becs avancés, des anses, etc. et celles qui exigent plus d'épaisseur dans certaines parties que dans d'autres, tendent à la prompte destruction des vaisseaux.

On doit distinguer la précision des formes de la précision des dimensions. Celle-ci tient au calcul des réductions qu'éprouve la pâte depuis qu'elle sort des mains de l'ébaucheur, jusqu'à sa dernière cuisson.

L'eau, comme nous l'avons vu, est un

4..

agent indispensable dans la préparation des terres cuites ; mais cet agent n'a pas plutôt rempli ses fonctions, qu'on s'empresse de le chasser, parce qu'il devient nuisible. On y parvient par les trois moyens successifs que nous avons déjà décrits, savoir ; le repos, l'évaporation et la cuisson.

En perdant l'eau dont elle était imprégnée, la pâte perd de son volume ; elle prend ce qu'on appelle *une retraite*. Cette retraite est proportionnée à la quantité d'eau chassée et au degré ainsi qu'au mode de dessication et de cuisson ; si toutes les circonstances du travail étaient toujours les mêmes, on conçoit la possibilité d'en calculer les effets avec une certaine précision ; mais les diverses préparations chimiques et mécaniques de la pâte, le temps, la saison et tout ce qui peut modifier la dessication, les différentes natures du combustible, la manière de l'employer, etc. etc. sont autant d'élémens qui varient à l'infini les effets séparés de ces élémens ; à plus forte raison, les effets réunis ne peuvent être évalués à l'avance d'une manière rigoureuse.

De sorte que, quelques soins qu'on prenne pour obtenir une certaine exactitude dans les dimensions, on ne peut compter que sur des à peu près.

La précision des formes tient à la manière dont les pièces se maintiennent dans l'état où le travail les a établies.

Le succès dépend, 1°. de la manière dont la pâte supporte les effets de la dessication et de la cuisson (certaines compositions se *tourmentent* plus que d'autres dans ces deux opérations) ; 2°. de la justesse de l'exécution; mais la modicité du prix qui fait le principal mérite des ouvrages en terre cuite, commande une rapidité d'exécution qui donne nécessairement lieu à beaucoup d'irrégularité dans la forme et les dimensions des pièces; 3°. de l'équilibre dans lequel les pièces se maintiennent au four. Tant d'accidens concourent à déranger cet équilibre, non seulement dans les parties constituantes des pièces, mais dans leurs supports, et on ne peut regarder que comme des fruits du hasard celles qui, exposées à une haute tempé-

rature, conservent encore une certaine régularité.

Ces difficultés, quant aux formes, augment à mesure que les pièces ont à subir un plus grand coup de feu; quant aux dimensions, la difficulté est à peu près la même pour toutes les compositions de terres, rapport à la retraite de l'argile qu'on ne peut fixer avec précision. De là vient que, dans les poteries cuites à de basses températures, tels que les étrusques, les formes sont toujours plus correctes que dans les porcelaines (1).

C'est dans la plupart des poteries étrusques que Wedgwood puisa, le premier,

(1) Les poteries Etrusques sont des ouvrages en terre cuite, qui se distinguent par leur légèreté, l'élégance des formes, la pureté des dessins et le moëlleux des contours. Ces poteries dénotent chez l'ouvrier des idées de dessins qu'on ne trouve pas communément chez les nôtres, et une grande adresse à profiter des avantages qu'offrent l'extrême ductilité de la pâte et la nullité des risques du peu de cuisson qu'elles éprouvent.

s formes antiques dont il tira un si grand
arti. Pendant que la faïence, asservie à ses
aciennes routines, conservait ses formes
nobles, et que la porcelaine, assujettie à
outes les difficultés résultantes du défaut
e ductilité et de la grande vitrification,
osait se permettre les moindres libertés,
 terre anglaise, dégagée de toute en-
ave, présentait à l'œil étonné du con-
ommateur, des formes d'autant plus
atteuses, qu'elles étaient accompagnées
une très-grande légèreté. Il n'a été
ière possible de résister à une nou-
eauté aussi agréable, soutenue par le
on marché.

DE L'ENCASTAGE.

L'encasteur et ses aides sont chargés
e placer dans les gazettes les pièces en
u dont nous venons de parler; ils les
placent avec précaution les unes près
es autres sans intermédiaire. Les as-
ettes se posent les unes sur les autres;
n'y a qu'un petit *colombin* très-mince
ui se met dans le fond de chaque as-
ette, qui les sépare.

Des gazettes.

Les gazettes sont des étuis cylindriques faits en terre. Elles doivent être formées d'une bonne argile, exempte de matière ferrugineuse ou calcaire, qui pourrait les disposer à *gauchir* (1). Il entre dans leur composition au moins un tiers de ciment, résultant des débris de ces mêmes gazettes. Ces débris se divisent au moyen d'une batte garnie de cloux; on peut aussi les boccarder. On les passe ensuite au travers d'un gros tamis de fil de fer. Le mélange de la terre avec le ciment se fait par le simple marchage. Avant de l'employer, l'ouvrier la pétrit à la façon des boulangers. Les gazettes se tournent sur des rondeaux de plâtre, qui en facilitent le transport et la dessiccation. La terre réfractaire avec laquelle on les fait et la porosité qu'on leur donne, les font résister long-temps à l'action du four, et

(1) Le gauchisage est un commencement de fusion.

aux changemens fréquens de température qu'elle doit éprouver.

La confection des gazettes est encore une circonstance qui réclame toute la sollicitude du manufacturier. Pour peu que la terre soit fusible, les gazettes qui en sont faites se gauchissent au feu de biscuit, les piles s'écroulent et le dégât est général. On conçoit qu'un semblable accident, souvent répété, entraîne inévitablement la ruine du fabricant.

Il est indifférent quelle couleur les gazettes prennent au feu.

Les gazettes servent à un double usage; elles garantissent en premier lieu les poteries des accidens; elles sont destinées en outre à recevoir d'une manière très-commode les pièces qui doivent être mises au four. Les unes s'emploient avec ou sans *pernettes*. On appelle *pernettes* de petits prismes triangulaires de terre, qu'on fait passer au travers des parois des gazettes, afin de supporter la plâtrerie, pour isoler les pièces, de peur qu'elles ne se touchent. Elles doivent être faites

de bonne terre ; car si la terre était composée de chaux on de fer, le poids, soit d'un plat, soit d'une assiette, ferait plier la pernette, qui irait se coller à la pièce qui se trouve au dessous d'elle dans la gazette.

De l'enfournage.

On remplit le four de gazettes disposées en colonnes, suffisamment espacées pour que la flamme puisse circuler entr'elles, mais point assez pour que le tirage en soit diminué ; circonstance qui arriverait également, si le four n'était pas assez pourvu de gazettes. Elles sont réunies par un lut composé d'argile et de beaucoup de sable, qui empêchent le lut de s'attacher trop fortement aux gazettes; il est façonné en longs boudins et porte le nom de *colombin*.

Dans l'enfournage, c'est une opération importante de placer aussi verticalement que possible les files ou colonnes de gazettes; sans cette précaution, le moindre coup de feu de trop les ferait céder, ce qui dérangerait totalement le tirage ordinaire

du four, et les pièces s'en ressentiraient plus ou moins. C'est pour empêcher de semblables accidens, pour fortifier les piles, que l'on colle horizontalement entr'elles, à différentes hauteurs, de gros colombins de terre à gazette, qui, par la cuisson, acquièrent assez de solidité pour maintenir les colonnes qui seraient disposées à fléchir.

Les gazettes ainsi disposées dans le four, on achève l'enfournement, en fermant la porte du four avec deux rangées de grosses briques faites exprès pour cet emploi. On y laisse seulement aux deux tiers de la hauteur de la porte, une ouverture carrée d'environ deux décimètres, par laquelle on pénètre dans la gazette qui contient les montres qui, pour l'ordinaire, sont des tasses à anses. (Nous verrons, lorsque nous parlerons de la cuisson du biscuit, quels sont les signes par lesquels on reconnaît qu'il a été suffisamment cuit). Cette ouverture des montres est fermée par une

brique à l'extrémité de laquelle il y a une poignée.

De la cuisson.

La cuisson est ce qu'il y a de plus difficile dans l'art de la poterie. Depuis la fabrication des briques, jusqu'à celle de la porcelaine, on rencontre toujours les mêmes obstacles. Comme nous ne pouvons répartir le calorique avec le même degré d'intensité dans tous les points des fours, les pièces qui y sont contenues n'en sont pas également pénétrées.

La différence est souvent très-sensible. C'est une des causes du premier, du second et du troisième choix dans les fabriques.

La forme de nos fours n'est pas la seule cause de la variation dans leur température ; la nature du combustible, sa compacité, le degré de sa dessication, son volume, la manière de l'employer, la conduite du feu, sont autant d'élémens qui, ensemble ou séparément, influent plus ou moins sur le chauffage d'un four.

Quelle que soit la solidité que la terre acquière par la dessiccation, elle est toujours très-faible. Dans cet état, les pièces sont disposées, non seulement à s'imprégner des corps gras et des liquides, mais même à s'y délayer. La cuisson peut seule leur imprimer un certain degré de solidité.

La cuisson d'une terre, quel qu'en soit le degré, est toujours une vitrification plus ou moins avancée.

Mais il ne faut pas croire qu'elle produit une solidité égale dans toutes les parties d'une pièce. La cuisson ne saurait être également forte dans les objets qui ont des épaisseurs différentes. La pénétration du calorique ne saurait être uniforme dans les pièces dont l'épaisseur est inégalement répartie. Cette inégalité de cuisson est encore augmentée par la manière dont elles sont présentées à l'action du feu qui doit les cuire. Leur position dans le four est telle, qu'elles ont toujours un côté plus exposé à la flamme, conséquemment plus cuit que l'autre.

Le four à cuire le biscuit de la poterie anglaise est d'une construction assez simple. C'est un cylindre terminé par une voûte en dôme, surbaissée (*V*. fig. 6). Le combustible est placé sur quatre, six ou huit *alandiers*, espèce de grilles extérieures.

La flamme du combustible est renversée ; si l'on chauffe avec du bois , ce combustible se pose sur la partie supérieure des alandiers. Si l'on chauffe au charbon de terre, le combustible se place dans la partie inférieure de l'alandier, et la flamme monte, et enfile l'ouverture du four qui communique avec l'alandier ; dans les deux cas, soit qu'on chauffe au bois, soit qu'on chauffe au charbon, elle sort par une cheminée qui termine le dôme.

Chauffage au bois d'un four a biscuit.

Le feu est d'abord conduit très-doucement, en jetant dans l'alandier une bûche de bois allumée. On augmente la quantité de bois après deux à trois heures de chauffage, jusqu'au nombre de quatre

bûches; on continue ainsi le *petit feu* pendant trente à quarante heures; alors on *couvre*, c'est-à-dire on pose le bois horizontalement sur l'ouverture des alandiers. Les bûches sont fendues très-menues, pour faciliter leur déflagration.

On dispose le bois en talus; la flamme longue et vive qu'il donne, plonge dans les alandiers, pénètre dans le four et circule entre les piles de gazettes. La chaleur croît rapidement, et au bout de trente-six à soixante heures, l'intérieur du four est tellement blanc, qu'on n'y distingue que difficilement les gazettes. Le tirage est si rapide à cette époque, que l'on peut placer la main sur le talus de bois sans éprouver une chaleur incommode. Tout est brûlé, il ne reste plus de braise, il ne se produit plus de fumée, et la cendre même est volatilisée. On sent que le four et les gazettes doivent être composés d'une argile bien réfractaire, pour résister à un pareil feu. Au bout de vingt ou trente heures de *grand feu*, c'est-à-

dire de cinquante à soixante-dix heures de feu, la poterie est cuite. On s'en assure, en tirant des *montres*. Ces montres se placent dans une petite gazette qui a un trou à sa partie supérieure pour pouvoir y passer une tringle de fer, pour la retirer de la grande gazette.

On examine d'abord le son de la tasse, ensuite on la trempe dans la couverte, et on la remet au four pour cuire. Si la couverte y prend bien, et qu'elle ne se fendille point après la cuisson, on juge que le biscuit est bien cuit. On sent d'avance que la tasse qu'on a mise ainsi au feu du four à biscuit, n'y fait pas un long séjour, la chaleur du feu étant rouge-blanc.

La plupart des fabricans adoptent ce procédé pour juger de la cuisson suffisante du biscuit; mais le plus sûr moyen est celui que fournit le *pyromètre*. En plaçant des pièces pyrométriques dans diverses parties du four et à différentes hauteurs, on aura, lorsque le degré de

température aura été fixé, une marche uniforme et commode.

Lorsque l'on juge, soit par les montres, soit par les pièces pyrométriques, que le four est assez cuit d'un côté, pendant qu'il ne l'est pas suffisamment ailleurs, alors on découvre tant soit peu l'alandier du côté cuit, en ôtant quelques morceaux de bois pour laisser entrer l'air dans le four, pendant qu'on augmente le combustible et la combustion dans l'alandier du côté où le feu languit.

Il arrive souvent qu'un alandier ne tire pas suffisamment, ne consomme pas le combustible assez rapidement ; il s'engorge alors de braise, qu'il faut retirer de dans le foyer de l'alandier ; cela s'appelle *débraiser*.

Le four étant cuit, on cesse le feu ; le refroidissement est en raison du diamètre du four.

Le feu continue plus ou moins longtemps dans les diverses manufactures, selon la manière dont on compose la

pâte. En Angleterre, où le silex est en plus grande proportion, le feu va jusqu'à soixante-douze heures.

Le bois dont on se sert doit être parfaitement sec ; un bois humide est susceptible d'enfumer les pièces, en même temps qu'il ne développe pas la quantité nécessaire de calorique. La cuisson languit; et s'il arrive que l'on ait cuit, on aura employé prodigieusement plus de combustible qu'à l'ordinaire. Il y a une grande économie à employer du bois bien sec.

On fait sécher le bois dans la halle du four. On construit à cet effet un échafaudage le long des murs, qui supporte des planches sur lesquelles on fait sécher le bois qui a été préalablement fendu. Il faut cependant se garder d'y empiler du bois vert ou du bois humide ; cette disposition ne suffirait pas pour le sécher assez vîte. La circulation entre la consommation du combustible et son empilage autour du four doit être telle, que la halle en soit constamment garnie.

Du défournement.

On doit laisser complètement refroidir les gazettes, avant d'en retirer les pièces. On a vu des manufacturiers défourner lorsque les gazettes brûlaient les chiffons mouillés dont les ouvriers se servaient pour les porter. Ils défournaient ainsi prématurément, pour profiter de la chaleur de l'intérieur du four pour sécher du bois vert qu'ils avaient négligé de mettre sous des hangars convenables. Qu'en est-il résulté ? Les quatre cinquièmes des pièces se sont trouvé gercées.

Il y a des manufacturiers qui pensent que, lorsque le biscuit est *bien cuit,* on peut défourner, quoique les gazettes soient encore brûlantes. Le passage rapide, ou plutôt l'abandon rapide du calorique ne se fait pas cependant sans produire une dislocation des parties constituantes des pièces. Cet effet est plus sensible dans les grandes pièces que dans les petites.

De la couverte.

La composition de la pâte et la cuisson du biscuit constituent indubitablement des branches essentielles de la fabrication des terres blanches; mais il n'en est pas moins constant qu'on a regardé la composition du vernis comme la pierre de touche de cette fabrication.

Je crois qu'en ne considérant que la couverte dans l'examen que l'on fait d'une poterie, on regarde les choses sous un point de vue très-limité. On ne peut exiger qu'une couverte dure aille sur un biscuit qui ne lui convient pas ni par la manière dont est faite la composition, ni par la contexture que lui a donnée la cuisson. Vouloir obtenir une bonne couverte, c'est vouloir posséder un bon mélange de pâte, une bonne cuisson du biscuit. En effet, l'accord qui doit subsister entre une pâte et une couverte, résulte de leurs attractions respectives, mises au feu à des températures données, et l'on ne peut changer aucun des

élémens, sans porter une modification dans le tout.

La couverte des poteries en terre blanche des environs de Paris, exige un surcroît de cuisson ; mais la terre qui compose le support de cette couverte n'est pas susceptible de supporter cette augmentation sans se gauchir et manifester cette teinte roussâtre que lui communique l'oxide de fer qu'elle contient.

La poterie retirée du four est cuite ; mais dans cet état elle ne pourrait servir aux usages auxquels elle est destinée; il faut l'enduire d'un vernis.

Le vernis ou couverte est toujours un verre plus ou moins complet ; son objet est, 1°. d'empêcher les graisses et les acides de pénétrer le biscuit qui les absorbe facilement ; 2°. de donner du lisse à la surface, pour qu'elle se charge le moins possible des corpuscules qui pourraient la salir; 3°. de défendre le biscuit contre le frottement des corps durs. Il remplit d'autant mieux ces différentes

fonctions, qu'il est plus dense, plus solide et plus glacé.

Un vernis est terreux, salin, métallique ou salino-métallique.

Le vernis terreux résulte du mélange, soit naturel, soit artificiel de différentes terres qui se servent mutuellement de fondant; on y ajoute quelquefois, pour le colorer, des oxides métalliques, qui n'ont rien de nuisible.

Le vernis salin est formé de divers sels joints à des substances terreuses, dont la silice fait la plus grande partie.

Le vernis métallique est formé de silice, à laquelle on associe le minium.

Le mélange des deux précédens constitue les vernis salino-métalliques.

Les vernis purement terreux sont inattaquables à tous les dissolvans connus, l'acide fluorique excepté. Les autres, lorsque le plomb y est en trop grande dose, se combinent facilement avec les graisses et les acides qui les détruisent par l'usage. Les premiers sont les plus durs que l'on

connaisse ; les autres le sont d'autant moins qu'ils contiennent plus de sel ou de plomb.

Il est une espèce de vernis que quelques personnes appellent naturel ; c'est ce poli ou glacé que contractent naturellement, pour ainsi dire, les ouvrages de terre lorsqu'ils sont cuits à de hautes températures. Cet effet résulte de la vitrification des surfaces du biscuit, favorisée par les cendres qu'entraîne la déflagration ; dans quelques manufactures, il est accéléré par les vapeurs du sel marin répandu dans le four pendant la cuisson. Ces sortes de vernis sont sujets à des inconvéniens qui en effacent tout le mérite. Ils sont toujours imparfaitement glacés, inégalement répartis, et ne se forment guère que sur des pièces rapprochées de la vitrification, conséquemment incapables de supporter les alternatives du chaud au froid et *vice versâ*.

Quelle que soit la résistance que le biscuit oppose aux secousses que lui occasionnent les changemens plus ou moins

subits de température, la couverte ne les supporte pas sans altération. Cette altération du vernis est très-sensible dans les pièces qui sont destinées à subir brusquement le contact immédiat du calorique, son organisation suppose nécessairement un tissu plus ou moins *lâche*.

Le vernis, au contraire, est toujours un verre plus ou moins parfait, mais toujours très-dense. Il n'est susceptible ni de se dilater, ni de se restituer aussi facilement que le biscuit, plus ou moins poreux, qu'il recouvre. Lorsque ce biscuit se dilate, ou se restitue avec une célérité à laquelle le vernis ne peut se prêter, celui-ci doit nécessairement se briser en particules plus ou moins multipliées, selon que l'opération a été plus ou moins rapide, et selon que la différence entre les densités respectives a été plus ou moins considérable.

De là ces solutions de continuité qu'on aperçoit dans les vernis de tous les ouvrages qui vont au feu, et qu'on appelle trésaillure. La raison en est que la diffé-
rence

rence de densité entre le verre qui enveloppe et la terre qui est enveloppée, est d'autant plus grande, que celle-ci a été rendue plus poreuse, c'est-à-dire plus propre à filtrer le calorique. Ainsi, dans tous les ouvrages de terres cuites, la propriété d'aller au feu brusquement est inséparable de la trésaillure. Ceci exige quelques développemens.

On dit qu'un pièce est fendillée, tressaillée, lorsque le vernis qui la recouvre, quoique brisé et réduit en lames indépendantes les unes des autres, n'en est pas moins adhérent au biscuit sur lequel il a été appliqué.

Un biscuit peut être dilaté par l'humidité ou par la chaleur. La dilatation qui s'opère par le feu, peut être tellement graduée, que le vernis n'en souffre pas. On conçoit la possibilité d'échauffer le vase le plus poreux avec des ménagemens tels, que le biscuit ne puisse se gonfler plus promptement que le vernis ne peut se distendre. Mais il n'est pas facile de prévenir les effets de l'humidité.

Quand on éviterait toute immersion; quand on prendrait à tâche de tenir la pièce dans un lieu sec, on n'empêcherait guère un biscuit absorbant de puiser dans l'atmosphère assez d'humidité pour augmenter de volume.

Quelles que soient, au surplus, les précautions par lesquelles cette dilatation peut être prévenue, on sent qu'elles ne sont que spéculatives, et qu'elles ne seraient d'aucune application dans les usages ordinaires. Tôt ou tard, il faut échauffer ou refroidir brusquement un vaisseau dont on a besoin à chaque instant; tôt ou tard, il faut le tremper dans un liquide, ou l'exposer à un air plus ou moins chargé d'humidité; tôt ou tard enfin, il faut qu'il éprouve un gonflement qui nécessite la tressaillure.

Il y a seulement cette différence entre ces deux causes de dilatation, que celle qui résulte du feu, peut être plus ou moins retardée, et même être suspendue, tant qu'on n'emploie pas le vaisseau à des usages qui n'exigent pas l'approche

de cet agent ; au lieu que celle qui résulte de l'humidité, agit d'elle-même, et sans attendre les effets du service.

Ces effets sont plus ou moins rapides, selon les saisons et les circonstances, et selon la disposition du biscuit. Ils sont plus rapides en hiver qu'en été ; dans un lieu frais, que dans un lieu sec ; à découvert, qu'à l'abri. Ils agissent plus efficacement sur un biscuit poreux ou absorbant, que sur celui qui ne l'est pas. De là vient que la poterie commune est presque toujours tressaillie avant d'avoir servi ; que certaines faïences à vernis opaques, éprouvent le même effet, soit avant d'avoir servi, soit après un service assez court ; que certaines porcelaines et terres anglaises tressaillent à la sortie du four, et que d'autres, après s'être soutenues sans altération, manifestent des tressaillures après plusieurs années.

Au surplus ce phénomène n'est pas privatif aux vernis des terres cuites; il se manifeste dans les peintures et dans les

vernis ordinaires, plus ou moins promptement, selon certaines circonstances, telles entr'autres que le plus ou le moins d'onctuosité, de broyage, etc., et selon que les corps auxquels ils adhèrent, sont plus ou moins hygrométriques.

Après cet exposé relativement aux vernis en général, nous allons passer à ce qui regarde plus particulièrement le vernis ou couverte de faïence blanche, et d'abord aux ingrédiens qui constituent cet enduit vitreux.

Parmi les productions connues que le commerce fournit aux arts, il n'y en a aucune qui puisse procurer ce vernis à un prix aussi favorable que le plomb. L'emploi des sels alcalins serait trop cher pour en obtenir une poterie, en même temps à la portée du plus grand nombre des consommateurs, et qui fût agréable à la la vue. Le plomb n'exigeant pour sa vitrification qu'une température très-basse, n'expose à aucun déchet, et devient par là très-économique ; de sorte que le fabricant est indemnisé du haut prix de la

matière, tant par l'économie du combustible, que par une grande réussite dans la cuisson.

Le vernis ou la couverte se compose donc principalement d'un oxide de plomb, de sable et de potasse. Dans les premiers temps de la découverte de ce vernis, on a cru ne devoir employer que la céruse, comme fondant métallique; mais l'expérience a prouvé que le minium remplit parfaitement le même objet. On croyait que la céruse ne communiquerait pas la couleur jaune que l'on a remarquée plus particulièrement dans les compositions faites avec le minium.

Mais aujourd'hui on emploie de préférence ce dernier, parce qu'il est à meilleur marché que la céruse, laquelle, en excès, donne aussi la couleur jaune aux composés vitreux.

Tous deux, la céruse, aussi-bien que le minium, sont susceptibles d'être sophistiqués, la première par la craie, et celui-ci avec de la brique tendre, comme,

par exemple, celle de Sarcelles, près Paris. Ces substances manifestent leur présence dans les oxides métalliques, par la teinte verdâtre qu'elles communiquent à la masse vitreuse dont se fait la couverte. Il est vrai que la potasse employée en grande quantité, produit le même effet, qui n'a point lieu cependant, lorsque l'oxide et la terre vitrifiable constituent au moins les deux tiers du mélange.

Indépendamment de la teinte jaunâtre que donne la trop grande abondance de chaux de plomb, soit minium, soit céruse, elle rend la couverte facilement attaquable par les acides et les corps gras chauds. De semblables couvertes peuvent devenir très-nuisibles à la santé. Si l'oxide est bien combiné à la silice par la vitrification, et que sa quantité ne soit pas en excès, la couverte est transparente, sans couleur, et ne peut nuire; car la crainte que l'on a souvent manifestée, que toutes les couvertes dans lesquelles

il entre du plomb, soient dangereuses, est chimérique, ou au moins exagérée (1).

Soit que l'on emploie la céruse ou le minium, le mélange se fond préalablement, afin que la silice ou le sable et la potasse s'incorporent parfaitement avec le plomb, de sorte que ni l'un ni l'autre ne puissent obéir à l'action qui auparavant pouvait les attaquer et les dissoudre.

Etant suffisamment saturée de sable et complètement vitrifiée, la couverte est inattaquable aux acides, et constitue un vernis parfaitement innocent (2).

(1) Le cristal qui brille sur nos tables est composé d'un tiers de minium. Cet oxide y est parfaitement combiné avec le sable.

(2) Il y a des verres à bouteilles qui se laissent décomposer par les acides. Ceci arrive lorsque certaines substances, qui font partie nécessaire ou accidentelle de sa composition, ne sont pas dissoutes, soit parce que les proportions étaient vicieuses, soit parce que la température a été trop faible ou trop peu soutenue; mais, lorsque les proportions et la température ont été convenables, la dissolution vitreuse est complète, et on ne connaît

Les doses des ingrédiens pour une couverte applicable sur la terre de Montereau, dont nous avons donné l'analyse, cailloutée avec un septième de silex broyé, et cuite en biscuit à 100 degrés de Wedgwood, sont :

 Sable blanc, huit parties.
 Minium, dix parties.
 Potasse, cinq parties.
 Cobalt, un millième de la totalité.

On tamise le minium, le plomb et le cobalt au travers d'un tamis de crin pour les mélanger homogènement ; on place la potasse et le cobalt au fond du creu-

que l'acide fluorique qui puisse la décomposer. Le plus singulier est que les acides les plus faibles s'ouvrent facilement un passage dans les verres mal vitrifiés. M. Robert, pharmacien de l'hospice de Rouen, a publié dans le Journal de Pharmacie (3°. Année, N°. 2), des expériences qui paraissent prouver que les verres dont la fabrication est présumée imparfaite, doivent être éprouvés par des acides affaiblis, et que, dans ces circonstances, les acides concentrés ne produisent aucun effet.

set, lequel doit contenir une cinquantaine de livres de cette composition, et garni de son couvercle, on le place au four à biscuit (1).

On emploie autant de creusets qu'en exige l'étendue de la fabrication ; leur place dans le four est près l'ouverture des alandiers, sur le sol du four.

Il y a des fabricans qui *frittent* ensemble dans un four semblable à celui qu'on emploie pour la fabrication du minium, le sable et la potasse, et c'est lors du broyage qu'ils ajoutent le minium ; mais ce procédé ne vaut pas le précédent ; car le minium étant spécifiquement plus lourd que le composé salino-siliceux, il tombe au fond du moulin, circonstance qui doit infailliblement produire dans le vernis différens degrés de fusibilité.

(1) On peut aussi construire un petit four, contenant un seul pot, semblable à celui dont on se sert dans les verreries pour chauffer les pots avant de les mettre au grand feu. Lorsque la matière est fondue, on *tire à l'eau*. On peut chauffer avec du charbon ou du bois, selon les localités.

La couverte étant suffisamment vitrifiée, on la boccarde ; ensuite on la broie dans des moulins ou *tinnes*, destinés exclusivement à cet usage. On met dans les *tinnes* cinquante livres de couverte à la fois, et l'on juge qu'elle a été suffisamment broyée, lorsqu'en en mettant un peu sur l'ongle du pouce, on ne sent qu'un léger craquement en frottant dessus l'ongle avec l'autre pouce.

Au sortir du moulin, on transvase la couverte dans une espèce de baquet qu'on appelle *tinnette;* on y ajoute de l'eau pour la délayer; car, si on l'appliquait sur les pièces ainsi sans addition d'eau, la couverte y serait trop épaisse, et aurait de la difficulté à entrer en fusion. On reconnaît que la consistance de la couverte est à son point, lorsqu'en *trempant*, l'épaisseur pour les assiettes n'excède pas une demi-ligne.

Autres compositions de couverte.

Les compositions ci-dessous de couvertes ont été réglées d'après une suite

d'expériences, pour élaguer la céruse qu'on employait dans la manufacture où elles ont été faites. Elles sont toutes deux également bonnes, tant sous le rapport de la fusion que sous celui de la couleur. Seulement il leur faut des températures différentes, parce qu'elles sont d'inégale fusibilité. Voici comment on procède pour les obtenir. Leur support est la terre de Montereau, cuite à 80 degrés de Wedgwood.

On prend,

Sable blanc, }
Minium, } parties égales.

Potasse du commerce, } deux parties.

Le sable doit être exempt de fer; pour bien mélanger le minium et le sable, on les tamise au travers d'un tamis de crin, dont les mailles sont convenablement espacées pour laisser passer facilement ce mélange. On met la potasse au fond du creuset qui doit contenir cette composition, et on achève de remplir avec le

minium et le sable tamisés. On expose le tout au four à biscuit pour en opérer la vitrification. Pour faire la couverte, N°. 1, on prend de cette

Masse vitrifiée, deux parties.
Minium, une partie et demie.
Verre blanc léger, un seizième de part.

Le verre blanc léger ne contient pas d'oxide de plomb ; on le trouve chez les vitriers de Paris, qui l'achètent pour le revendre aux maîtres de verreries. Cette composition se cuit à 12 degrés de Wedgwood.

N°. 2.

Masse vitrifiée, deux parties.
Litharge d'or, une partie.
Verre léger, un seizième de partie.
Température, 20 degr. de Wedgwood.

Du trempage.

Tremper ou *mettre en couverte*, c'est l'action d'enduire une pièce en biscuit d'un vernis vitreux. Cela se fait en plongeant la pièce dans la *tinnette* qui contient la couverte. Comme les pièces sont sèches

et poreuses, elles absorbent l'eau avec promptitude. La couverte, qui y était suspendue, s'applique à leur surface, et l'enduit également. Les pièces, ainsi trempées, sont sèches, dès qu'elles sortent de la composition de la couverte; mais comme le vernis n'a pu prendre dans les endroits par lesquels on tenait la pièce qu'on a trempée, on achève de les enduire au pinceau.

Il arrive que lorsqu'on a trempé pendant un certain laps de temps, la couverte au fond de la *tinnette* est plus dense qu'à la partie supérieure; alors, pour rendre la composition égale, on la remue avec un bâton, on trempe de nouveau.

La *tinnette* qui contient la couverte doit constamment être fermée de son couvercle lorsqu'on ne met pas en couverte, afin de l'abriter de la poussière.

DE L'ENCASTAGE DE LA COUVERTE.

L'encastage de la couverte est l'opération de placer dans les gazettes les pièces qu'on vient de mettre en couverte. Cette

opération est bien plus délicate, et exige beaucoup plus d'attention que l'encastage du biscuit. Quoique la couverte soit assez adhérente aux pièces pour pouvoir subir la fusion subséquente, le moindre choc cependant pourrait l'en détacher; et si la pièce allait au feu, privée en quelques endroits de sa couverte, elle ne manquerait pas, à sa sortie du four, d'être reléguée au second ou au troisième choix, et même au rebut, selon la gravité de l'accident qu'elle aurait éprouvé. On y remédie ordinairement d'avance, en passant le pinceau garni de couverte sur l'endroit endommagé ; la fusion égalise les saillies que le pinceau fait sur la pièce, et le défaut ne paraît pas. On ne peut porter trop son attention sur la manière de placer les pièces dans les gazettes. Si elles se touchent, elles se colleront ensemble, et il en résultera des défauts irréparables. C'est pour éviter cet inconvénient et pour économiser l'espace, qu'on se sert de *pernettes*. Comme nous l'avons déjà dit, ce sont de petits prismes

de faïence vernissée, qui passent au travers des gazettes, et c'est sur un des trois angles très-aigus que présentent les *pernettes*, que sont posées les pièces plates qu'on veut cuire. Les trois points par lesquels celles-ci touchent aux angles des *pernettes*, sont si petits, qu'ils sont à peine sensibles. On remarque cependant sous toutes les assiettes de faïence blanche, trois points à peu près à égale distance, où la couverte a été dérangée pendant la fusion, et où elle semble être piquée.

Les gazettes dans lesquelles se mettent les pièces vernissées, sont elles-mêmes enduites intérieurement d'une composition faite avec parties égales de minium et de couverte. On prend cette précaution, parce qu'on a observé que la couverte se dessèche. Il semblerait que l'intérieur des gazettes attire à lui le fondant contenu dans la couverte.

L'enfournement se fait de la même manière qu'on le pratique pour le biscuit. Les gazettes, remplies de pièces, sont

rangées dans le four les unes sur les autres. Elles forment des colonnes qui remplissent le four. On ne doit pas trop espacer ces colonnes, afin que le tirage du feu soit rapide ; elles doivent cependant l'être suffisamment et d'une manière égale, pour que l'intensité du feu soit uniforme.

Des fours à couverte.

Le four à couverte est d'une plus petite dimension que celui à biscuit ; le feu y est conduit comme pour le biscuit ; mais il est moins intense. L'épaisseur du four à couverte peut être moindre que celle du four à biscuit, parce que la chaleur qui s'y développe n'y est point aussi intense. La forme est la même ; seulement les dimensions sont sur une plus petite échelle.

Des gazettes à couvertes.

Les gazettes à couverte doivent être enduites intérieurement d'un verre de plomb très-fusible. On a observé que cela empêchait les objets mis en couverte de

se dessécher. Lorsqu'une pièce vernissée est desséchée, elle n'a plus ce brillant, cet éclat qui caractérise la poterie blanche; son émail ou sa couverte est terne.

De l'enfournement de la couverte.

Les choses étant ainsi disposées, on mure la porte du four avec deux rangées de grosses briques faites exprès pour cet usage. On y laisse seulement une ouverture carrée, d'environ deux décimètres (8 pouces), par laquelle on peut pénétrer dans la gazette des *montres*. Les montres sont des tasses qu'on place dans cette gazette, pour être retirées de temps en temps vers la fin de la cuisson, afin qu'on puisse juger des progrès de la fusion de la couverte. Cette ouverture est fermée par un tampon de terre cuite.

Cuisson de la couverte.

L'art de diriger le feu pour produire une fusion égale de la couverte, est ce qu'il y a de plus difficile dans la fabrication de la poterie blanche. Les causes en sont, 1°. la forme particulière des

fours; 2°. l'inexpérience des enfourneurs; 3°. enfin le peu de progrès qu'a fait jusqu'ici cette partie de la pyrotechnie.

Le feu de la couverte se conduit comme celui du biscuit ; seulement il n'est point aussi intense ni aussi long-temps continué.

Le petit feu dure de douze à dix-huit heures; le grand feu dure quatre ou six heures; en tout de seize à vingt-quatre heures, selon la fusibilité de la couverte qu'on emploie.

On reconnaît que la couverte est suffisamment cuite, lorsque les montres que l'on retire au bout de seize ou de vingt-quatre heures, sont parfaitement bien glacées ou fondues dans les différentes parties du four où on les a placées.

OBSERVATIONS.

(*a*) Les minéralogistes ont classé les *roches* ou les *terrains* selon l'ancienneté relative de leur formation. C'est ainsi qu'ils disent que les roches de la première classe ont été formées plus anciennement que celles de la seconde; celles-ci avant celles de la troisième, et ainsi de suite.

On partage les roches en cinq classes.

Roches primitives. Cette classe se distingue des autres, en ce qu'elles ne renferment aucuns débris de corps organisés, et qu'elles sont par conséquent plus anciennes que toutes les autres qui en contiennent; de là leur nom de *primitive*.

Roches de transition. Cette classe comprend des roches qui ne renferment encore aucuns débris de corps organisés, mais qui ont cependant beaucoup de rapport avec celles de la classe suivante; elles forment le passage entre les roches de la première et celles de la

troisième classe ; ce qui les a fait nommer roches *de transition.*

Roches stratiformes. Cette classe comprend des roches qui renferment des débris de corps organisés, mais qui néanmoins ont été formées dans une époque encore fort ancienne. Elles sont ordinairement composées de couches ; de là leur nom de *stratiformes.* Ce sont ces roches que l'on nomme plus communément *secondaires.*

Roches d'alluvions. Cette classe comprend des roches ou plutôt des terrains qui se sont formés à des époques très-modernes, et qui se forment encore de nos jours par alluvion.

Roches volcaniques. Ce sont les roches qui ont subi l'action des feux souterrains.

(*b*). Les propriétés d'une argile dépendent essentiellement de ses parties constituantes. Pour reconnaître quelles sont ces parties constituantes, et la dose respective de chacune, nous pouvons nous servir avec avantage de la méthode

d'analyse de *Bergmann*, modifiée par M. *Loisel*, préfet du département de Marengo.

On entend par analyse d'un corps, la séparation des parties dont il est composé.

Les vases dans lesquels on expose la terre à l'action des dissolvans, ne doivent pas être attaquables par eux. Les creusets de terre, en portant des particules de leur individu dans la matière à analyser, compliqueraient tellement l'opération, qu'il serait impossible de distinguer ce qui lui appartient de la matière qui appartient au creuset. Un creuset d'argent demande beaucoup de ménagement dans l'administration du feu, qui le fondrait indubitablement, s'il était poussé à un trop haut degré. Un creuset de platine réunit toutes les qualités désirables pour cet effet; il résiste à la fois à la force du feu, et à l'action des potasses ou des soudes qu'on a coutume d'employer pour ces sortes d'analyses.

Quant aux autres instrumens qui servent aux dissolutions, évaporations, des-

sications, précipitations, etc., ils doivent être de verre ou de porcelaine. Ces derniers ont sur les autres l'avantage de pouvoir supporter un plus haut degré de chaleur, sans se briser, et d'être conséquemment plus économiques. Les capsules de porcelaine dont on se sert, sont des sections de sphères, vernies en dedans et en dehors, à l'exception du fond qui a le contact le plus immédiat avec la chaleur.

Le papier qu'on emploie pour filtrer les liqueurs et recueillir les matières qui y sont suspendues, doit être très-fin et sans colle ; tel est celui que l'on connaît sous le nom de *papier-Joseph*. Sa surface lisse et polie permet de ramasser plus facilement les matières qui y sont répandues, et ne contient presque rien d'étranger à la matière terreuse.

Les agens qui servent à l'analyse des terres et qu'on emploie le plus communément, sont les alcalis, l'eau-forte (l'acide nitrique), l'esprit de vitriol (l'acide sulfurique), l'esprit de sel (l'acide muriatique).

Les terres que nous rencontrerons dans nos analyses, sont :

1°. La silice ; cette terre se dissout dans les alcalis caustiques, à l'aide de la chaleur sur-tout, d'où elle est précipitée par les acides, dont un excès la redissout. Sa dissolution dans les acides se prend en gelée par l'évaporation ; et lorsqu'elle a été desséchée, elle devient insoluble dans les *menstrues* ; ce qui fournit un bon moyen de la séparer des autres terres : dans cet état, elle est blanche, grenue, sèche au toucher et parfaitement insipide.

2°. L'alumine : elle se dissout également dans les les alcalis fixes et dans les acides, dont elle ne se sépare point, comme la silice, par l'évaporation ; elle retient l'eau avec force, et ses parties s'agglutinent et se rapprochent par la chaleur ; dans cet état elle est blanche, demi-transparente, sonore et happant la langue. La combinaison de l'alumine avec l'acide sulfurique donne, par l'addition de quelques gouttes de sulfate de potasse, des

cristaux octaèdres connus sous le nom d'*alun*.

3°. La magnésie : cette terre s'unit à tous les acides, et forme avec eux des sels très-solubles et amers. Elle n'est point précipitée de ses dissolutions par la potasse pure, complètement saturée d'acide carbonique, et l'ammoniaque ne la précipite qu'en partie. Elle n'est point du tout dissoluble dans les alcalis caustiques, et elle a beaucoup d'affinité avec l'alumine. Quand elle est pure, elle a une couleur blanche, une grande légèreté, peu de saveur, et point de solubilité dans l'eau.

4°. La chaux : elle se combine aux acides, avec lesquels elle forme des sels tantôt solubles, tantôt insolubles ; elle ne se dissout point dans les alcalis, elle se dissout dans l'eau ; sa dissolution est troublée par l'acide carbonique, et nullement par l'acide sulfurique. Elle n'est point précipitée de ses dissolutions par l'ammoniaque, et elle précipite toutes celles qui précèdent. Dans son état de pureté, elle a une saveur âcre et caustique, s'échauffe avec

avec l'eau, et sa dissolution dans ce liquide ne cristallise point.

5°. La baryte : cette terre a une saveur âcre; elle cristallise par le refroidissement de sa dissolution, forme un sel insoluble avec l'acide sulfurique, et décompose les sulfates et carbonates alcalins.

Méthode, par laquelle on découvre très-facilement les parties constituantes des gemmes, par BERGMANN, *appliquée, par M.* LOISEL, *à l'essai des argiles.*

A]. Il faut d'abord les réduire en poudre la plus subtile que puissent donner la trituration et la lévigation.

(Pour l'argile, il faut d'abord la réduire en poudre par la trituration, et la faire sécher à la température de l'eau bouillante, ou à peu près).

B]. On mêle une quantité, en poids, de cette poudre avec le double de soude tombée en efflorescence à l'air; l'opération est d'autant plus sûre que la quantité de soude est plus considérable.

C]. On place ce mélange dans une petite coupe de fer, dont la cavité est nette et polie, afin que les aspérités, qui se séparent facilement du métal par sa calcination, ne s'attachent pas à la masse et n'y portent pas une matière étrangère.

D]. On met la petite coupe au fourneau à vent sur un fromage, on renverse dessus un creuset pour empêcher l'accession des charbons et des cendres.

E]. On entretient un feu modéré pendant trois ou quatre heures; si le feu est trop fort, la masse adhère au fond. On doit éviter de se servir de soufflet qui pourrait boursouffler ou scorifier le fer. On reconnaît que le feu a été bien conduit, quand la masse est ferme, bien réunie, et qu'elle peut néanmoins se séparer du fond de la coupe, sans en rien emporter. Cela s'apprend facilement par un ou deux essais.

F]. La masse, ainsi enlevée avec soin du vaisseau de fer, doit être pulvérisée dans un mortier d'agate, et ensuite mise dans l'acide muriatique (esprit de sel),

aidé de la chaleur, pour en extraire tout ce qui est soluble.

On juge qu'il ne reste plus rien à extraire, quand le résidu est devenu léger et spongieux; cependant, pour plus de sûreté, on peut ajouter une nouvelle dose d'acide, et examiner si, après plusieurs heures de digestion, il n'a plus rien dissous.

G]. La dissolution achevée, on recueille le résidu; on le lave, on le fait sécher, on le pèse (c'est la silice).

Ce qui manque du premier poids indique ce qui a été dissous.

H]. Si la dissolution est jaune, elle annonce la présence du fer; on la reconnaît cependant plus sûrement par le prussiate de potasse parfaitement saturé, avec lequel il faut d'abord le précipiter; on recueille le précipité bleu, on le lave, on le dessèche, et la sixième partie de son poids indique la quantité de fer. (Cette quantité de fer, multipliée par 1,43, indique la quantité d'oxide rouge de fer).

J]. La dissolution, ainsi privée de la partie métallique, est précipitée par un alcali fixe, dépouillé de tout quartz ; le résidu lavé, desséché, calciné pendant demi-heure et exactement pesé, on le laisse tremper à froid, environ une heure, dans six fois autant de vinaigre distillé, qui se charge ainsi de la chaux, de la magnésie et de la baryte, s'il s'en trouve, et qui ne dissout une quantité sensible d'alumine, qu'à la faveur d'une longue digestion (Le résidu, lavé et desséché, indique la quantité d'alumine).

K]. La dissolution acéteuse filtrée, on précipite par le carbonate de potasse tout ce qu'elle tient de terreux ; on édulcore le précipité, on le fait sécher et on le pèse. J'indique à dessein le carbonate de potasse, parce qu'en vertu d'une double affinité, il précipite même la baryte, ce que ne fait pas l'alcali caustique.

L]. On examine alors ce qui a été précipité du vinaigre.

Si on le jette dans de l'acide sulfurique délayé (acide vitriolique), le sel qui en

résulte en indique très-sûrement la base. Avec la baryte, cet acide produit du sulfate de baryte (spath pesant), qui ne se dissout pas, même dans mille fois son poids d'eau bouillante ; avec la chaux, il produit du sulfate de chaux (de la sélénite), presqu'insipide sur la langue ; soluble dans cinq cents fois son poids d'eau chaude, et dont la dissolution laisse précipiter sur-le-champ en oxalate calcaire, par l'addition de l'acide oxalique ; avec la magnésie, il forme du sulfate de magnésie ou sel d'epsom d'Angletere, très-amer, dont l'eau chaude dissout une quantité égale à son poids, et qui est décomposé tout de suite par l'eau de chaux.

M]. J'ai annoncé que le résidu laissé par le vinaigre (sect. J.) était de l'alumine. Pour confirmer ce résultat, on traite ce résidu avec trois fois autant d'acide sulfurique concentré, et on pousse l'évaporation par le feu jusqu'à siccité. Si la base est alumineuse, la masse restante se dissoudra en entier dans le double de son poids d'eau chaude. La disso-

lution manifestera sur la langue une saveur astringente; elle donnera des cristaux octaèdres ; elle sera précipitée sur-le-champ par l'ammoniaque, et montrera enfin toutes les propriétés qui font reconnaître l'alun.

La méthode précédente est remarquable par sa simplicité ; on y a fait depuis quelques changemens, notamment pour déterminer avec plus de précision les doses de fer et de baryte, parce qu'en effet le prussiate de potasse, dans l'opération de la section H, précipite à la fois la baryte, le fer et les autres substances métalliques.

(*c*) Deux gouttes d'eau qui s'attirent et ensuite ne forment qu'un seul corps, donnent naissance à un *agrégé*. La destruction d'agrégation divise les corps. Le gâchage est une opération mécanique qui produit cet effet.

(*d*) La couleur du quartz varie beaucoup ; on en trouve de la couleur du blanc de lait, blanc de neige, blanc rou-

geâtre, jaunâtre et verdâtre. C'est celui de couleur blanche qu'il faut préférer. Celui qui est plus ou moins coloré, est composé de matières hétérogènes plus ou moins nuisibles à la couleur du biscuit.

Le quartz varie presqu'encore davantage dans sa forme extérieure ; on en trouve en masse, en cailloux, en grains sous forme de sable, etc. On trouve dans de certaines rivières de fort beaux cailloux et sables quartzeux.

Sans addition de fondant, le quartz ne fond point au feu du chalumeau (1).

―――――――――――

(1) Le chalumeau est un instrument très-anciennement employé dans les arts pour la soudure de quelques pièces délicates, telles, par exemple, que celles de la bijouterie. Tout le monde peut faire des chalumeaux de verre, avec des tubes épais de cette matière, que l'on recourbe à une petite distance de l'extrémité et que l'on retire ensuite en un filet délié à la lampe d'émailleur ; on brise alors ce filet à l'endroit convenable, pour que l'ouverture laisse sortir une assez grande quantité d'air ; on use sur une pierre cette pointe pour la rendre conique. On

Le quartz commun se trouve presque par-tout ; il est une des parties composantes principales des roches primitives. Souvent il y forme des couches entières. Il y a aussi des roches et des montagnes entièrement formées de quartz ; il s'en trouve aussi en grande quantité dans les filons, dans les roches d'alluvions ; il s'y rencontre encore en morceaux arrondis (cailloux) et en sable.

peut également se servir de gros tubes de verre percés d'un canal presque capillaire, et dont on use l'une des extrémités, après l'avoir légèrement courbée. Je me suis utilement servi de cet instrument pour déterminer la fusibilité de divers composés vitreux (*Voyez* le dictionn. au mot *Chalumeau*).

DE LA FABRICATION
DU *MINIUM*.

Le *minium* est une préparation de l'art; c'est le résultat d'un degré de calcination particulière qu'on fait subir au plomb. Sa couleur est rouge-orange éclatant, lorsqu'il est pur, lorsque l'artiste intelligent lui applique le degré de feu convenable, et qu'il sait maîtriser les circonstances diverses de l'opération : une de ces circonstances omises, le *minium* n'a plus d'éclat, le *minium* est manqué.

Le mot *minium* nous vient de l'antiquité; mais le *minium* des anciens n'est pas le *minium* des modernes. Les Romains entendaient par cette dénomination le cinabre naturel, c'est-à-dire le mercure minéralisé par le soufre; ce que nous appelons aussi *vermillon*. Ce peuple retira d'abord le *minium* de Colchos et de l'Asie-Mineure, au dessus de Delphes; mais, après avoir conquis l'Espagne, et lorsqu'ils en eurent chassé les

Carthaginois, les Romains se trouvèrent maîtres des mines de mercure et de cinabre qu'on exploitait déjà dans un canton de l'ancienne Bactique, aujourd'hui Almaden, dans la province de la Manche. L'Espagne en envoyait à Rome dix milliers pour son tribut annuel. Les mines d'Almaden sont encore, de nos jours, les plus riches mines de mercure, comme elles sont les plus anciennes connues de l'Europe.

Le cinabre était particulièrement employé dans la peinture; c'était une des couleurs les plus recherchées ; elle avait quelque chose même de sacré, puisqu'on était depuis long-temps dans l'usage, à Rome, de peindre de *minium*, aux jours de fêtes, le visage de la statue de Jupiter et la personne des triomphateurs.

Cependant on ne peut pas douter que les anciens n'aient connu notre *minium*. Vitruve et Pline disent qu'on préparait, de leur temps, à Rhodes, la céruse et le verd-de-gris par un procédé qui se trouve

remblable à celui que nous pratiquons aujourd'hui. Ils ajoutent que, passant la céruse dans le four, le feu la convertit en une couleur rouge, et fait la sandaraque factice bien supérieure à la sandaraque naturelle, couleur de cinabre qu'on trouve dans les mines, et qui n'est que notre réalgar ou arsenic rouge. La sandaraque des anciens était donc notre *minium*.

Aujourd'hui, ce mot de *minium* n'exprime chez nous qu'une préparation de plomb, dont le ton de couleur est d'un rouge orangé vif, qui diffère beaucoup du vermillon.

Après cette courte digression historique sur le *minium*, passons maintenant à la description des procédés qu'on emploie pour le fabriquer.

Du fourneau.

Le fourneau dans lequel on calcine le plomb pour en fabriquer le *minium*, est un réverbère à deux chauffes, renfermées sous une seule et même voûte.

Elles ne sont séparées de l'aire que par deux petits murs d'environ dix à douze pouces d'élévation au dessus du sol ; elles ont quinze pouces de large, et sont aussi longues que l'intérieur du four est profond ou large. Cette profondeur peut être de huit à neuf pieds. Chaque chauffe a une ouverture extérieure pour y mettre le combustible et en retirer les cendres ; mais ces ouvertures ne se ferment point et n'ont point de portes, de même que l'embouchure du fourneau, laquelle a à peu près dix-huit pouces de large, sur quinze pouces de hauteur. Ces trois ouvertures, qui sont sur la longueur du fourneau, se trouvent sous une grande cheminée commune, bâtie extérieurement : enfin ce fourneau ressemble beaucoup, à l'intérieur, à un four ordinaire de boulanger, mais auquel on a formé extérieurement deux chauffes sans grille ni cendriers. Si c'est du charbon de terre avec lequel on chauffe ce four, on le place de champ contre le petit mur, et toujours en morceaux assez gros pour

qu'ils puissent le déborder. L'intérieur du four est pavé avec des briques qui se joignent le plus parfaitement possible, afin d'empêcher que le bain de plomb ne passe au travers des intervalles que peuvent laisser les briques, si elles étaient mal jointes. On emploie communément en Angleterre, pour une opération, dix *saumons* de plomb, du poids de cent cinquante livres chacun; ce qui fait quinze quintaux dans le nombre de dix *saumons*. Ces quinze quintaux de plomb se mettent à mesure dans le fourneau; si l'on mettait le tout à la fois, cela gênerait les progrès de l'opération.

PREMIÈRE OPÉRATION.

Quand on veut commencer à opérer, on met intérieurement et devant l'embouchure du fourneau, le grossier de la matière jaune qui est restée au fond de la bassine dans le lavage, et dont il sera parlé dans la suite; cette matière sert à empêcher le plomb de couler en dehors

du fourneau (1). Lorsqu'il est en bain sur le sol qui est parfaitement de niveau, on introduit le plomb dans l'intérieur du fourneau; il est bientôt fondu par le feu qu'on fait dans les deux chauffes. Il y a une chaîne pendue devant l'embouchure du fourneau, à l'extrémité de laquelle est un crochet pour appuyer le manche d'un gros rable de fer qui sert à renouveler continuellement les surfaces du plomb fondu.

A mesure qu'il y a du plomb réduit en chaux, l'ouvrier le retire de côté, et laisse toujours ensemble celui qui est liquide, qu'il ne cesse de remuer, jusqu'à ce que le total soit converti en poudre.

(1) En France, où les faïenciers ont un fourneau semblable, qu'ils appellent *fournette*, et qui sert à faire leur *calcine*, qui est un mélange de soixante-quinze parties de plomb, sur vingt-cinq d'étain; ce fourneau a son sol bâti en cul-de-lampe, de manière que la même quantité de matière est employée, et elle ne risque point de couler hors du four.

On n'emploie jamais plus de quatre à cinq heures pour réduire en chaux les quinze quintaux; mais, comme il se trouve toujours quelques morceaux de plomb parmi celui qui a été réduit en chaux, on a soin de les retirer, lorsqu'on les aperçoit, et on les garde pour une autre opération. On donne une chaleur vive au fourneau pendant tout le temps de cette conversion ; cependant elle n'est qu'un rouge-cerise très-foncé ; car les deux ouvertures des chauffes et l'embouchure du fourneau sont toujours ouvertes, afin qu'un air frais puisse frapper continuellement la matière et accélérer sa calcination ; la fumée du plomb et celle du combustible ressortent par l'embouchure du fourneau, et enfilent la cheminée extérieure.

Il faut plus que les quatre ou cinq heures qui convertissent le plomb en chaux, pour qu'il soit réduit en poudre jaune qu'on appelle *massicot*. Ainsi on le laisse encore plus de vingt-quatre heures dans le fourneau; mais on ne le remue pas

souvent, dès qu'il est une fois en poudre, seulement autant qu'il le faut pour empêcher qu'il ne se mette en grumeaux ou se fonde en masse. Quand on juge la chaux de plomb assez calcinée, on la tire hors du fourneau, et on la fait tomber sur un pavé uni ; on fait couler de l'eau fraîche par dessus, pour diviser la chaux qui s'est mise en grumeaux, et la rendre assez friable pour être passée au moulin. On y fait arriver autant d'eau qu'il est nécessaire pour l'imbiber entièrement et la refroidir. Cette matière étant encore toute chaude, ressemble beaucoup à la litharge ; mais, lorsqu'elle est totalement froide, elle est de la couleur d'un jaune sale.

Le moulin dont on fait usage ressemble parfaitement à celui dont on se sert pour le broyage de la couverte de la faïence blanche. On met, dans l'ouverture qui est pratiquée au milieu de la meule supérieure, de la matière jaune imbibée d'eau ; on y verse aussi de l'eau. Lorsque le tout ensemble a été

moulu, il coule dans une grande cuve, placée au bas du moulin pour le recevoir; mais comme cette matière n'est pas également broyée, on est obligé d'en faire un lavage. A cet effet, on a placé à côté de la cuve du moulin un tonneau plein d'eau; on prend la matière telle qu'elle tombe dans la cuve au sortir du moulin ; on en remplit à moitié un bassin de cuivre, qu'un ouvrier prend des deux mains, et la portant dans le tonneau plein d'eau, il l'agite de façon que la matière qui a été broyée la plus fine, se mêle à toute l'eau qui est dans le tonneau; tandis que la plus pesante, qui est celle qui n'a pas été divisée par l'action du moulin, reste dans le fond de la bassine. C'est cette matière que j'ai dit au commencement de cette description que l'on mettait devant l'embouchure intérieure du fourneau, pour être calcinée de nouveau avec le plomb. On continue de procéder de la même manière pour le broyage et pour le lavage, jusqu'à ce que la matière jaune, ou le *massicot*, provenu de la première calcination,

ait été entièrement passée. Lorsque le lavage est fait, on laisse précipiter au fond du tonneau la matière qui est suspendue dans l'eau par sa grande division ; on soutire l'eau, pour retirer le *massicot*, et le faire passer par l'opération suivante.

SECONDE OPÉRATION.

Pour donner la belle couleur rouge à la chaux de plomb, on introduit toute la matière fine qui s'est précipitée au fond du tonneau, dans le milieu et sur l'aire du four ; on en forme un seul tas, applati dans la partie supérieure, sur la surface duquel on fait des raies ou sillons ; on le remue rarement, seulement pour empêcher que la matière ne se prenne en grumeaux. Dans quelques fabriques, le *minium* reste dans cet état pendant trente-six heures ; dans d'autres, pendant quarante-huit heures. C'est par cette dernière calcination qu'il prend cette belle couleur rouge. Le feu se continue dans les deux chauffes de la même manière qu'on le fait pour la première conver-

sion de plomb en chaux. Comme il n'y a point de grilles aux chauffes, on n'y agite point le charbon, si c'est ce combustible qu'on emploie; il y perd lentement son bitume; il n'y a qu'une petite partie qui se réduit en cendres ; car on en retire beaucoup, dès qu'il ne donne plus de flamme, et on renouvelle alors le feu avec de nouveau charbon. Quand la matière a acquis le degré de calcination qu'on désire, et qu'on la retire du fourneau encore chaude, elle a la couleur d'un ocre rouge très-foncé ; mais, en refroidissant, elle prend ce beau rouge que nous connaissons au *minium*. Ce *minium*, en sortant du fourneau, est mis dans une très-grande sébile de bois, où on le laisse refroidir; il n'est plus question, pour le rendre propre à la vente, que de le passer dans un tamis de fer très-fin; mais, pour n'en pas perdre en le tamisant, l'opération se fait dans un tonneau, dans lequel il y a deux morceaux de fer qui le traversent ; le tamis se pose dessus ; mais on a fixé à ce même

tamis une baguette de fer qui sort en dehors du tonneau. On met du *minium* dans le tamis, et on ferme le tonneau avec un couvercle qui joint exactement ; après quoi on agite le tamis par le moyen de la baguette de fer ; ce que l'on continue jusqu'à ce que l'on juge que tout a passé au travers du tamis. On n'ouvre le tonneau que lorsqu'on soupçonne que la poudre sera déposée dans le fond et contre les parois du tonneau, et l'on recommence de la même manière que ci-dessus.

Toute espèce de charbon n'est pas bon pour cette opération, sur-tout pour le dernier procédé qui donne la couleur rouge. Il faut un charbon qui jette beaucoup de flamme, et qui contienne par conséquent beaucoup de bitume.

La manière de fabriquer le *minium* telle que nous venons de la décrire, est celle usitée en Angleterre, où on emploie le charbon de terre. En France, il

a fallu se servir d'un autre combustible pour plusieurs raisons ; 1°. parce qu'on n'y connaissait pas l'espèce de charbon qui convient à cette fabrication ; 2°. parce que ceux qui y ont introduit cette nouvelle branche d'industrie, n'étaient nullement familiers avec la manière de conduire un feu de charbon de terre. C'est un art particulier. Tel qui sait gouverner un feu de charbon de terre, l'allumera avec six onces de bois, pendant que tel autre, qui est étranger à ce feu, ne saura l'allumer avec un demi-quintal de bois. Les fabricans Français ont donc employé le bois. On croyait en Angleterre que le *minium* ne pouvait se fabriquer avec ce combustible; l'expérience a prouvé le contraire. Il est vrai que leur *minium* n'était pas toujours aussi bon que le *minium* étranger ; cela ne tenait point à un procédé particulier, mais à ce qu'on ne mit pas assez de soins pour séparer du plomb les matières hétérogènes, telles que l'étaim, le plâtre, etc. qu'il contenait. C'est pourquoi les plombs

des démolitions doivent produire, toutes choses égales d'ailleurs, un *minium* d'une qualité inférieure à celui qu'on fabrique avec des plombs neufs. Un *minium* qui contient de l'étaim calciné, du plâtre, détériore plus ou moins les produits des fabriques de cristaux et de poteries; l'étaim et la matière calcaire opacifient les composés vitreux.

Le procédé suivant a été décrit pendant le travail de la fabrication du *minium* avec le bois. Comme il contient des faits qui ne sont pas mentionnés dans celle au charbon de terre, et que ceux qui pourront entreprendre une semblable fabrication seront peut-être plus à même de se servir de bois que de charbon de terre, il sera utile de le faire connaître.

PREMIÈRE OPÉRATION.

On commence par allumer un bon feu. Après trois heures de chauffe, le four devient assez chaud pour pouvoir fondre le plomb. On y introduit alors environ

quatre quintaux de ce métal, lequel, après une heure d'exposition au feu, acquiert la couleur que les ouvriers appellent *gorge-pigeon ;* c'est la surface du plomb qui commence à s'oxider. Dans cet état de choses, on continue doucement le feu, et avec un rable on renouvelle sans cesse les surfaces du plomb, et on accumule au fond du four la chaux, à mesure qu'il s'en forme.

Tout le plomb qu'on vient de mettre au fourneau étant parfaitement oxidé, on en remet une nouvelle quantité, on entretient le feu, et on agite le plomb comme précédemment. On répète les opérations, jusqu'à ce qu'on ait à peu près douze ou quinze quintaux de chaux de plomb. On reconnaît que la calcination est bien faite par la pesanteur que doit avoir une certaine mesure de cet oxide.

SECONDE OPÉRATION.

Lorsqu'on a obtenu à peu près une quinzaine de quintaux de chaux de plomb, on la retire du four avec un pelle de

fer, on verse la matière dans des auges en pierre ou en plâtre, et on y verse de l'eau pour en humecter les parties, afin d'éviter la poussière de chaux qui nuirait à la santé de l'ouvrier. On la transporte au moulin, pour y être broyée. On y en met cinquante livres à la fois, et on verse de l'eau par dessus, jusqu'à six pouces de bord du moulin. Au moyen de trois champleures placées à trois hauteurs différentes, on soutire un oxide ayant trois degrés de finesse. Chaque qualité d'oxide est reçue dans un baquet rempli d'eau, séparé, placé à côté du moulin. L'oxide, provenant des deux plus fins soutirages, après s'être déposé au fond de l'eau, est retiré des baquets; on le met sur une surface proprement carrelée et pratiquée sur la voûte du four pour y sécher graduellement.

Quand le *massicot* est sec, on le mouline pour le rendre plus fin. Le *moulinet* est un moulin vertical qui ressemble parfaitement aux moulins horizontaux à couverte. Une des meules est immobile,
pendant

pendant que l'autre est tournée par une manivelle. La roue immobile est garnie de rainures qui vont de la circonférence au centre, pour favoriser la chute du *minium* broyé dans une caisse placée au bas pour le recevoir. Un homme en mouline trois à quatre quintaux dans une heure.

TROISIÈME OPÉRATION.

Le *massicot* étant suffisamment fin, on procède à la réverbération. Cette opération a pour but de lui donner la belle couleur rouge (1). Cela se fait dans des plaques de tôle qui ont un pied de long sur sept pouces de large, et un pouce et demi de hauteur, renforcées en bas par deux tringles de fer, de quatre lignes de large sur deux lignes d'épaisseur.

Pour réverbérer avec plus d'économie, on fait cette opération immédiatement après que les travaux ordinaires de la jour-

(1) Dans cette opération, le *minium* absorbe 3 pour 100 d'acide carbonique.

née sont terminés, parce qu'on profite alors de la chaleur dont le four a été pénétré pendant le jour; on en élève la température, jusqu'à ce que la voûte blanchisse. Lorsque le four est à ce point de chaleur, on emplit les bassins de tôle de *massicot mouliné*. On les met dans le four en quinconce, de quatre en quatre ; sur quatre de ces plaques on en met trois, sur les trois deux, et on termine la pile par une seule plaque. Les choses ainsi disposées, on bouche toutes les ouvertures du four, de manière à ne point laisser la moindre entrée à l'air. La réverbération dure jusqu'au lendemain. On retire alors le *minium*, qui est maintenant d'un beau rouge. Mais il n'a pas encore le degré de finesse qu'on exige ; on le divise donc encore davantage. Cela s'exécute dans une barrique chargée de balles de plomb, qu'on fait tourner au moyen d'une manivelle. Ce procédé, qui a remplacé le tamisage, produit une plus gande division. Le *minium* entre maintenant dans le commerce.

DE LA PRÉPARATION
Des Couleurs qu'on emploie pour orner la Poterie blanche.

Les recettes des couleurs que nous allons donner, sont une acquisition qui sera jugée bien précieuse par les gens de l'art; eux seuls savent ce qu'il en coûte pour composer et régler des couleurs pour un excipient quelconque. Ce n'est pas qu'on ne trouve dans les auteurs des procédés pour la préparation et l'emploi des couleurs métalliques ; mais aucun ne traite de la manière dont il faut s'y prendre pour les appliquer sur la poterie blanche. Les couleurs qu'on pose sur les verres à vitres, sur les vernis des porcelaines tendres et dures, et les couleurs qui s'appliquent sur les émaux en général, sont autant de compositions tout-à-fait inapplicables, soit sur la couverte, soit sur le biscuit de la faïence blanche.

Les couleurs qu'on emploie pour orner

la poterie blanche, sont de trois espèces.

1°. Celles qui doivent aller sur le biscuit;

2°. Celles qui s'appliquent sur la couverte ;

Et 3°. Celles qu'on appelle *engobes*, et qui s'appliquent sur le cru.

La première et la dernière espèce n'exigent point un feu particulier ; mais la seconde demande absolument un troisième feu. Celle qui s'adapte sur le biscuit, se cuit au feu de la couverte, et l'*engobe* qui se pose sur le *cru* se cuit au feu du biscuit.

Ces trois couleurs ont trois degrés de fusibilité. Celle pour la couverte est plus fusible que la couleur qu'on applique sur le biscuit, et ce dernier l'est plus que l'*engobe*.

Du fondant.

Les matières qui entrent dans la composition des couleurs métalliques vitrifiables, sont: la silice et le quartz sous la forme de pierres à fusil, de sable ou de cristal de roche ; les oxides métalliques,

tels que le *minium*, la céruse, la litharge, la rouille et les batitures de fer, le colcothar; le calamine des chaudronniers (batitures de cuivre, oxide gris de cuivre); le cuivre calciné avec le soufre, l'oxide de cuivre par cémentation, l'oxide noir de cuivre, précipité de l'acide nitrique par un alcali; le vert-de-gris, le vert et le bleu de montagne, l'oxide blanc d'antimoine par le nitre; le verre d'antimoine, le jaune de Naples, l'antimoine calciné des faïenciers, les oxides d'or, d'argent, de cobalt et de manganèse, etc. etc.

Les oxides métalliques constituent la base des couleurs vitrifiables; mais seuls on n'en pourait tirer aucun fruit, il faut les mélanger avec d'autres substances qu'on appelle *fondans*. Le *minium*, la céruse, la potasse, le borax, le verre de plomb, le verre de borax, sont les fondans les plus ordinaires, et les plus sûrs à cause de la simplicité de leur composition. C'est un point essentiel dans la fabrication des couleurs de n'opérer qu'avec

des ingrédiens, qu'il est en notre pouvoir d'avoir toujours de même qualité. Ce n'est qu'alors qu'on peut se promettre des résultats identiques.

L'effet du fondant est, en général, de fixer les couleurs sur la pièce qu'on peint, quelquefois en pénétrant dans l'intérieur de son corps, comme dans le biscuit, d'autres fois en facilitant plus ou moins le ramollissement de sa surface, comme dans la couverte; d'envelopper les oxides métalliques, de lier leurs parties les unes aux autres, de conserver leur couleur en les abritant du contact de l'air, enfin et sur-tout, de faciliter la fusion de la couleur à une température peu élevée, et qui ne soit pas capable de la détruire. Le fondant donne de l'éclat aux couleurs qui sont destinées à aller sur la couverte. Celui qu'on ajoute aux couleurs pour les biscuits et pour les *engobes*, n'a point cette propriété, parce que ne devant que *gripper* la surface, soit du biscuit, soit du cru, sa quantité est très-

petite. Ces couleurs cependant paraissent avoir de l'éclat ; mais cela est donné par le vernis qui leur est superposé.

Souvent on fond le fondant et la couleur en une espèce de verre qu'on pile et qu'on broie pour s'en servir au besoin ; d'autres fois, on mélange simplement le fondant aux oxides métalliques, et on s'en sert ainsi, sans faire subir à ces ingrédiens aucune fonte préalable. On agit ainsi, dans ce dernier cas, pour les couleurs qu'un feu trop violent ou trop souvent répété, peut altérer. Lorsqu'on fond, avant de s'en servir, la couleur et le fondant ensemble, on ne craint point leur altération par le grand feu.

Il y a des cas où l'on peut employer le *minium* ou la céruse seule; mais leur usage est proscrit dans les rouges de fer qu'on applique sur la couverte, non seulement parce que le plomb que celle-ci contient exerce une action destructive sur les couleurs, mais parce que ces fondans, ainsi combinés, en augmentent l'effet.

On n'emploie pas la soude ou la potasse seules, comme fondans, parce qu'en se dissipant au feu, elles abandonnent la couleur à laquelle elles ont été ajoutées, qui devient alors plus ou moins terne.

Dans la cuisson des couleurs, on emploie toujours un degré de feu au dessous de celui qui a été nécessaire pour cuire leur support. C'est ainsi que (l'*engobe* excepté) les couleurs qu'on applique sur le biscuit reçoivent moins de chaleur qu'il n'en a reçu lui-même, et que celles que l'on pose sur la couverte ne sont pas exposées à un feu aussi fort que celui que la couverte a essuyé (1).

Les doses du *minium* et du silex ou du quartz, pour faire le fondant, sont :

N°. 1.

Minium, trois parties.
Sable blanc, une partie.

(1) Le temps qu'exige la vitrification d'un fondant ou d'une couleur quelconque, est proportionné à la masse qu'on emploie. Un mélange d'une once sera, à feu égal, plutôt vitrifiée qu'une livre de la même composition.

Le sable doit être exempt de toute matière étrangère, et sur-tout de fer à l'état d'oxide.

De la cuisson des couleurs.

Par ce qui vient d'être dit, nous voyons que l'intensité du feu propre à la cuisson des couleurs, doit être en rapport avec leur fusibilité.

On emploie trois degrés de température pour cuire les couleurs qui vont sur la terre blanche.

1°. Le feu du crû pour les *engobes;*

2°. Celui du biscuit, pour les couleurs qui vont sur ce support ;

3°. Et le feu de moufle (5 à 6 degrés de Wedgwood) pour celles qui doivent être appliquées immédiatement sur la couverte.

Lorsqu'on cuit une fournée entière de pièces peintes sur couverte, on doit avoir des couleurs de fusibilités différentes, parce que tous les points d'un même four n'offrent point les mêmes degrés de température. La partie supérieure du four,

sur-tout si on n'y développe que 5 à 6 degrés de Wedgwood, est moins échauffée que le milieu, et cette partie-ci moins que les environs des bouches des alandiers ; et entre les alandiers mêmes, il y a un degré de feu qui diffère de celui des autres (1). Pour avoir donc des couleurs également bien vitrifiées, il faut proportionner le fondant d'après ces faits.

Pour les *engobes* et les couleurs qui se mettent sur le biscuit, l'altération que les températures du feu à biscuit et de celui à couverte leur fait éprouver, n'est pas aussi variée. Pour peu que l'on soit près de la dose nécessaire de fondant, l'*engobe* remplira toujours l'objet pour lequel il est destiné. Il en est de même de la couleur que l'on applique sur le biscuit; la couverte, qui recouvre la pièce peinte, et qui fait en quelque sorte fonction de fondant, la retient en place, jusqu'à ce que la cuisson vienne achever de l'y fixer d'une

(1) On observe que, plus le four est chaud, moins il y a de variété dans les degrés de chaleur que le combustible y développe.

manière parfaitement solide. Il peut arriver cependant que la couleur ait trop peu de fondant ; alors elle s'écaille facilement, et fait écailler la couverte ; mais cette circonstance arrivera rarement, si l'on prend la précaution de bien régler le fondant.

Quelle que soit la précision avec laquelle on ajoute le fondant aux couleurs, il peut arriver deux inconvéniens dans la cuisson ; le feu peut être trop fort ou trop faible. Dans le premier cas, les couleurs sont *mangées*, et on ne peut y porter remède. Dans le second, elles ne sont pas cuites ; elles ont un coup-d'œil plus ou moins terne. S'il n'en résulte pas un écaillement, on peut les remettre au four de nouveau.

Ce sont les oxides des métaux, comme nous l'avons dit, qui fournissent les couleurs vitrifiables ; ils en produisent de différentes teintes, selon le procédé de calcination ou d'oxidation qu'on leur a fait subir. C'est ainsi que le fer donne du violet, du rouge, du noir ou du vert,

selon qu'il a été diversement exposé à l'action du feu.

Avec l'or, on fait les pourpres, les rouges et les violets, par le moyen du précipité de Cassius (1).

L'argent donne du jaune, le cuivre des verts. On obtient aussi différentes nuances de rouge du fer. Le manganèse donne des violets et du noir. De l'antimoine on produit des jaunes; les bleus, du cobalt; les verts, du mélange de jaune et de bleu, et du chrôme. Les bistres, du mélange en diverses proportions du manganèse, de l'oxide de cuivre et de la terre d'hombre, et finalement les noirs se composent des oxides de manganèse, de cobalt, de cuivre et de fer.

Les couleurs s'emploient à l'eau, à la gomme ou à l'huile essentielle. Les *engobes* s'emploient à l'eau; les couleurs destinées à aller sur le biscuit, ainsi que celles qu'on applique sur la couverte, s'emploient à l'huile et à la gomme.

(1) *Voyez* la Préparation du précipité de Cassius ci-après.

Des creusets.

Toute espèce de creusets ne peut servir à la fonte des fondans et des couleurs. Ceux qu'on emploie dans les opérations ordinaires des arts, de la pharmacie, et sur-tout pour la fonte des métaux, sont d'un tissu trop lâche pour pouvoir contenir le verre de plomb en fusion. Ce verre filtre comme de l'eau au travers de leurs pores, en dissolvant la silice qu'il y rencontre.

Les creusets de Hesse ont été regardés avec raison jusqu'ici comme les meilleurs pour notre usage. Ils résistent très-bien aux changemens de température, et ne prennent point de *retraite* sensible par la chaleur considérable des fours à porcelaines; mais ils ne peuvent cependant résister à un verre de plomb, composé de quatre parties de *minium* sur une de silex.

On ne doit pas perdre de vue que, plus le feu est actif, plutôt le creuset, qui contient un mélange d'oxide de

plomb et de sable, percera. Cela arrive de cette manière : le feu, en liquéfiant le plomb, y fait surnager le sable qui est plus léger que lui ; l'oxide étant, par cette disposition, en contact immédiat avec la silice du creuset, la dissout, et passe ainsi au travers du vase.

On peut obtenir, dans les creusets de Hesse, un verre de plomb composé de trois parties d'oxide de plomb (*minium* ou céruse), contre une de sable, en fondant ce mélange à un feu doux, et en le remuant de temps en temps, pour que le plomb, en se fondant, ne s'isole pas du sable par sa pesanteur ; car, lorsqu'il se fond, il se combine facilement avec le sable qu'on lui présente ; mais, aussitôt qu'on aperçoit que la combinaison a eu lieu, il faut de suite *couler à l'eau.*

Après cette première opération, on pile la matière coulée à l'eau ; ce procédé favorise singulièrement l'action dissolvante du plomb sur la silice en lui présentant plus de surface. La dissolution du sable dans le *minium* est plus ou moins complète

selon l'intensité et la continuité du feu qui a été employé.

On empêche aussi les creusets de percer, en les enduisant d'émail dur de Venise broyé à l'eau. Cela se fait avec un pinceau ordinaire. L'épaisseur de cet enduit doit être d'à peu près une ligne.

On conçoit facilement qu'un creuset qui a servi une fois à faire du verre de plomb, ne doit plus être employé au même usage. Quels que soient les soins qu'on aurait pris pour en empêcher le perçage, il aura toujours été entamé plus ou moins, et lorsqu'on s'en sert pour la seconde fois, il ne manquera pas de percer. Il est donc plus prudent de se servir d'un creuset nouveau, chaque fois qu'on aura du fondant à faire. Cette observation s'applique également aux creusets dans lesquels on fond les couleurs.

Mais le même creuset doit servir jusqu'à la fin des coulées à l'eau, soit que l'on fasse du fondant, soit que l'on fonde des couleurs.

Il m'est arrivé souvent, après avoir coulé à l'eau, de projeter la composition encore mouillée dans le creuset presque rouge, sans que par ce passage brusque du chaud au froid, il soit résulté la moindre gerçure au creuset.

Soit que l'on compose du fondant, soit que l'on se propose de faire de la couleur, la vitrification doit toujours se terminer par le coulage à l'eau. Cela facilite la pulvérisation et le broyage subséquens.

Des fourneaux.

Les fourneaux, destinés à la fusion de nos couleurs, doivent être construits de façon qu'il soit aisé de pouvoir surveiller les progrès de la vitrification. Celui qui m'a paru le plus commode et dont je me suis constamment servi, est le réchaud ou fourneau de cuisine (*V*. fig. 7) Il est quelquefois nécessaire cependant d'adapter sur son bord supérieur un cercle de terre, lorsqu'on emploie un petit creuset, afin d'y faire entrer plus de combustible. Cette addition n'empêche pas que cette

espèce de fourneau ne soit très-économique par rapport au prix peu élevé auquel on se le procure, et par le peu de combustible qu'il consomme.

On peut augmenter l'intensité du feu, en adaptant sur le cercle de terre, un chapiteau conique en tôle (1) à l'extrémité duquel on ajoute quelques bouts de tuyaux de la même substance. Ce chapiteau est pourvu d'une petite porte à charnière, par laquelle on introduit le combustible, et qu'on ouvre de temps en temps pour observer les progrès de la vitrification (*Voyez* fig. 8).

Voici la manière de se servir de ce fourneau.

Après avoir bien mêlé les ingrédiens, en les faisant passer deux ou trois fois au

(1) On a essayé à l'Ecole Polytechnique des cheminées aux fourneaux à vent, dont le diamètre augmentait en montant; c'était un cône renversé. On avait obtenu, par cette amélioration, un grand accroissement d'intensité dans la chaleur.

travers d'un tamis de crin, on prend un creuset d'une capacité proportionnée à la quantité de la composition qu'on veut fondre, on l'emplit jusqu'au bord de matière tamisée, et on l'abandonne un moment pour disposer le fourneau à le recevoir : voici comme on s'y prend.

On ôte le chapiteau de tôle de dessus le fourneau, on place au milieu de la grille un petit fromage qui sert de support au creuset. Si le feu est assez intense, cela n'est pas nécessaire. L'effet du fromage est de faire appliquer une plus forte chaleur au fond du creuset, en l'éloignant de l'air frais qui s'introduit sans cesse dans le fourneau par la grille. Sous la grille, dans le cendrier, on pose une petite écuelle remplie d'eau, qui réfléchit les rayons provenant des charbons incandescens, au moyen de quoi on peut juger de l'état de la combustion dans le fourneau. On pose maintenant le creuset sur le fromage au milieu de la grille, et on le couvre de son couvercle ; on l'entoure de charbon, jusqu'à l'en cou-

vrir même, et on finit par poser le chapiteau de tôle sur le fourneau, après y avoir mis quelques copeaux ou charbons allumés.

Cette première portion de composition, après avoir été fondue, ne remplit le creuset qu'au tiers; on l'emplit donc de nouveau, sans le déranger, une seconde et une troisième et dernière fois. Cet emplissage se fait avec une petite cuiller en fer-blanc, dont la partie creuse est ronde, pour mieux correspondre avec la forme de l'ouverture du creuset.

La dernière fonte étant faite, on *coule à l'eau*. A cet effet, on ouvre la porte du chapiteau, on débarrasse le creuset des charbons qui peuvent l'entourer; et après lui avoir ôté son couvercle, on le saisit avec une pince, et on transvase la matière vitrifiée dans un vase rempli d'eau, posé d'avance à côté du fourneau.

La vitrification est achevée. On jette l'eau, on fait égoutter et sécher la masse

vitrifiée, et on la conserve dans un vase de verre ou de faïence pour s'en servir au besoin.

DES COULEURS
PROPRES A ÊTRE APPLIQUÉES SUR LA COUVERTE.

Rouge carmin.

Pour faire cette couleur, on prend :

Précipité de Cassius, une partie.
Fondant, six parties (1).

On emploie cette couleur immédiatement sans lui faire subir de fonte préalable. Elle est très-susceptible à se gâter par le contact de la fumée. Aussi réussit-elle mieux dans les moufles à charbon, que dans les moufles ou fours où l'on emploie le bois ; et plus on la fait passer au feu, moins elle reste belle.

(1) Toutes les couleurs ci-après doivent être broyées bien fin, avant d'être appliquées sur les pièces.

Violet.

On prend,

Précipité de Cassius, une partie.
Cobalt, un centième de partie.
Fondant, six parties.

On emploie cette couleur, sans la mettre préalablement en fusion.

Rouge avec l'ocre.

Cette couleur se fait avec

Ocre jaune, une partie.
Verre d'antimoine, deux parties.
Fondant, deux parties.

On tamise l'ocre au travers d'un tamis de soie; on pile l'antimoine et le fondant ensemble, on les passe au même tamis, ensuite on fond le tout à un feu modéré, et on *le coule à l'eau*.

Rouge avec le fer.

On obtient le rouge de fer en fondant dans leur eau de cristallisation parties égales de couperose verte et d'alun de Rome. Pendant la fusion, on les remue

continuellement, et l'on continue à les chauffer jusqu'à parfaite siccité. On augmente ensuite le feu, jusqu'à ce que la matière commence à rougir par le refroidissement, circonstance qu'on remarque en retirant de temps en temps un échantillon qu'on laisse refroidir avant de le juger, parce qu'elle conserve la couleur noire, tant qu'elle est chaude. A cette couleur, on ajoute quatre à six parties de fondant, selon la température qu'on emploie; mais on ne vitrifie point le mélange.

Rouge cramoisi.

Pour faire cette couleur, on prend,

Manganèse de Piémont, bien pulvérisé et tamisé, un quart de partie.

Fondant, quatre parties.

On fond ces matières jusqu'à la transparence; on leur ajoute alors,

Calamine ou oxide gris de cuivre, une partie.

On ôte la composition du feu aussitôt que ces matières se sont entièrement

incorporées les unes avec les autres. Si la couleur est trop transparente, on l'opacifie davantage par l'addition d'un peu de chaux d'étaim (de la potée d'étaim). Ce rouge est très-fugace au feu. Tous les rouges de cuivre ont cet inconvénient; ils sont très-disposés à noircir par un peu trop de feu, ou par une exposition répétée au calorique.

Rouge couleur de rose.

A la composition ci-dessus, on ajoute de l'émail blanc tendre, jusqu'à ce qu'on ait obtenu le ton désiré (1).

(1) On fait un bel émail blanc avec,

Sable blanc, une partie.
Potasse blanche, demi-partie.
Minium, trois quarts de partie.
Chaux d'étaim, une partie.
Arsenic, un quart de partie.

Autre.

Parties égales de potée d'étaim et de fondant, N°. 2.

Fondant, N°. 2.

Céruse, une partie et demie.
Silex blanc calciné, une partie.
Potasse, demi-partie.
Borax, quart de partie.

On fond ces ingrédiens ensemble, jusqu'à parfaite vitrification.

Jaune.

On peut l'obtenir directement; mais on préfère les jaunes composés, parce qu'ils sont d'un emploi plus sûr et plus facile que ceux qu'on obtient plus immédiatement. Les jaunes composés qu'on se procure, s'obtiennent d'après les mêmes principes que la couleur rouge du fer, c'est-à-dire que l'on évite la vitrification.

On prend,

Argent calciné avec le soufre,
Oxide blanc d'antimoine, de chaque parties égales.

Fondant, N°. 2, quatre parties.

Après avoir bien mélangé ces substances

tances ensemble, on les *fritte*, en ayant soin d'éviter la vitrification complète.

Pour calciner l'argent avec le soufre, on prend des lames minces d'argent, on met une première couche de soufre dans le fond d'un creuset, on pose ces lames sur le soufre; on alterne ainsi une couche de soufre avec une couche d'argent quatre ou cinq fois, et on met le tout au feu. Ce procédé peut se pratiquer dans un réchaud ordinaire ; on ne donne ordinairement que deux ou trois chauffes, et l'opération est terminée.

Autre jaune.

Jaune de Naples, quatre parties.
Fondant, N°. 2, une partie.

Le plomb, qui revivifie souvent dans les couleurs jaunes, y produit des taches noires. La fusion ne doit pas être plus parfaite que dans le jaune précédent.

Des bleus.

Ces couleurs s'obtiennent du cobalt. Le meilleur est celui qui nous vient de

Suède. Il contient cependant une matière hétérogène, et nuisible aux couleurs, l'arsenic.

Pour l'en débarrasser, on calcine fortement le cobalt dans un creuset, qu'on peut exposer au feu à couverte, à la partie supérieure du four, et l'y tenir pendant la cuisson ; ensuite, on le dissout dans l'eau-forte (acide nitrique) ; on évapore à siccité, on le redissout, et on finit, en le précipitant avec la potasse caustique, pour obtenir un beau précipité rose de cobalt.

Au feu faible comme au feu violent, le bleu est toujours beau, et d'autant plus que son oxide est plus pur et plus calciné. Ce sont les fondans salins, dans lesquels il entre du nitre, qui lui conviennent le mieux.

Fondant du Bleu.

Verre blanc léger, une partie.
Nitre, demi-partie.
Borax, un tiers.

Antimoine diaphérétique, le sixième de la totalité.

A six parties de ce fondant, on ajoute,

Précipité rose de cobalt, une partie.

Cette couleur s'emploie non vitrifiée.

Autre beau Bleu.

On prend de ce

Précipité de cobalt, une partie.
Minium, quatre parties.

Ce mélange s'emploie immédiatement, sans fusion préalable.

Autre Bleu.

Azur quatre feux, six parties.
Minium, une partie.

Cette couleur s'emploie aussi sans fonte préalable.

DES VERTS.

Ces couleurs sont tirées principalement des oxides ou chaux de cuivre. Quelquefois on les fait par un mélange de jaune et de bleu. On ne les applique pas sur les pièces, qu'elles n'aient été fondues

d'avance. Si l'on n'use pas de cette précaution, elles noircissent.

On tire également une couleur verte du chrôme; mais il faut bien le dépouiller du fer qu'il contient pour obtenir un beau vert.

Vert.

Bleu et jaune, parties égales.

Autre Vert.

Vert-de-gris, quatre parties.
Fondant, une à deux parties,
selon la température employée.

On fond ces matières ensemble jusqu'à parfaite vitrification ; ensuite *on coule à l'eau* la masse vitrifiée ; on fait égoutter, sécher, et on l'enferme dans un vase bien bouché, pour s'en servir à l'occasion.

Bistres.

Manganèse, une partie.
Terre d'hombre, deux parties.
Fondant, N°. 1, une partie.

Cette composition s'emploie sans fonte préliminaire.

DES NOIRS.

Aucun oxide métallique ne donne seul un beau noir. Le manganèse cependant en approche le plus. On obtient cette couleur par la réunion des oxides de cuivre, de manganèse et un peu de cobalt. On obtient le gris en supprimant le cuivre, et en augmentant la dose de fondant.

Noir.

Manganèse, quatre parties.
Batitures de fer, une partie.
Oxide gris de cuivre, } une partie.
 ou calamine,
Minium, six parties.

Il faut broyer parfaitement toutes ces substances ensemble, et on s'en sert sans fusion préliminaire.

DES *ENGOBES*.

On appelle *engobe* une couleur terreuse non vitrifiée, destinée exclusivement à être appliquée sur le biscuit ou sur le cru, jamais sur la couverte.

Ce sont principalement les ocres, les terres d'hombre et de Sienne, et les terres colorées qui servent à cet usage. Les unes s'emploient sans fondant, les autres en ont besoin. Les terres qui contiennent beaucoup de fer, telles que les ocres, s'attachent suffisamment au biscuit sans le secours du fondant; les terres réfractaires, au contraire, ne sauraient y adhérer sans cet intermédiaire; elle s'écailleraient, et en feraient faire autant à la couverte qui leur serait superposée.

Si ce sont des ocres qu'on emploie, on doit les tamiser au travers du tamis de soie le plus fin. La terre blanche qui sert de base pour les pâtes colorées, ne doit pas être *cailloutée*, c'est-à-dire mélangée de silex.

L'ocre jaune donne une *engobe* rouge, à la chaleur de la moufle (5 à 6 degrés de Wedgwood). L'ocre rouge donne différentes nuances de rouge selon qu'elle a été plus ou moins calcinée. Un fort degré de calcination la pousse au noir.

Les pâtes des terres colorées, avec

une addition de fondant, servent à faire les bleus, les jaunes, les verts et les violets. C'est encore au célèbre Wedgwood que l'on doit l'invention des terres colorées. Les Anglais en font aujourd'hui un commerce assez considérable. Tous les objets travaillés avec ces pâtes sont remarquables par un fini précieux, et celles de couleur bleue sont ordinairement décorées avec des bas-reliefs en pâte blanche qui produisent un grand effet. Les ingrédiens de la porcelaine dure n'existant pas en Angleterre, il a fallu chercher une terre qui pût flatter le goût de ceux qui ne voulurent point se borner à la poterie ordinaire. Le prix excessif de la porcelaine tendre que l'on y fabriquait, ne put remplir le but qu'on se proposoit. Les poteries de couleurs, en réunissant le double avantage du décors et du bon marché, y ont mérité la faveur du public.

Une expérience de trois ans dans ce genre à Paris, m'a convaincu que les avantages éminens inhérens aux porcelaines qu'on y fabrique, excluront pour toujours

une fabrication indigène de poteries colorées. Pour pouvoir leur donner ce fini qu'on remarque aux poteries anglaises, on serait obligé de les vendre à un prix beaucoup au dessus de celui des porcelaines, et le bon goût préférera toujours celles-ci. En Angleterre, la fabrication des pâtes colorées s'exécute de longue main; ses procédés sont arrêtés depuis long-temps, les travaux en sont régularisés. On conçoit facilement, dès-lors que les ouvriers sont faciles à trouver. Je n'oublierai pas de si tôt ce qu'il m'a coûté pour apprendre à mes ouvriers à donner le poli aux théières à corps convexes. Pour tout dire en peu de mots, la fabrication des pâtes colorées est, en France, un art inconnu, tant sous le rapport de ce qui regarde la science, que sous celui qui regarde le manufacturier et l'ouvrier.

Ces circonstances donc empêchent de fabriquer ici ces terres avec autant d'économie qu'en Angleterre; et, quand bien même on y réussirait, je doute beaucoup qu'elles aient grande vogue, à

cause

cause du bon marché, et de la supériorité de la porcelaine.

Engobe *rouge*.

Ocre rouge.

On délaie l'ocre dans un vase avec de l'eau, on le fait passer au travers d'un tamis de soie, et on s'en sert à la consistance d'une bouillie claire, en versant sur la pièce, avec une cuiller de fer-blanc, la quantité nécessaire pour l'*engober*.

Engobe *violet*.

Sable, une partie.

Potasse, deux parties.

Manganèse, un seizième de partie.

On mêle bien ces matières ensemble, et on les *fritte* dans un creuset, que l'on peut exposer au four à couleur. On connaît que la masse est bien *frittée*, lorsqu'elle ne communique aucune saveur alcaline à l'eau qu'on aura versée sur elle. On la pile alors dans un mortier de fonte ou de fer; on la tamise bien

finement au tamis de soie ; mieux vaut encore de la broyer, et on ajoute, à

Argile blanche, une partie.
Fritte violette, demi-partie.

On tamise et on broie de nouveau, et cette couleur s'applique de la manière qu'il a été dit ci-dessus.

Engobe *jaune*.

Pour faire cette couleur, on prend,

Sable, une partie.
Potasse, deux parties.
Jaune de Naples, une partie.

On *fritte* comme ci-dessus, et on ajoute,

Terre blanche, deux parties.

Engobe *bleu*.

Azur quatre feux, six parties.
Minium, demi-partie.
Terre blanche, douze parties.

On délaie ce mélange dans un vase, on le tamise au tamis de soie, et on l'ap-

plique sur les pièces, de la manière qu'il a été dit plus haut.

Engobe *vert*.

Fritte bleue, } parties égales.
Fritte jaune, }

Terre blanche, demi-partie.

On procède comme ci-dessus.

Engobe *noir*.

Manganèse calciné et broyé, cinq parties.
Terre blanche, un vingtième de partie.

On mêle exactement ces deux ingrédiens, et on s'en sert à la cuiller comme ci-dessus.

Il arrive souvent qu'après avoir enduit la pièce d'un *engobe* quelconque, on la met sur le mandrin, pour enlever une partie de cet enduit, de manière qu'une partie de la pièce paraît de la couleur de la terre, pendant que l'autre a celle de l'*engobe*. Les dessins en échiquier qu'on observe dans certaines pièces en creux, fabriquées en Angleterre, recouvertes

ordinairement d'un *engobe* bleu, ont été faits par ce procédé. On pose des molettes représentant ces dessins sur la pièce que l'on veut orner ainsi. On la trempe dans l'*engobe*. Ensuite, lorsqu'elle est suffisamment sèche, on la place sur le mandrin, et avec le *tournasin*, on en ôte, jusqu'à ce que l'on voie paraître le dessin. Les petits carrés qui forment ces dessins, doivent être en relief sur la molette; ils impriment leurs figures en creux dans la pièce, laquelle, lorsqu'elle est tournasée et vernissée, présente les figures carrées colorées, selon la couleur de l'*engobe* qu'on a employé.

Des fours propres a la cuisson des couleurs.

Les fours qu'on emploie pour la cuisson des couleurs sont de trois espèces, savoir : le four à biscuit pour les *engobes*, celui à couverte pour les couleurs qui s'appliquent sur le biscuit, et enfin le feu de moufle, pour celles qui se posent sur la couverte.

Dans les deux premières espèces, les couleurs réussissent presque toujours ; elles sortent des fours telles qu'on les demande. Il n'en est pas ainsi dans les fours dont la température est peu élevée ; l'inégalité de la chaleur qu'ils y développent produit presque toujours du *trop cuit* et du *non cuit*. Aussi, à cause de cet inconvénient, la peinture sur couverte est peu pratiquée.

COULEURS VITRIFIABLES QU'ON APPLIQUE SUR LE BISCUIT.

Les couleurs que l'on pose sur le biscuit, sont composées des mêmes ingrédiens que ceux qui s'appliquent sur les *engobes*, avec cette différence qu'elles contiennent une moindre quantité de fondant.

Dans l'emploi du fondant, on a en vue d'y mettre seulement la quantité nécessaire pour que la couleur *grippe* le biscuit, pour qu'elle s'y fixe. La couverte, qui la recouvre dans la suite, l'abrite du contact de l'air, et lui donne de l'éclat.

Semblables aux *engobes*, les couleurs qu'on emploie pour le biscuit, contiennent quelquefois du fondant, et souvent n'en contiennent pas. Les ocres jaunes et rouges, la terre de Sienne, etc., peuvent s'employer sans addition de fondant, le fer qu'ils contiennent abondamment en fait l'office; les oxides de manganèse et de fer s'appliquent également sur le biscuit sans addition de fondant.

Couleur rouge.

Ocre jaune.

On délaie l'ocre dans l'eau; on le tamise au tamis de soie, et l'on s'en sert en immersant la pièce dans le vase qui contient la couleur.

Pourpre.

Fer.

Le fer, qui donne la couleur pourpre, se trouve chez les chaudronniers et chez ceux qui se servent de tôle. Ce sont les rognures qui, calcinées sous le four du faïencier, y acquièrent une couleur pourpre foncée. Cette opération rend

le fer facile à pulvériser. Après l'avoir obtenu en poudre, on le broie, soit dans les moulins ordinaires, soit sous la glace, selon la quantité que l'on veut employer.

Jaune.

Jaune de Naples, six parties.
Fondant, demi-partie.

On *fritte* ces ingrédiens.

Bleu.

Azur quatre feux, six parties.
Terre blanche, deux parties.

On mêle ces substances ensemble dans un vase convenable; on les délaie avec de l'eau, et l'on tamise.

Vert.

Oxide de chrôme, six parties.
Fondant, demi-partie.

Noir.

Oxide de cobalt, } parties égales.
Manganèse,

Fondant, un tiers de partie.

On ne vitrifie point ce mélange.

PROCÉDÉS DIVERS.

Procédé pour remplacer à peu de frais la céruse et le minium dans les couvertes des terres blanches.

Parmi les productions métalliques vitrifiables connues que le commerce fournit aux arts, il n'y en a aucune qui puisse procurer une couverte aussi économique que la galène, ou mine de plomb sulfureuse, connue dans le commerce sous le nom d'*alquifoux*. Voici la manière de l'employer.

On prend cette substance, on la pile, et on la broie grossièrement. La masse, séchée, est mise dans un four à réverbère, où on la chauffe jusqu'au blanc, afin de la débarrasser de son minéralisateur, le soufre. La masse doit être souvent brassée. Pendant cette opération, elle jettera une fumée blanche en quantité considérable. On n'abaisse la chaleur du four, que quand la fumée a cessé. La matière étant refroidie (1), et re-

(1) Il faut laisser la masse dans le four à

tirée du fourneau, pilée, broyée, lavée, et passée dans un tamis de soie très-fin, peut alors être employée en remplacement de la céruse et du *minium* dans les couvertes. Le lavage et le tamisage sont d'une nécessité absolue.

Les proportions du *minérai* de plomb ainsi préparé, doivent être d'un sixième plus fortes que celles de la céruse ou du *minium* dans les compositions de la couverte. Le mélange qui réussit le mieux, selon M. *O'Reilly*, est,

Alquifoux, cinq parties.
Silex, une partie.
Potase,
Craie, } de chacune, demi-partie.

Pendant qu'on trempe les pièces dans cette couverte, un homme est occupé à remuer cette composition, afin que l'al-

réverbère, plusieurs heures après la cessation de la fumée blanche, avant de la retirer pour le refroidissement. Deux grillages ou réverbérations rendent la préparation meilleure.

quifoux ne se précipite pas au fond de la tinette.

Vernis terreux pour remplacer les oxides de plomb.

Les Chinois font usage de beaucoup d'espèces de poteries à vernis terreux. Plusieurs potiers en France, tels que ceux de Martin-Camp et de Saint-Fargeau, emploient des terres, du laitier de forge dans la confection de leurs vernis. Ces ingrédiens demandent, à la vérité, une température assez élevée; M. *Fourmy*, dont les vastes connaissances chimiques dans l'art des terres, lui ont mérité une juste distinction, a trouvé que les *pierres ponces*, par leur moindre fusibilité, étaient ce que l'on pouvait désirer de mieux parmi toutes les substances terreuses, qui jusqu'alors avaient été proposées comme vernis terreux économique.

Une qualité qui est singulièrement à l'avantage de la *pierre ponce*, sur les vernis métalliques, c'est sa légèreté; il en faut à peu près moitié moins que du vernis

ordinaire. La facilité de son broyage, son prix peu élevé (parce qu'on prend la pierre ponce de rebut) toutes ces qualités font que ce vernis ne revient guère qu'au tiers du prix de celui qu'on emploie aujourd'hui.

Il est vrai que le feu qu'on emploie pour la vitrification de ce vernis, doit être plus fort que pour le vernis ordinaire; mais on en est complètement dédommagé par ses autres qualités.

La fusion de ce vernis, étant plus facile que celle des autres vernis terreux, entraînera moins de dépenses, de cuisson que les vernis terreux connus; et cependant la température qu'elle exige suffira pour donner au biscuit la solidité nécessaire, et le purger des substances auxquelles les poteries peu cuites doivent la mauvaise odeur et le mauvais goût qui les font rejeter.

Ainsi, *dès qu'on le voudra,* on bannira, de toutes nos fabriques, les procédés vicieux qui en détériorent les produits; et on exécutera, avec des substances *en-*

tièrement dues au *sol français* (1), des poteries au même prix, et moins chères que celles qui s'y font aujourd'hui, qui ne donneront ni mauvaise odeur, ni mauvais goût aux alimens, qui seront solides et salubres, et qui résisteront aux passages subits du chaud au froid.

Procédé pour apprécier la qualité d'une couverte de terre blanche.

La couverte de la terre blanche peut avoir plusieurs défauts. Elle peut se rayer plus ou moins facilement par le contact des corps durs; les acides faibles, tels que le vinaigre, le jus de citron, le verjus, etc., peuvent l'attaquer et dissoudre le plomb qu'elle contient. Le séjour long-temps continué des substances grasses peuvent, en produisant le même effet, la colorer et nuire à son brillant.

Pour déterminer quelle est la résistance

(1) On découvre journellement en France, sinon des pierres ponces en masse, du moins des *detritus,* qui ont les mêmes propriétés.

qu'une couverte oppose au frottement, on frotte la pièce avec du sable; et si elle se raye plus facilement qu'une couverte reconnue bonne, que l'on fait servir d'objet de comparaison, on peut avancer qu'elle est tendre.

Une soucoupe, remplie de vinaigre, attaque une couverte tendre après quelques heures d'ébullition et d'évaporation. Quelques gouttes d'huile de vitriol (acide sulfurique) versées dans ce vinaigre, doivent en faire précipiter le plomb qu'il vient de dissoudre de la couverte.

Mais un moyen qui est à la portée de tout le monde, et qu'il est bon que les consommateurs connaissent, afin de pouvoir juger à l'avance de la solidité de la poterie qu'ils achètent, est de jeter sur une pièce de poterie, une goutte d'encre double; on la fait ensuite sécher au feu, et après on la lave. Si la couverte est trop tendre, l'encre y laisse une légère tache.

Procédé pour juger des qualités du biscuit de la terre blanche.

Lorsque la composition de la terre n'est

pas bien faite, de manière que les degrés de dilatation du biscuit ne se trouvent pas en rapport convenable avec ceux de la couverte, celle-ci alors se fend dans le passage subit d'une température à une autre. Les causes du fendillage ou de la tressaillure ont déjà été énoncées; nous rapporterons ici les moyens qu'on emploie pour constater une composition vicieuse de terre.

On prend un coquetier, on le chauffe d'abord également à une assez forte chaleur, on le jette ensuite dans l'eau à dix degrés de température. Si la couverte ne se fendille que peu, et qu'en répétant la même opération sur le même vase, on n'en augmente que peu les gerçures et qu'il conserve un bon son, sans que la pâte en paraisse attaquée, on peut juger qu'il y a une concordance entre la dilatation du biscuit et celle de la couverte. On peut également prononcer ce jugemen, si, en faisant chauffer un autre coquetier d'un seul côté, et après l'avoir plongé dans l'eau à la température ordi-

naire, on le retire sans y remarquer plus de gerçures que dans le cas précédent; si, après avoir fait bouillir d'abord de l'eau, et ensuite de l'esprit de sel (acide muriatique) dans un vase posé sur des charbons ardens, ce vase résiste dans ces deux cas, et qu'il ait conservé son brillant, et le son clair qui caractérise une poterie sans fêlure ; si l'eau bouillante, remplacée à plusieurs reprises par de l'eau froide, ne lui fait pas éprouver de forts craquemens; si enfin il résiste à une contre-épreuve, notamment d'être porté à la température de la glace fondante et rempli sur-le-champ d'eau bouillante.

Maniere de faire les pieces pyrométriques de Wedgwood.

Le pyromètre de *Wedgwood* est encore le seul dont on puisse se servir pour connaître et pour comparer les plus hauts degrés de température. Il serait à désirer qu'on ne décrivît aucune expérience ou procédé pyrotehcnique, sans indiquer les degrés de température qu'on a employés,

Wedgwood n'a point fait connaître la composition de ses pyromètres. Le célèbre *Vauquelin* en a fait l'analyse; il les a trouvés composés de,

 Silice, 64, 2.
 Alumine, 25.
 Chaux, 6.
 Fer, 0, 2.
 Eau, 6, 2.

Gazeran, homme infiniment instruit dant les arts de la poterie et de la verrerie, nous a donné un procédé qui nous met à même de fabriquer des pièces pyrométriques qui ont les mêmes qualités que celles du célèbre potier anglais.

On doit observer qu'on ne peut y employer des terres qui contiennent en même temps de l'alumine, de la silice, avec de la magnésie, de la chaux, et plus d'un centième d'oxide de fer.

Les argiles de France contiennent depuis trente jusqu'à quarante pour cent d'alumine; celles qui contiennent le plus d'alumine doivent être préférées.

L'argile

L'argile dont s'est servi M. *Gazeran,* contenait sur cent parties,

 Alumine, 34, 09.
 Silice, 43, 11.
 Eau, 19, 25.
 Chaux, 2, 30.
 Oxide de fer, 0, 75.
 Perte, 0, 50.

Maniere d'opérer.

On prend cent cinquante parties en poids d'une argile contenant au moins trente-quatre pour cent d'alumine qu'on passe au travers du tamis de soie le plus fin. On y ajoute autant de sable ou de cristal de roche, ou de pierre à fusil broyée, qu'il faut, pour que le mélange ait soixante-quatre parties de silice sur vingt-cinq d'alumine que M. *Vauquelin* a trouvées dans l'argile des pièces pyrométriques anglaises, et deux cents parties d'eau. La composition étant faite ainsi, on l'agite une fois par jour pendant vingt jours. Au bout de ce terme, on la broie pendant deux heures.

La pâte étant bien homogène, et après

avoir été séchée à l'air, au point de perdre cent soixante-dix parties d'eau sur deux cents qu'on y avait employées, on la moule dans des cylindres de fer-blanc en petits bâtons de quinze millimètres de diamètre, sur quinze de hauteur, en comprimant ces bâtons dans les moules pendant deux heures, par un poids d'un kilogramme. Retirés des moules, on les met sécher à la température de quarante degrés de *Réaumur*, et on les ajuste ensuite, de manière qu'ils entrent à zéro de l'échelle pyrométrique.

L'échelle pyrométrique consiste dans une règle de cuivre, divisée en deux cent quarante parties égales.

Les pièces, ainsi confectionnées, pèsent, à un centigramme près, le même poids que celles de *Wedgwood*, et éprouvent comme elles, le même degré de *retraite*. Elles ne présentent aucun signe de vitrification, quoiqu'exposées au degré de température qui fait fondre le fer, l'acier, et qui fait ployer les meilleurs creusets de Hesse.

TABLE des degrés de chaleur déterminés par le Pyromètre à pièce d'argile, et de leur correspondance avec les autres échelles thermométriques.

	Pyromètre de Wedgwood.	Thermomètre de Fahrenheit.	Thermomètre de Réaumur.	Echelle de 100 dégrés.
La chaleur rouge, pleinement visible au jour,	00	1077	479	598
La chaleur à laquelle fondent les émaux,	6	1857	825	1032
Le cuivre jaune se fond à,	21	3807	1692	2115
Le cuivre de Suède à,	27	4587	2039	2548
L'argent pur à,	32	4717	2096	2621
L'or pur à,	28	5237	2328	2909
La chaleur des barres de fer } plus faible, .	90	12777	5679	7098
au point de souder, } plus fort, .	95	13427	5908	7459
La plus gr. chaleur d'une forge de maréchal, .	125	17327	7701	9626
La fonte entre en fusion à,	130	17977	7990	9987
La chaleur d'un fourneau de 8° carré, . . .	160	21877	9723	12154

Les degrés pyrométriques ne sont pas dans un rapport constant avec les degrés thermométriques; à mesure que le nombre des premiers augmente, chacun d'eux répond à un moindre nombre des derniers. Cet effet est dû à l'inégalité de *retrait* de l'argile comparé à la dilatation du Mercure.

Maniere de préparer le précipité de Cassius.

Pour faire le *précipité de Cassius,* on prend des feuilles d'or bien pur, qu'on trouve dans les hôtels des Monnaies. Ailleurs, l'or contient toujours des alliages. Si on n'avait pas la facilité de le faire laminer, on le réduit en lame mince, en l'enveloppant dans du papier, et le battant sur l'enclume. Il n'est pas aussi facile de se procurer de l'étaim pur. On peut cependant employer celui qui sert à l'étamage des glaces; son peu d'épaisseur le rend très-facile à dissoudre.

Le procédé de *Montamy* est celui dont on se sert communément; le voici.

Préparation de l'acide nitro - muriatique (eau régale), *pour la dissolution de l'or.*

On met dans une petite fiole à médecine, sur les cendres chaudes, savoir:

Acide nitrique (eau-forte), quatre part.

On ajoute peu après,

Muriate d'ammoniaque (sel ammoniaque), une partie.

Le sel ammoniaque (muriate d'ammoniaque) étant dissous, on ajoute peu à peu l'or, jusqu'à ce que l'acide n'en dissolve plus.

Préparation de l'acide nitro - muriatique (eau régale), *pour la dissolution de l'étaim, à froid.*

Acide nitrique (eau-forte), cinq parties.
Acide muriatique (esprit de sel), une partie.

On affaiblit ce liquide, en y ajoutant trois fois (en volume) autant d'eau.

On met successivement et peu à peu, à vingt-quatre heures d'intervalles, pendant sept à huit jours, des morceaux de feuilles d'étaim, qui s'y dissoudront et satureront la liqueur. On la filtrera et laissera reposer pendant deux ou trois jours.

Précipitation de l'or par l'étaim.

On mêle ensemble une partie (en volume) de la dissolution d'or, et trois parties de dissolution d'étaim ; il se fait

alors un précipité d'or mêlé d'étaim, connu sous le nom de *précipité de Cassius*. On laisse reposer, on décante la liqueur surnageante, on lave le précipité, on le laisse sécher à l'ombre, et on l'y conserve pour s'en servir au besoin.

Dissolution et précipité de l'argent.

On fait dissoudre l'argent dans l'acide nitrique. Dans la dissolution, on verse une solution de sel de cuisine ; il se fait un précipité blanc. C'est avec ce précipité que les peintres sur porcelaine font l'argent bruni.

Procédé pour appliquer le platine sur la porcelaine.

Le platine tient par ses qualités rang à côté de l'or, et remplace l'argent par sa couleur blanche, sans en avoir les défauts. Non seulement il couvre bien les fonds, en vertu de sa densité, laquelle surpasse même celle de l'or ; mais il résiste, comme ce métal, à toutes les variations de l'atmosphère, et n'est nul-

lement terni, comme l'argent, par les émanations sulfureuses.

Le procédé d'application est très-simple. On dissout du platine dans l'eau régale (acide nitro-muriatique), et on le précipite par une solution de muriate d'ammoniaque. On sèche le précipité rouge et cristallin qui se forme, on le réduit en poudre fine, et on le fait rougir légèrement dans une cornue de verre. Le muriate d'ammoniaque, qui s'était précipité avec le platine, se sublime, et le métal reste au fond de la cornue sous la forme d'une poudre grise légère. On mêle cette poudre avec une petite portion de fondant, comme on le fait pour l'or ; on la broie à l'huile de lavande, on la cuit et on brunit. La couleur est d'un blanc d'argent, tirant légèrement sur le gris d'acier.

Outre cette méthode d'appliquer le platine sur la porcelaine, on peut l'y transporter en état de dissolution. Dans ce cas, sa couleur, son brillant et son aspect sont très-différens. En évaporant la dissolution

nitro-muriatique jusqu'à une certaine consistance, et, en le plaçant à plusieurs reprises sur les pièces, le métal pénètre dans leur substance; et offre, après la cuite, un miroir métallique de la couleur et du brillant de l'acier poli.

L'art d'imprimer en taille-douce sur le biscuit et la couverte de la faïence anglaise.

L'art d'imprimer en taille-douce, soit sur la couverte, soit sur le biscuit, n'est pas pratiqué en France. Il n'est cependant pas de pays où les applications des procédés relatifs aux beaux arts soient aussi multipliés et aussi journaliers. Pour peu que l'on réfléchisse néanmoins, il sera aisé de découvrir ce qui en est la cause. L'art de la poterie fine en France, est encore dans son berceau; il est donc naturel de voir les fabricans porter toute leur attention plutôt sur ce qui constitue l'essentiel de leur fabrication, que sur ce qui n'est qu'accessoire. En effet, que de travaux, que d'obstacles n'ont-ils pas à vaincre, avant de parvenir

venir à régulariser les travaux qu'exige la composition d'une bonne couverte dure. Tant que ce but ne sera pas atteint, ceux-là ne s'occuperont pas de cet art, qui portent leurs recherches sur des travaux d'une toute autre importance.

Cette considération ne doit pas nous empêcher cependant de publier un procédé, lequel, pour être moins indispensable dans le moment actuel, ne doit pas rester inconnu à ceux qui croient ne devoir rien négliger de ce qui peut tôt ou tard leur être plus ou moins utile.

La principale manipulation de cet art consiste à enlever la couleur dont une planche gravée en taille-douce aura été recouverte, et la transporter immédiatement sur une surface plane ou convexe, où l'empreinte du sujet gravé se trouvera ainsi appliquée avec beaucoup de netteté, et susceptible d'y être fixée par les moyens ordinaires employés pour les couleurs vitrifiées.

Les planches qu'on emploie exigent une taille un peu plus forte et plus large

que celle en cuivre ; c'est pourquoi on emploie l'étaim, au lieu de l'autre métal.

Toutes les couleurs vitreuses peuvent être employées dans cette impression. Celle qu'on voudrait employer étant supposée noire, on la broie très-fin à l'huile, en consistance de noir ordinaire des imprimeurs en taille-douce, et l'on en garnit la planche qu'on essuie, ainsi qu'ils le font, avec la paume de la main.

On fait fondre d'avance de la bonne colle-forte qu'on a passée au travers d'un linge ; on la verse chaude sur une assiette à fond bien plat, à l'épaisseur de deux à trois lignes ; il faut qu'elle ait été délayée au degré suffisant, pour que, refroidie, elle ait la consistance d'un cuir souple. On la coupe alors en morceaux de la grandeur de la planche dont on veut enlever l'empreinte.

On applique ensuite le côté poli de cette colle sur la planche, en la pressant de la main jusqu'au *degré convenable*, pour qu'elle saisisse la couleur dans les

traits de la planche; on l'enlève lestement, et on l'applique contre une théière, par exemple, où la couleur se dépose, sinon en entier (car la colle en garde ordinairement assez pour faire une seconde empreinte assez nette), du moins en quantité suffisante pour que le sujet soit bien représenté et susceptible d'être fixé par le feu qui succède.

On passe ensuite un grand pinceau humecté d'eau sur la colle, pour enlever les restes de la première impression, et en prendre une seconde, après avoir noirci de nouveau la planche, et ainsi de suite. Le même morceau de colle peut fournir à un très-grand nombre d'impressions; il ne cesse de servir, que lorsque son épaisseur est trop réduite par les couches que le lavage au pinceau a successivement enlevées.

Cette manière d'imprimer est assez sûre, lorsqu'on a acquis la dextérité qu'exige l'application de la colle pour décalquer. C'est en quoi consiste tout l'art; c'est une certaine aptitude qu'on ne peut

acquérir que par la démonstration ; le *modus operandi* est le secret de tous les arts.

L'art de fabriquer les Cruches rafraîchissantes, alcarazzas.

Les *alcarazzas* sont des vases de terre rendus poreux et perméables par une forte addition de sable ou une légère cuisson, et destinés à rafraîchir l'eau que l'on veut boire. Ce liquide, qui suinte à travers les pores fins et nombreux de ces vases, s'évapore promptement. Cette évaporation continuelle, en enlevant le calorique à l'eau de l'intérieur du vase, en abaisse la température, celle de l'atmosphère étant de 20 à 25 degrés.

M. *de Lasteyrie*, dont le zèle constant et infatigable pour tout ce qui tient au perfectionnement des arts, en France, a publié un Mémoire expositif des procédés par lui recueillis à Anduxar, petite ville d'Andalousie, où il avait observé la fabrication des *alcarazzas*. Il éleva la voix dans les sociétés savantes, pour

en recommander l'imitation, et plusieurs membres de ces sociétés se joignirent à lui pour y exciter les manufacturiers.

C'est M. *Fourmy*, digne confrère de *Bernard de Palissy*, qui, le premier, s'est occupé, en grand, de ce genre de fabrication. Le degré de perfection auquel il l'a porté, ne laisse rien à désirer. Comme les *alcarazzas* des Espagnols, les *kollés* des Egyptiens, les *bardaques* des Provençaux, les *gargoulettes* des mariniers, les *ydrocérames* (1) de M. *Fourmy*, laissent transsuder l'eau, et la rafraîchissent sans lui communiquer aucun goût. Ce dernier avantage n'est pas toujours inhérent aux cruches rafraîchissantes qu'on fabrique dans d'autres pays. Au Bengale, on emploie des sédimens du Gange, qui donnent une odeur souvent très-fétide à l'eau que l'on

(1) *Ydrocérame* est un nom composé de deux mots grecs, *ydros*, sueur, et *sceramos*, vase de terre. Il répond en français à cette expression, *vase de terre qui sue.*

met rafraîchir dans ces vases. Ceux qui sont habitués dès l'enfance à cet inconvénient, n'y font pas attention ; mais notre répugnance, à cet égard, serait très-prononcée. Il semble qu'un coup de feu un peu élevé pourrait y remédier, par la combustion entière des matières végétales ou animales qui produisent cette odeur; mais, outre que le remède est onéreux sous plus d'un rapport, il n'est praticable que jusqu'à un certain point, au-delà duquel on est arrêté par la fusibilité qu'il entraîne. En effet, lorsqu'on soumet à un certain coup de feu un composé argileux, dans lequel abondent ces substances combustibles, celles-ci se réduisent en cendres, qui déterminent la fusion plus ou moins prompte ou complète.

On peut cuire ces vases à toute sorte de températures. M. *Fourmy* en a cuit depuis 5 jusqu'à 125 degrés du pyromètre de Wedgwood. En général; la composition des cruches rafraîchissantes ne diffère de celles des poteries communes;

qu'en ce qu'elle opère une texture différente.

Ceux qui voudraient entreprendre cette nouvelle branche de l'art, pourront consulter avec avantage le Mémoire de M. *Fourmy*, sur les *ydrocérames*.

Procédé pour émailler les Vaisseaux culinaires.

Ce procédé est de M. *Hickling* de Birmingham; ses compositions vitreuses sont diverses : les voici.

Silex, six parties.
Feldspath, deux parties.
Litharge, neuf parties.
Borax, six parties.
Argile, une partie.
Nitre, une partie.
Potée d'étaim, six parties.
Potasse pure, une partie.

On emploie ce mélange à l'épaisseur d'une ligne.

Autre.

Silex, huit parties.
Minium, huit parties.

Borax, six parties.
Potée d'étaim, cinq parties.
Nitre, une partie.

Autre.

Feldspath, douze parties.
Borax, huit parties.
Céruse, dix parties.
Nitre, deux parties.
Marbre blanc calciné, une partie.
Argile, une partie.
Potasse pure, deux parties.
Potée d'étaim, cinq parties.

Autre.

Silex, quatre parties.
Feldspath, une partie.
Nitre, deux parties.
Borax, huit parties.
Marbre calciné, une partie.
Terre argileuse, une partie.
Potée, deux parties.

Il n'importe lequel de ces mélanges on préfère. Le broyage doit être jusqu'à l'impalpabilité. Ces mélanges se fondent et se phorphyrisent. On emploie celui

qu'on préfère avec de la gomme ou un mucilage quelconque.'

On chauffe un peu les casseroles et autres vaisseaux qu'on veut émailler, et on couche avec une brosse de blaireau, un premier enduit, jusqu'à ce qu'on ait obtenu l'épaisseur convenable. Les pièces étant séchées, on les introduit dans une moufle ou fourneau, dans lequel on élève la chaleur graduellement, jusqu'à ce que l'enduit qui est très-fusible soit dans une fusion parfaite ; un trou, pratiqué sur le devant de la moufle, permet d'observer cette opération. On baisse le feu très-lentement, de manière à imiter la recuisson du four de verreries ; cette opération doit durer quatorze ou vingt heures. Sans ces précautions, la *retraite* inégale du métal et de l'émail ferait *tressaillir* ce dernier, et l'empêcherait de remplir le but qu'on se propose. L'objet auquel on doit faire le plus d'attention dans la composition de ces vitrifications, c'est de les doser de manière qu'elles fondent à un degré de

chaleur où l'oxidation de métal ne commence pas. Il faut aussi avoir égard à l'épaisseur et aux dimensions de la vaisselle. Une casserole mince sera plus sensible à la dilatation qu'une casserole épaisse; or on doit employer un émail plus fort pour celle-ci que pour la première.

Je me suis pareillement occupé d'enduire d'émail des vases de fonte. Le procédé que j'ai employé, diffère de celui-ci, en ce que je ne me suis servi que d'une seule composition et du feu des émailleurs sur métaux. J'employai ce feu de préférence à celui qu'indique M. *Hickling,* pour éviter la trop grande calcination du métal, qui a toujours lieu, lorsque son séjour est prolongé dans une température qui doit ramollir un mixte vitreux suffisamment dur pour n'être pas attaquable par les graisses et les acides. L'émail que j'employai était composé de

Sable blanc, une partie.
Minium, trois quarts de partie.
Potée d'étain, un quart de partie.
Potasse, un huitième de partie.

Les pièces se cuisaient au fourneau d'émailleur, et n'y restaient guère plus de cinq minutes. Ce peu de séjour au feu n'empêchait pas ce métal de s'oxider, et l'émail y adhérait moins et s'enlevait même par écailles, lorsque le vase était trop oxidé. La coupe en fer, que j'ai déposée à la Société, a été faite par ce procédé, qui m'a toujours réussi lorsque j'opérais sur des formes rondes et ovales.

FIN.

VOCABULAIRE

Des termes techniques et chimiques qui se trouvent dans le corps de l'Ouvrage.

A.

Acide. On donne le nom d'acide, en général, aux corps qui, par leur union avec l'oxigène (*Voyez* ce mot), acquièrent une saveur aigre, la propriété de rougir plusieurs couleurs bleues végétales, d'attirer fortement les autres corps et de former des sels, avec les alcalis, les terres, les métaux.

Acide nitrique et nitreux (eau-forte). L'acide nitrique est un liquide blanc. Lorsqu'il est concentré, il exhale des fumées blanches, parce qu'avide de se combiner avec une plus grande quantité d'eau, il absorbe celle qui se trouve dans l'atmosphère, qui se solidifie et parait sous forme de vapeurs blanches, jusqu'à ce que l'air l'ait dissoute à son tour. L'acide nitrique affaibli constitue ce que nous appelons *eau-forte.*

On l'extrait en grand du salpêtre distillé avec six parties d'argile cuite.

L'acide nitreux est l'acide nitrique chargé de gaz nitreux (*Voyez* le mot *Gaz*).

Acide nitro-muriatique (eau régale). C'est un composé d'acide muriatique oxigéné et d'acide nitreux. Il se forme, en mêlant l'acide nitrique avec l'acide muriatique. Dans ce mélange, l'acide muriatique s'empare d'une portion de l'oxigène de l'acide nitrique, et le fait passer à l'état d'acide nitreux (acide moins concentré); aussi est-il coloré en jaune, orangé ou rouge. Pendant ce mélange, il se dégage beaucoup de calorique. On appelait autrefois cet acide mixte *eau régale*, parce qu'il a la propriété de dissoudre l'or, qui était regardé comme le roi des métaux. Tous les métaux difficilement oxidables cèdent à l'action dissolvante de cet acide puissant. Les proportions nécessaires pour le former, sont,

 Acide nitrique, deux parties.
 Acide muriatique, une partie.

On peut aussi faire une eau régale avec quatre parties d'acide nitrique et une partie de sel ammoniaque; on dissout ce sel dans l'acide, à l'aide d'un peu de chaleur, en mettant le vase qui contient l'acide sur des cendres chaudes.

Acide sulfurique (huile de vitriol). Autrefois on retirait l'acide sulfurique des diverses espèces de vitriols ou sulfates de fer, de cuivre, de zinc; mais aujourd'hui on le fait dans les ateliers en grand, en brûlant le soufre dans des chambres de plomb.

L'acide sulfurique s'unit à tous les oxides en général ; mais il refuse cependant de se combiner à ceux qui, saturés d'oxigène, sont près de passer à l'état d'acide. L'acide sulfurique a été quelquefois avalé par méprise ou par intention de s'empoisonner ; les deux meilleurs contrepoisons, dans ce cas, sont l'eau de savon ou la magnésie délayée dans de l'eau sucrée.

Affinités. Tendance qu'ont certaines substances à se combiner ensemble.

Air atmosphérique. L'air est un fluide transparent, pesant, élastique, invisible, insipide, inodore, qui entoure la terre et presse sa surface. On ne sait pas jusqu'à quelle hauteur il s'élève ; mais on sait qu'il diminue à mesure qu'il s'éloigne du globe.

La chaleur dilate l'air ; si l'on met sur un fourneau une vessie remplie d'air, il se dilatera au point de la faire crever. Si l'on renverse un verre rempli d'eau, et qu'on ait préalablement appliqué une carte à sa surface, l'eau ne s'écoulera pas ; l'air presse en tout sens.

Alcalis. Les alcalis sont des substances solides ou fluides, très-reconnaissables par leur saveur âcre, brûlante, urineuse, par la propriété qu'elles ont de verdir les couleurs bleues, végétales, de former des savons avec les huiles, par leur facilité d'union et leur force d'attraction pour les acides avec lesquels elles forment des sels, par leur énergie sur les matières ani-

males qu'elles dissolvent. Il y en a trois, la *potasse*, la *soude*, l'*ammoniaque*.

Le nom d'*alcali* leur a été donné, parce que l'espèce la plus anciennement employée se tirait de la plante appelée *kali*.

Alquifoux. On donne, dans les arts, ce nom à la galène ou sulfure de plomb natif ; les potiers de terre mettent cette mine de plomb en poudre et la délaient dans l'eau pour enduire leur poterie ; elle forme, par sa fusion, une couverte ou vernis sur les vases ; mais, comme elle est soluble dans les acides et les huiles, par rapport au peu de feu qu'on emploie pour la fondre, on devrait proscrire son usage dans les manufactures. Beaucoup d'empoisonnemens sont souvent dûs à l'emploi de ces poteries ainsi vernissées. Il y a déjà quelque temps qu'on ne fait plus usage de ce fondant à Paris. La raison en est, que son transport des pays où il se trouve n'est point en rapport avantageux avec la qualité fondante du *minium*. L'alquifoux ne se broie pas aussi facilement que ce dernier ; son emploi, sous ce rapport, est plus onéreux pour le manufacturier.

Argile. L'argile est une terre composée d'alumine, de silice, souvent d'oxides métalliques, de bitume et de craie. Lorsque cette dernière s'y trouve en quantité, on l'appelle *marne*.

Cette terre absorbe l'eau qui la gonfle,

l'amollit et la rend liante et propre à recevoir et garder toutes les formes qu'on veut lui donner.

L'eau qui s'introduit entre les parties d'une masse d'argile, les écarte et en augmente le volume, leur permet, en s'évaporant, de se rapprocher, et à la masse argileuse de reprendre son premier état ; si dans ce mouvement qu'on nomme *retraite*, ces parties se suivaient uniformément, un morceau d'argile pourrait alternativement passer de l'état sec à l'état humide, et réciproquement sans aucune altération de la forme; mais, comme il est difficile que le mouvement de chaque point soit simultané, souvent il se sépare, et il se forme des fentes dont la fréquence et la grandeur sont en raison de celle de la *retraite* et de l'inégalité de la dessiccation.

L'argile, bien desséchée, prend une dureté considérable, mais qui ne lui ôte pas la faculté de se détremper de nouveau ; si on l'expose à un certain degré de feu, sa dureté augmente, et l'eau ne peut plus la fondre, quoiqu'elle continue à l'absorber. Si on la pousse à un feu plus violent, elle se durcit au point de jeter des étincelles sous les coups du briquet. Dans cet état, elle cesse d'absorber l'humidité, et laisse apercevoir des marques sensibles de vitrification.

<div style="text-align:right">Si</div>

Si on lui associe des corps fusibles, tels que les alcalis, les oxides métalliques, de la chaux, elle devient parfaitement vitrifiable.

Alumine. L'alumine est une terre blanche, opaque, douce au toucher, sans saveur, happant la langue; elle est la base des argiles, de l'alun; c'est parce qu'on la retire ordinairement de ce sel qu'on l'a appelée *alumine*.

L'alumine pure ne se trouve pas dans la nature; car l'argile la plus belle contient au moins la moitié de son poids de silice et presque toujours des oxides métalliques.

L'alumine pure est infusible. Exposée au grand feu, elle prend du *retrait*, et une telle dureté, qu'elle fait feu au briquet.

Mêlée avec d'autres terres, elle se vitrifie; c'est sur-tout avec la silice qu'elle se combine facilement.

L'alumine a une grande attraction pour les oxides métalliques, qui la colorent dans les argiles et dans les ocres. Ce sont ces combinaisons métallo-argileuses qui forment beaucoup de couleurs employées par des peintres.

Alun calciné ou *brûlé*. Parties égales d'alun calciné et de colcothar ou oxide rouge de fer, produisent un beau *mars*. Chauffé dans un creuset, l'alun se fond d'abord dans une eau de cristallisation, se boursouffle, et perd sa demi-transparence.

Amalgame. On appelle ainsi les alliages du mercure avec les autres métaux. On leur a donné ce nom, parce que le mercure a la propriété de ramollir et, pour ainsi dire, de dissoudre ces métaux, ce qui caractérise ces alliages. On fait souvent un alliage du mercure avec l'or pour dorer la porcelaine. Le mercure se volatilise au feu de la moufle; il en reste cependant toujours une petite portion unie à l'or. Cette dorure se ternit par son transport sur mer.

Analyse. Le chimiste analyse un corps, toutes les fois qu'il sépare les différentes substances qui le composent, et qu'il détermine leurs proportions. Ainsi le mot *analyse* est le synonyme de *décomposition.* On reconnaît qu'une analyse est bien faite, lorsqu'en recomposant la substance analysée, on l'obtient telle qu'elle fut avant de l'avoir soumise à cette opération.

Analyse des terres. Si l'on dissout une substance terreuse dans l'acide nitrique ou muriatique, et qu'elle précipite les dissolutions sulfuriques, c'est *de la baryte.*

Si le sel qu'elle forme avec l'acide muriatique dissout dans l'alcohol, colore la flamme en pourpre, c'est *la strontiane.*

Si elle n'est attaquable que par l'acide fluorique, et si, desséchée, elle présente une poussière aride et rude au toucher, c'est *la silice.*

Si elle forme facilement une pâte avec l'eau,

si, quand elle est sèche, elle happe la langue et forme, avec l'acide sulfurique et la potasse, des cristaux d'alun, c'est *l'alumine.*

On reconnaît la magnésie à sa grande légèreté et à la grande propriété qu'elle a de former, avec l'ammoniaque et plusieurs acides, des sels triples (1).

On distingue la chaux par ses précipités insolubles, quand elle est combinée avec les acides sulfuriques, phosphoriques, oxaliques.

La glucine se reconnaît à la propriété qu'elle a de faire des sels doux et sucrés avec la plupart des acides.

Antimoine. L'antimoine, métal, est blanc, très-brillant, formé de lames; la surface des culots fondus est étoilée ou parsemée de rayons qui forment des espèces de feuillages. L'antimoine, pendant sa combustion, augmente de poids de 20 pour 100.

Cet oxide blanc et fixe au feu est soluble dans l'eau; un feu violent le fond en un vert-jaune brun ou hyacinthe.

Azur de cobalt. L'oxide de cobalt ou *safre*, mêlé avec des fondans vitreux, forme ce qu'on appelle *l'azur.*

(1) Les sels triples résultent de l'union de deux sels neutres ayant le même acide.

Procédé pour faire l'azur 4 feux.

On fond un mélange de safre, de silice et de soufre, de manière à avoir un vert opaque d'un beau bleu foncé qu'on nomme *smalt*. On pulvérise ce smalt, on le passe sous la meule, et on le délaie dans des tonneaux pleins d'eau. La première portion qui se précipite est l'azur grossier ; on soutire l'eau chargée d'un précipité plus fin, qui se dépose à son tour ; on retire ainsi quatre azurs de différentes finesses, et on nomme le plus fin *azur des quatre feux*. On devrait plutôt l'appeler *azur des quatre eaux*. Dans les arts on trouve fréquemment des noms aussi ridicules, inventés par la cupidité, pour envelopper d'un voile épais les procédés des mafactures.

B.

Ballon. C'est une masse de terre de trente à quarante livres, pétrie à la façon des boulangers, pour être remise à l'ébaucheur ou au mouleur.

Barbotine. C'est de la terre délayée avec une suffisante quantité d'eau pour lui donner la consistance d'une bouillie claire. Son usage est de coller les accessoires, tels que becs, anses, etc. aux pièces principales. La terre qui compose la barbotine doit être de la même couleur et avoir la même *retraite* que celle sur laquelle on l'applique.

Baryte. La baryte est une terre qui, unie à l'acide carbonique, est infusible. Elle se combine avec la silice et l'alumine; mais on n'a pu encore s'en procurer une vitrification complète. Cette terre se trouve dans plusieurs argiles blanches.

Batitures. Ce sont des espèces de plaques ou d'écailles qui se lèvent à la surface du fer, lorsqu'après avoir été échauffées très-fortement avec le contact de l'air, on les frappe avec un corps dur; c'est du fer oxidé. Ces batitures peuvent s'employer avantageusement dans la fabrication des couleurs. En général, il est bon d'avoir des oxides métalliques diversement oxidés; on en obtient alors un plus grand nombre de nuances. Les batitures de fer contiennent de 25 à 27 pour 100 d'oxigène.

La calamine des faïenciers (batitures de cuivre) est produite par les mêmes circonstances. Les manufacturiers les emploient pour faire la couleur verte.

Bismuth. L'oxide de bismuth, fortement chauffé dans un creuset fermé, se change en verre transparent et jaune. Souvent il opère la vitrification des creusets dans lesquels on fait cette opération. L'oxide de bismuth entre comme fondant dans les pourpres qu'on fait avec l'or.

Biscuit. On appelle ainsi toute pièce de terre

cuite au four, qui n'est point vernissée, mais qui est destinée à l'être.

Borax. Exposé au feu, le borax se boursouffle et perd son eau de cristallisation estimée moitié de son poids. C'est dans cet état qu'on le vend sous le nom de *borax calciné.* Le borax se fond à un grand feu en un verre transparent, mais toujours jaunâtre; il doit cette couleur a la propriété qu'il a de dissoudre et d'absorber le charbon; lorsqu'il est fondu en verre, il est moins soluble qu'avant. D'après *Hirwan*, cent parties de borax contiennent

	parties.
Acide boracique,	34.
Soude,	17.
Eau,	49.
	100.

Le borax est employé comme fondant dans la fabrication des couleurs métalliques; il est d'un usage fréquent dans les compositions qui ne comportent point le *minium* et la potasse.

Boules pyrométriques. Wedgwood a imaginé, en 1782, un pyromètre, composé d'une règle de cuivre, divisée en 240 parties égales, et servant à mesurer les différens degrés de *retraite* qu'éprouve l'argile, lorsqu'on l'expose à la chaleur des fourneaux; mais ce célèbre potier n'a point indiqué la composition de ses cylindres.

M. *Gazeran*, après de nombreux essais, a trouvé qu'on pouvait imiter les cylindres anglais, en suivant les procédés qu'il a publiés, et dont nous avons donné un extrait.

Briques. M. *Bindheim*, dans les Annales de Chimie de Crell, indique un moyen de faire des briques imperméables à l'eau. Il faut que l'argile qui sert à leur construction ne contienne ni chaux ni sels ; il faut donc rejeter celles qui feraient effervescence avec les acides. L'argile doit être retirée long-temps avant d'être employée, déposée et délayée dans de grandes cuves de bois. Pour qu'elle fasse une pâte homogène et dégagée de tous les corps étrangers, il faut qu'elle soit battue, marchée et travaillée avec soin. Les briques, destinées à des fours qui développent une grande intensité de calorique, ont besoin d'être infusibles et de prendre peu de *retrait*. *Darcet* et *Macquer* ont observé que le mélange de silice et d'argile était peu fusible, mais le devenait extrêmement, lorsqu'on y ajoutait une troisième terre ou un oxide métallique. Ils ont vu que ce mélange se pétrit d'autant mieux, que l'alumine prédomine davantage, et se retire d'autant moins en se séchant, que la silice est en plus grande proportion. On doit conclure de là que l'on peut employer l'argile formée de silice et d'alumine, en observant d'y mettre une assez

grande proportion de silice. La meilleure argile est celle de Montereau, qui contient 86 parties de silice et 14 parties d'alumine, et elle a assez de liant pour supporter une augmentation de silice.

Briques très-réfractaires et flottantes. Pline fait mention de deux villes en Espagne, Massilna et Calento, où l'on fabriquait une espèce de briques qui surnageaient dans l'eau. *Fabbronni* en a fabriqué avec la *farine fossile*, l'*agaric minéral* ou *lait de lune*, qui, cuites ou crues, surnagent toujours dans l'eau. A l'analyse, il a trouvé cette substance composée de

	parties
Silice,	55.
Magnésie,	15.
Alumine,	12.
Calce,	3.
Fer,	1.
Eau,	14.
	100.

Cette terre exhale une odeur argileuse, et produit une fumée légèrement blanchâtre, quand on l'arrose d'eau. Elle ne fait pas effervescence avec les acides. Elle est infusible à la plus forte chaleur ; mais elle y perd un huitième de son poids, sans une diminution sensible de son volume. Elle se trouve sur le territoire de Sienne,

près

près de Castel del Piano. Ces briques résistent à l'action de l'eau, se réunissent très-bien avec la chaux. Le froid ni la chaleur ne les affectent pas. Cette terre est très-friable; pour la rendre *plus longue,* on y ajoute un vingtième de terre grasse. Une brique flottante faite avec cette matière trouvée en France, de sept pouces de long sur quatre et demi de large, et un pouce huit lignes d'épaisseur, ne pesait que quatre onces, tandis que la brique ordinaire de Toscane, de même dimension, pesait 5 livres 6 onces 6 gros. Ces briques sont précieuses par-tout où il s'agit d'avoir des constructions réfractaires.

Brûler (l'art de). L'art de brûler consiste à dégager d'un combustible tout le calorique qu'il est susceptible de produire, et à opérer à volonté ce dégagement dans un temps plus ou moins court.

La flamme ne s'attache point au combustible, mais seulement aux vapeurs inflammables qui en émanent.

Il faut, pour que les vapeurs produisent de la flamme, deux conditions essentielles : qu'elles soient en contact avec l'oxigène, et que ce contact ait lieu pendant que les vapeurs ont un certain degré de chaleur.

Or, ces deux conditions n'existent, en général, que pour une partie de la vapeur. Le surplus, enveloppé par la flamme, et préservé par elle

du contact de l'oxigène, n'éprouve ce contact qu'après avoir perdu le degré de chaleur nécessaire pour subir la combinaison qui produit la flamme.

Pour obtenir la flamme sans fumée, il faut enlever au combustible sa vapeur inflammable, et la mélanger avec l'oxigène, avant d'élever sa température au degré nécessaire pour la production de la flamme. Par ce moyen, chaque molécule de vapeur inflammable est en contact avec une molécule d'oxigène; l'élévation de température occasionne l'inflammation totale, et cette flamme d'une pureté parfaite, devient elle-même la cause du dégagement successif des vapeurs inflammables qui servent à l'entretenir.

C.

Caillou. Les manufacturiers de poterie fine donnent ce nom au silex et au quartz qui entrent dans la composition de la pâte. *Caillouter* la terre, c'est mélanger du silex ou du quartz broyé avec l'argile tamisée.

Calamine. C'est l'oxide gris de cuivre (batitures de cuivre), provenant du cuivre chauffé au rouge et ensuite battu sur l'enclume; la calamine produit la couleur verte des faïenciers.

Calcination. Ce mot vient de *calx*, chaux; il exprime l'opération par laquelle on expose un

corps à une forte chaleur, comme la pierre à chaux pour faire *la chaux vive*. L'intention du chimiste, en traitant ainsi un corps, est d'en séparer, par l'action du feu, tous les principes volatils et combustibles, et d'y fixer l'oxigène de l'atmosphère. Ainsi, lorsque l'on calcine des os, on brûle la graisse, et dans la calcination des métaux, on leur fait absorber le gaz oxigène.

Calorique. On entend par ce mot une substance qui produit le sentiment de la chaleur. Le feu, ou calorique, joue un rôle si important dans l'art de la poterie, que nous ne devons rien négliger pour nous rendre compte de certains phénomènes qu'il y produit. Mais nous devons aussi distinguer le calorique de la chaleur qu'il produit, parce qu'il est de la plus grande importance de ne pas confondre l'effet avec la cause. Ma main éprouve la sensation de chaleur, lorsqu'elle touche un corps chaud : le calorique passe du corps à ma main. Lorsque je touche un corps froid, le contraire a lieu : le calorique passe de ma main au corps froid. Mais le calorique se propage plus ou moins facilement dans les corps ; les uns lui offrent un passage facile, tels que les métaux, tandis que les autres, tels que les charbons de bois, les terres, se refusent à en être pénétrés. Les terres, par exemple, sont, de toutes les substances minérales, celles qui se laissent le plus difficilement pénétrer

par le calorique. C'est cette propriété qui les fait adopter pour la construction des fourneaux et autres ustensiles dont la destination est de contenir ce fluide avec le moins de perte possible.

On peut cependant parvenir à accélérer, à un certain degré, la marche du calorique au travers d'une terre, en pratiquant dans sa texture certains interstices, au travers desquels, comme au travers d'un filtre, le calorique se fait jour bien plus rapidement qu'il ne pourrait le faire, si on laissait la terre dans son état naturel. De ce principe dépend l'art de faire aller les poteries au feu, c'est-à-dire de leur faire subir les alternatives brusques du chaud au froid. L'efficacité de ce moyen est encore augmentée par le peu de cuisson qu'on donne à ces poteries. Cette filtration du calorique peut être graduée et proportionnée selon les différentes destinations des ustensiles, en multipliant et en agrandissant à volonté les interstices du tissu des terres qu'on emploie, et en variant les degrés de la cuisson.

Le calorique, qui augmente le volume des corps en général, diminue celui des terres exposées à son action. C'est sur cette propriété des terres qu'est basé l'usage des pyromètres (1)

(1) Un phénomène assez singulier que présente le pyromètre, c'est que les pièces d'argile ne commen-

de *Wedgwood*. Le feu fait éprouver à l'argile un *retrait* proportionné à l'intensité qui a été développée.

Le calorique fait passer les corps de l'état solide à l'état liquide. Ce phénomène se nomme *fusion*, et les corps *fusibles*, tels que le plomb, la cire, etc. Cette fusibilité, poussée plus loin, est la *volatilisation*. La glace est un corps *solide*, *fusible* par l'application d'un peu de calorique, et *volatile* par l'application ou l'augmentation du feu. Ceux des corps qui ne jouissent pas de cette propriété, sont appelés *fixes*, tels que les argiles, etc.

Tous les solides, en se liquéfiant, absorbent du calorique. L'eau d'une masse de glace peut, par la fonte de cette glace, acquérir 60 degrés de chaleur du thermomètre.

On peut augmenter l'action du feu entretenu avec le même combustible, de quatre manières différentes.

1°. En augmentant la quantité de matière qui lui sert d'aliment ;

2°. En resserrant cette action dans un plus petit espace ;

3°. En dirigeant cette action vers un même endroit ;

cent à éprouver de *retrait*, qu'à cinq ou six degrés de chaleur pyrométrique.

4° En soufflant le feu avec de l'air pur.

Le refroidissement n'est autre chose qu'une diminution de chaleur. Lorsqu'il se fait lentement, les parties se rapprochent dans un ordre naturel ; mais un refroidissement trop prompt a des effets très-différens : il diminue si promptement la mobilité respective des parties, qu'il les fixe avant qu'elles n'aient pu s'arranger dans l'ordre qui leur convient. Ces parties ne se touchent qu'imparfaitement ; le corps ne prend qu'une consistance incomplète. C'est ce qui arrive à des vases de verre qui n'ont pas par-tout une épaisseur égale, et qu'on laisse refroidir trop subitement. Le *recuit* qu'on leur donne, doit être proportionné à leur plus petite épaisseur.

Céruse. Le blanc de plomb se prépare avec le vinaigre ; pour cela, on suspend, dans des pots mal couverts, et dans lesquels on a mis du vinaigre, des lames de plomb roulées en spirales ; on les expose à une chaleur moyenne ou à celle du fumier ; le métal s'oxide, se couvre d'une croûte blanche qui retient un peu de vinaigre ; lorsqu'elle est assez forte, on l'enlève. Il serait peut-être plus avantageux de mettre du vinaigre en expansion dans une chambre de plomb, dont on détacherait l'oxide quand il serait formé. Il y a différens blancs de plomb ; celui qu'on appelle *blanc d'argent*, est du blanc de plomb qu'on a préparé avec plus de

soin ; lorsqu'ils sont anciens, il ne se dégage plus d'acide carbonique. Il paraît que le vinaigre est décomposé à la longue ; il est même vraisemblable qu'il se détruit pendant la préparation. C'est avec le blanc de plomb mêlé avec de la craie, qu'on prépare la céruse du commerce : on mêle ces substances, on en forme une pâte, et on en fait des pains. Il est important de chercher un meilleur procédé pour combiner le plomb avec l'acide carbonique ; cette matière est si utile dans les arts, qu'on trouverait un grand avantage à simplifier sa fabrication.

Cendres gravelées. C'est le résultat de la combustion des lies du vin et marcs de raisin pour en retirer l'alcali. Quand la combustion a été poussée jusqu'à la combustion entière du charbon, et que la cendre, par un commencement de fusion, se prend en masse, on l'appelle *cendre gravelée*. Elle contient de la potasse, un peu de silice, de fer et de charbon.

Chaleur. Calorique libre, et qui se manifeste à nos sens. Les chimistes considèrent la chaleur sous deux rapports ; inférieure ou supérieure à l'eau bouillante. Passé ce degré, le thermomètre ne peut plus servir ; il faut alors avoir recours au pyromètre.

Chalumeau. Cet instrument, très-utile dans les essais des substances minéralogiques, peut

17....

également l'être pour essayer la fusibilité, soit d'une couverte, soit d'un fondant ou d'une couleur vitrifiable. Le chalumeau dont on se sert pour cet usage peut être de verre. C'est une sphère à laquelle sont assujettis deux tubes, l'un recourbé par lequel on souffle, et l'autre droit et aminci à son extrémité. La sphère de verre sert à recevoir l'humidité qui s'exhale de la poitrine. Il faut un certain exercice avant de parvenir à se servir de cet instrument avec avantage. Comme les substances exposées à l'action du chalumeau ont besoin d'une chaleur prompte, égale et sans interruption, il est nécessaire que le courant d'air, dirigé sur la bougie, soit continuel et égal, pour que ces matières parcourent tous les périodes que fait naître la présence du feu. Tout l'art consiste à remplir sa bouche d'air, et à le chasser par l'effort des muscles des joues, pendant que l'on respire par les narines. Il faut d'abord prendre le tube du chalumeau dans les lèvres, emplir la poitrine d'air, le faire passer ensuite dans la bouche, et le faire sortir par la force des muscles. Lorsque la plus grande partie de l'air est expulsée, et qu'on sent le besoin de respirer, on abaisse la voûte du palais sur la base de la langue, on respire par le nez, tandis que l'on souffle par la bouche l'air qui y est amassé. Quand on est habitué à cet exercice, on peut souffler pendant un quart d'heure,

sans éprouver d'autre incommodité que la fatigue des lèvres.

Il n'est pas suffisant d'avoir acquis l'habitude de souffler, il faut encore savoir diriger la flamme de la bougie sur le corps qui doit être chauffé. Pour l'expérience du chalumeau, il faut se servir d'une chandelle ou d'une bougie dont la mèche ne soit ni trop faible ni trop forte ; si la mèche est trop grosse, la flamme obéit difficilement au jet d'air qui la presse ; si elle est trop petite, l'effet qu'elle produit est très-faible.

La mèche doit être de coton, assez longue pour qu'elle puisse être recourbée. On tient la pointe du chalumeau immédiatement au dessus de l'arc qui forme la bougie, et on souffle toujours également.

On a observé que la flamme produite par le chalumeau était de deux espèces ; on nomme l'une *extérieure*, et l'autre *intérieure*. La première est blanche ; l'autre conique, de couleur bleue et pointue, produit une chaleur beaucoup plus forte que le cône extérieur. On a remarqué que ces flammes produisent des effets différens sur la même substance ; toutes deux cependant brûlent et volatilisent ; mais l'intérieur brûle ce que l'extérieur *débrûle* (1).

(1) Plusieurs chimistes se servent du mot *débrûler* pour exprimer l'opération par laquelle on enlève à un

Les matières qu'on examine au chalumeau, sont soutenues sur quelques corps auxquels on donne le nom de *supports*. Les supports qu'on emploie le plus ordinairement sont des charbons de bouleau, au milieu desquels on fait un petit creux pour placer les substances à essayer : on se sert encore de cuillers d'argent, de platine, d'or, garnies d'un manche de bois. La cuiller d'or est préférable à celle d'argent, parce qu'elle est moins fusible.

Le charbon est préférable aux métaux comme support, relativement aux corps qui ne craignent point la présence de cette matière combustible, parce qu'il est mauvais conducteur (1) de calorique ; sa capacité pour absorber ce principe est beaucoup moins grande ; il ajoute, au contraire, à l'activité de la flamme en brûlant lui-même. La chaleur produite par les supports de métal, est moins grande qu'avec le charbon.

corps oxigéné l'oxigène qu'il a absorbé pendant sa combustion. On dit que la lumière *débrule*, parce qu'elle dégage l'oxigène qui est contenu dans les végétaux vivans ; qu'elle réduit quelques oxides à l'état métallique, et qu'elle enlève l'oxigène à quelques acides.

(1) On dit qu'un corps est *bon ou mauvais conducteur de calorique*, en raison du plus ou du moins de temps qu'il lui faut pour s'échauffer.

Car ces métaux transmettent le calorique aussi vite qu'ils l'absorbent. Lorsque la substance à examiner se trouve très-légère, et qu'on craint de la chasser par la vitesse avec laquelle l'air presse la flamme de la bougie, on recouvre cette substance avec un couvercle de la même matière que le support; on assujettit le couvercle avec un fil de fer, et on ne laisse qu'un passage pour introduire la pointe de la flamme.

Chapiteau. Partie supérieure du fourneau à couleur; il est ainsi nommé, parce que sa forme conique le fait ressembler à un chapeau.

Charbon Le charbon est une substance combustible, base des végétaux, et qui existe en grande quantité dans les animaux. Lorsqu'il est pur, on l'appelle *carbone*. Presque tous les corps noirs, dans la nature, contiennent beaucoup de charbon. Le charbon de différens bois est d'une densité différente.

Le charbon est un très-mauvais conducteur de calorique. Cette propriété le rend très-utile dans quelques circonstances; par exemple, pour concentrer et retenir la chaleur dans les creusets, les métallurgistes les enduisent d'une couche épaisse de charbon, ce qu'ils appellent *brasquer* un creuset.

Lorsque le charbon est bien sec, il absorbe avec rapidité l'humidité de l'atmosphère. Incandescent, il décompose l'eau, s'empare de son

oxigène, forme de l'acide carbonique, et dégage de l'air inflammable (hydrogène). On augmente la combustion, en jetant une petite quantité d'eau sur une grande masse de charbon allumé. Lorsque les forgerons mouillent les charbons de la forge dans laquelle ils travaillent le fer, ils ont deux intentions ; la première d'augmenter la chaleur au centre du foyer ; la seconde, de retarder la calcination et la combustion du fer par le contact de l'hydrogène qui se dégage de l'eau (1). On augmente aussi la combustion dans le fourneau à couleur, en plaçant dans le cendrier un vase élargi, plein d'eau. La vapeur qui s'en élève est décomposée ; son oxigène est absorbé par le combustible.

Charbon de terre. Le charbon de terre est noir ; il présente une cassure brillante : il y en a de diverses espèces ; les uns sont en feuillets et se brisent facilement ; les autres sont compacts. Il est plus pesant que le charbon de bois. Il y en a qui sont tellement purs, qu'ils ne laissent aucun résidu après la combustion. C'est du charbon de cette qualité qu'on emploie pour la cuisson de la couverte. On juge de la quantité de combustible que contient le charbon par la quantité de nitre qu'il faut pour le brûler.

(1) L'eau est un composé d'oxigène et d'hydrogène.

Le charbon de terre au feu, se boursouffle, se gonfle ; il donne de l'humidité, de l'huile, du gaz hydrogène carboné, de l'acide carbonique et acéteux ; le charbon qui reste est léger et poreux ; c'est ce qu'on appelle *coak*. L'huile qu'on obtient par la distillation du charbon est d'une belle couleur rouge foncée ; elle tient beaucoup de charbon en dissolution ; elle a une odeur forte ; en la faisant bouillir avec de l'eau, elle prend de la consistance ; on peut l'employer comme goudron ; on la blanchit, en la distillant sur de l'argile ; alors elle est claire, et laisse à chaque distillation du charbon.

Lorsqu'on a dissipé toutes les substances volatiles, on a le *coak*, qui est employé dans les forges. Cette opération s'appelait autrefois *dessoufrage du charbon* ; mauvaise expression, puisque la houille non pyriteuse ne contient pas de soufre.

Pour préparer ce *coak*, on fait une pyramide tronquée, dont l'intérieur est creux, pour y mettre le bois ; on pratique diverses ouvertures pour faciliter la combustion du bois ; on entoure la pyramide de terre ; on allume : le charbon s'échauffe, et les parties volatiles se dissipent ; il se consume aussi un peu de charbon. Ce *coak* brûle fort bien.

Le charbon de terre brûlé donne, en général, une cendre d'un gris noirâtre, qui contient

une grande quantité de silice, de la terre calcaire et un peu de fer ; on n'en retire ni potasse, ni soude. Le charbon de terre produit une intensité de chaleur plus considérable que le charbon de bois lorsqu'il est animé par des soufflets ; il doit cette propriété à la quantité d'hydrogène qu'il contient, ainsi qu'à l'huile.

Chatoiement. Ce mot exprime un reflet tantôt blanc, tantôt coloré. On a composé cette expression avec le mot *chat*, parce que l'œil de cet animal offre différentes couleurs, selon le côté par où la lumière le frappe. La nacre de perle, le burgos, la pierre de Labrador, l'opale, *les assiettes* en terre blanche, dont la couverte se décompose, chatoient et prennent toutes les couleurs de l'iris. Le verre léger, exposé long-temps à des vapeurs animales, les vitres des écuries ou des imprimeries, acquièrent la propriété de chatoyer. C'est ainsi que, dans les manufactures de porcelaines, on fait chatoyer de certaines couleurs, en y mêlant un peu de dissolution d'argent, et en exposant les pièces ainsi préparées à l'action de la fumée de quelques matières animales, que l'on introduit dans la moufle, lors de la cuisson.

Le chatoiement des cristaux dépend ordinairement de la disposition primitive de leurs lames, qui brisent la lumière sous certains angles, ou du dérangement accidentel de ces lames,

soit par un choc, soit par une dilatation inégale. On appelle ce dérangement qui ne détruit pas l'agrégation des parties, mais qui en change l'ordre, *étonnement*. On dit d'un cristal, qui, sans être brisé, paraît intérieurement fêlé et qui chatoie : *c'est un cristal étonné*.

Chauffe. On appelle ainsi la partie du fourneau à réverbère, par laquelle on introduit le combustible.

Chaux. Les oxides métalliques se combinent avec la chaux, et se fondent en verre ou en émaux colorés. Avec la silice la chaux forme un verre ; elle fait aussi entrer en fusion l'alumine même, dans la proportion d'un tiers.

Si l'on verse sur de la chaux vive un peu d'eau, ce liquide est absorbé sur-le-champ ; la chaux se gerce, fume, siffle et s'échauffe au point de faire monter le thermomètre à 120 degrés, et de pouvoir allumer une allumette. C'est pourquoi les objets en poterie, qui contiennent de cette terre, se cassent lorsqu'ils se pénètrent d'humidité.

Chaux métalliques (Voyez *Oxides*).

Chrome. Métal nouvellement découvert par M. *Vauquelin* dans le plomb rouge de Sibérie. La couleur que fournit ce métal est très-fixe, même au feu de porcelaine. Le seul inconvénient que présente son oxide pour la préparation de la couleur verte, c'est la difficulté de le

dépouiller entièrement du fer qui l'accompagne, qui communique une nuance noirâtre à la couleur verte.

Coak. Nom que les Anglais donnent au charbon de terre épuré, et faussement appelé *dessoufré*. C'est de la houille qui a été privée, en partie, de son huile bitumineuse par un commencement de combustion ou de distillation.

Cobalt, anciennement *cobolt*.

On trouve des mines de cobalt en Suède, en Hongrie, en Autriche, en Bohême, en France, dans les hautes montagnes, telles que les Vosges et les Pyrénées.

Pour réduire une mine de cobalt, après avoir pilé et lavé le minerai, on en dégage l'arsenic en le grillant à feu découvert; on mêle ensuite la mine oxidée avec trois fois son poids de *flux noir* (1) et un peu de sel de cuisine. On chauffe doucement dans un creuset; et quand la poix

(1) Le flux noir est le résultat de la combustion de deux parties de tartre et d'une partie de nitre. Comme il n'y a pas parties égales de substances, la quantité de nitre qui entre dans la composition de ce flux, n'étant pas suffisante pour consumer toute la matière charbonneuse du tartre, la masse qui résulte de cette combustion ou détonation, est chargée de beaucoup de charbon; c'est pourquoi on lui a donné le nom de *flux noir*. On y fait entrer quelquefois un peu de sel de cuisine.

résine

résine a cessé de brûler, on augmente le feu, jusqu'à ce que la matière paraisse bien fondue. On laisse refroidir le creuset, on le casse, et on sépare le culot des scories, qui sont toujours bleues. Le cobalt, ainsi réduit, contient toujours un peu de fer (1), à moins qu'on n'ait employé un oxide pur de cobalt; alors le métal qu'on obtient a la couleur du fer, est cassant, et présente, dans sa cassure, un assemblage d'aiguilles ou cristaux en forme de feuilles de fougère.

Comme le cobalt n'est pas employé dans les arts à l'état de métal, on se contente de griller la mine pour en obtenir l'arsenic à part, et l'on vend, dans le commerce, l'oxide gris de cobalt, sous le nom de *safre*. Les manufacturiers, par une fraude trop commune, mélangent le safre à deux ou trois fois son poids de sable, afin de gagner davantage.

Ce safre, ainsi mêlé avec de la silice, se fond au feu en un verre bleu obscur, nommé *smalt*. On réduit ce verre en poudre, à l'aide

(1) C'est pourquoi on préfère, dans les poteries et manufactures de porcelaines, de traiter cette mine par la voie humide pour en obtenir un précipité. M. *Gazeran* m'a communiqué un procédé économique pour traiter le cobalt par la voie humide, qui produit un précipité de la plus grande beauté; mais je ne suis pas libre de le publier.

de moulins, et on le délaie dans l'eau; on agite. La première portion qui se précipite, s'appelle *azur* grossier. On remue encore, et l'on recueille un nouveau précipité. On recommence ainsi jusqu'à quatre fois, et l'on donne à ces différens précipités le nom *d'azur du premier, du second, du troisième, du quatrième feu*; expressions impropres, inventées par le charlatanisme.

Cet azur est employé dans les verreries, les faïenceries, les poteries en terre blanche, chez les émailleurs, etc., pour colorer en bleu.

L'acide nitrique (l'eau-forte), chauffé sur le cobalt, le dissout et prend une couleur brun-rosé ou vert-clair.

La dissolution du cobalt par l'acide nitrique donne, par l'évaporation, de petits cristaux prismatiques rougeâtres; les précipités de ce sel servent pour colorer les émaux et la porcelaine.

Coque d'œuf. On dit qu'une pièce de poterie est *coque d'œuf*, lorsque son vernis a un aspect terne. Cet effet peut résulter, 1°. de la trop grande porosité du biscuit, qui absorbe le fondant du vernis ; 2°. de la violence du feu qui combine le fondant avec la terre du biscuit, et finalement des gazettes à couvertes qui ne seraient pas enduites intérieurement de verre de plomb.

Colcothar. Les anciens chimistes appelaient ainsi le sulfate de fer, sel composé d'acide sulfa-

rique et de fer, dépouillé, par la calcination d'une grande partie de son acide (*Voy*. Sulfate de fer).

Colique de plomb ou des peintres. Le plomb est le poison le plus dangereux qu'il y ait parmi les métaux. Semblable à certaines fièvres qu'on a désignées avec juste raison par le nom de *malignes*, parce que les symptômes ne correspondent pas à la gravité du mal, la *colique de plomb* ne se manifeste qu'après avoir fait de grands ravages. On ne peut déterminer au juste la quantité à laquelle ce poison fait naître les maux affreux qui attaquent ceux qui y ont été exposés. Il paraît que les accidens s'aggravent, à mesure qu'il s'introduit dans les corps, et qu'ils deviennent terribles, quand le système absorbant en a accumulé la quantité nécessaire pour produire ceux de la *colique des peintres*. Telle est, en effet, l'histoire des ouvriers qui emploient les préparations de plomb dans leurs ateliers; ils commencent à éprouver les premiers symptômes de la maladie; ils deviennent pâles et maigres; puis tout à coup se développe l'affreuse *colique de plomb* ou *colique des peintres*.

Les malades qui guérissent de la colique des peintres, ne se rétablissent jamais parfaitement; ils restent ordinairement avec des vertiges, des tremblemens, et quelquefois avec la paralysie des extrémités; infirmités qui les empêchent

de vaquer aux fonctions ordinaires de la vie.

Combustibles. Les chimistes entendent par combustibles tous les corps simples ou composés qui sont susceptibles de se combiner avec l'oxigène (*V.* ce mot), soit qu'ils dégagent du calorique, de la lumière ou de la flamme, soit qu'aucun de ces phénomènes ne soit sensible. Les métaux sont des corps combustibles.

Combustion. Les principaux phénomènes de la combustion sont : la chaleur, le mouvement, la rougeur et le changement de la matière brûlée. Dans toute combustion, le corps qui brûle absorbe la base (1) du gaz oxigène.

L'oxidation ou calcination des métaux, du *minium*, par exemple, est une vraie combustion ; cette opération est semblable à celle qui a lieu dans la combustion du bois, c'est le passage de l'oxigène de l'air dans le plomb qui en était privé. Cette opération augmente toujours le poids du métal. Le *minium*, par la calcination, augmente d'un dixième. La fabrication des divers oxides métalliques, tels que le *précipité de Cassius,* les *mars,* les chaux de cuivre, de cobalt et d'antimoine, etc. pour le décor de la porcelaine et des poteries en général, n'est autre chose qu'une combustion, et l'agent principal de ce phénomène est l'oxigène.

(1) Les chimistes modernes pensent que tout fluide aériforme est composé d'une base et de calorique.

Lorsque la combustion se fait par le contact de l'air, le corps qui brûle absorbe, comme nous venons de le dire, la base du gaz oxigène qui était contenu dans l'air avec le calorique; mais ayant plus d'affinité pour cette base que pour le calorique, le corps brûlant le laisse échapper (le calorique); celui-ci, devenant libre, produit de la chaleur, et cherche à se combiner avec les substances qu'il rencontre à son passage. D'où il suit que plus il y aura d'oxigène absorbé dans un temps donné, plus il y aura de calorique en liberté, et plus forte sera, par conséquent, la chaleur; que le moyen de produire une chaleur violente, est de brûler les corps dans l'air le plus pur; que le feu et la chaleur doivent être d'autant plus intenses que l'air est plus condensé; que les courans d'air sont nécessaires pour entretenir et hâter la combustion. C'est sur ce principe qu'est fondée la théorie des fourneaux fumivores, ou qui détruisent leur propre fumée. Dans ces fourneaux, le courant d'air est appliqué de manière à ce que présentant sans interruption un renouvellement de gaz oxigène, une chaleur suffisante est produite pour y détruire la fumée à mesure qu'elle est dégagée de la substance qui brûle.

Composition. L'art de composer les terres repose sur la connaissance de leurs parties constituantes. Nous obtenons un mélange plus ou moins gras, selon les quantités plus ou moins grandes d'alumine que nous lui laissons. Quoiqu'on

puisse, en quelque sorte, deviner la quantité d'alumine que contient une terre par la simple inspection, il n'y a néanmoins que l'analyse chimique qui fournisse les vraies proportions.

Lorsqu'on compose une pâte pour faire une poterie quelconque, on doit avoir égard aux formes et aux dimensions des pièces, à la température qu'elles doivent éprouver, et au vernis que la pâte doit supporter.

La pâte de la poterie fine contient d'un sixième à un septième de caillou, et on la cuit à 100 où à 120 degrés de *Wedgwood*. Une température plus élevée ferait subir un commencement de fusion aux pièces en biscuit ; elles se déformeraient, sur-tout celles qui ont une certaine hauteur, tels que les pots à l'eau, les grandes soupières, etc. ; la couverte prendrait difficilement ; une plus foible température produirait une pâte d'une contexture plus ou moins lâche, peu solide, et absorberait la couverte pendant sa cuisson au second feu. La couverte présenterait un aspect terne (coque d'œuf).

Couler à l'eau. C'est l'opération de jeter dans ce fluide une masse vitreuse, rouge de chaleur : son effet est de détruire la force qui unit les parties entr'elles, de faciliter le broyage, et de rendre la composition plus homogène par des fusions subséquentes.

Couperose. On appelle ainsi les vitriols ou sulfates de zinc, de cuivre et de fer. Le sulfate de zinc se nomme couperose blanche ; celui de cuivre,

couperose bleue ; celui de fer, couperose verte.

Couverte. La couverte est le vernis de la terre blanche. Les faïenciers en terre commune appellent la leur *émail*; celle de la porcelaine s'appelle vernis, et quelquefois émail (*V*. p 60 *et suiv.*)

Creusets. Vases de terre destinés à contenir des matières auxquelles on veut faire éprouver une violente action du feu. Ils doivent être infusibles, susceptibles de supporter, sans se casser, les alternatives du froid au chaud, et être imperméables, et même inattaquables par les matières fondues qu'ils doivent recevoir. Les creusets qu'on emploie dans les opérations de la pharmacie et dans la fonte des métaux, sont d'un tissu trop lâche ; leur grande porosité les empêche d'être employés à faire des vitrifications très-fusibles. Cette qualité et l'abondance de sable qu'ils contiennent, les font aisément percer par les fondans. Les creusets, destinés pour contenir des vitrifications, soit alcalines, soit métalliques, doivent être composés d'une argile pure, telle que celle de Forge-les-Eaux, de Montereau-faut-Yonne, auxquelles on ajoute trois parties de sable blanc, exempt de fer et de chaux ; ils doivent être cuits à une haute température, afin de diminuer la porosité que leur occasionne la grande quantité de sable qui entre dans leur composition. J'ai fabriqué des creusets avec la terre de Montereau dans ces proportions;

je les ai fait servir à des vitrifications métalliques, contenant trois parties de *minium* contre une de sable. Ils ont duré huit jours au feu, sans se fendre, et auraient résisté probablement plus long-temps encore, si le genre de fabrication que je me proposais ne nécessitait pas que je les cassasse au bout de ce terme.

Pour les opérations en petit, les meilleurs creusets que l'on connaisse, sont ceux de Hesse. Ils peuvent résister à trois parties de *minium* contre une de sable, lorsque la température dont on se sert est peu élevée, et qu'on remue souvent le mélange, afin d'empêcher le *minium*, qui, par sa pesanteur, se sépare du sable, de se porter sur celui du creuset.

Les qualités qu'on remarque aux creusets de Hesse, ne sont particulières qu'aux creusets de petites capacités. Les grands creusets de Hesse ne supportent pas la transition subite du froid au chaud, et on ne peut faire entrer autant de plomb dans les vitrifications pour lesquelles on les emploie.

Analyse des Creusets de Hesse, par M. Vauquelin.

parties.
Silice, . . . 69. "
Alumine, . . 21, 5.
Chaux, . . . 1. "
Oxide de fer, . 8. "

Cru. On appelle ainsi les pièces d'argile fabriquées, qui n'ont pas encore été exposées à l'action du feu.

Cuivre.

Cuivre. Métal facilement calcinable. Chauffé à l'air, de manière à le faire rougir, et plongé ensuite dans l'eau, le cuivre s'oxide à sa surface, forme des écailles brunes, qui se détachent facilement sous le choc du marteau : on nomme ces feuilles *batitures de cuivre*; les chaudronniers qui en font une assez grande quantité dans l'année, les appellent *calamine*. Cet oxide contient un quart de son poids d'oxigène : il peut être vitrifié en rouge brillant. C'est avec cet oxide que l'on fait la belle vitrification rouge, appelée *purpurine*.

On ne connaît que cette espèce d'oxide de cuivre, car le vert-de-gris est un carbonate. Les faïenciers emploient beaucoup de calamine pour le vert.

Le cuivre ne s'unit aux terres qu'à l'état d'oxide et dans l'opération de la vitrification. Il donne aux différens verres, aux émaux, aux couvertes des terres blanches et de porcelaine, une couleur verte, plus ou moins belle, selon l'espèce d'oxide et le degré de feu employés.

Cuivre de cémentation. Si dans une forte dissolution de sulfate de cuivre (couperose bleue), on plonge des lames de fer décapées, elles se couvrent bientôt d'une poussière jaune et brillante, qui n'est autre chose que le cuivre régénéré par le fer qui a plus d'attraction pour l'acide sulfurique contenu dans la couperose employée. On obtient

également par ce cuivre, la vitrification *purpurine*.

D.

Décantation. La décantation est une opération par le moyen de laquelle on sépare d'un liquide les molécules concrètes qu'il contient. Pour cela, on laisse reposer la liqueur dans des vases ordinairement coniques, tels que les terrines de grès. Quand toutes les molécules, qui étaient suspendues dans le liquide, occupent le fond du vase, on verse la liqueur par inclinaison; mais lorsque le dépôt formé est si léger, qu'on puisse craindre, en remuant le vase, de troubler la liqueur, alors on emploie le siphon, on le filtre, pour séparer le liquide du dépôt.

Décaper. Décaper un métal, c'est lui enlever une portion sale, grasse ou calcinée qui est à sa surface. On décape les métaux, soit en les écurant avec du grès, soit en les plongeant dans un acide très-affaibli par l'eau.

Décomposition. On entend par ce mot la séparation des principes constituans d'un corps.

Décrépitation. C'est la prompte séparation des molécules constituantes d'un corps avec bruit ou pétillement. Tout le monde connait l'effet que produit le gros sel de cuisine qu'on jette sur des charbons ardens : chaque molécule saline saute çà et là ; ce phénomène n'est dû qu'à la

prompte expansion et vaporisation de l'eau de cristallisation, qui, pour s'échapper, brise les lames du cristal ; le même sel, en poudre très-fine, ne décrépite plus.

Le même effet a lieu aussi pour différentes pierres, telles que le silex, etc., à cause de la dilatation inégale des différentes couches qui composent un cristal ou un caillou.

Désoxidation ; opération par laquelle on prive une substance de l'oxigène qu'elle contient. Dans les réductions métalliques, on a pour but de priver ces corps de l'oxigène qu'ils contiennent, c'est-à-dire de rappeler un oxide à l'état métallique.

Dilatation. La dilatation est le mouvement des parties d'un corps par lequel elles s'étendent et occupent un plus grand volume.

De tous les corps que l'on connait, il n'y en a point qui se dilatent davantage que les gaz (les airs). Les effets de cette dilatation sont continuellement sous nos yeux. En général, tout corps à ressort, ou qui a une forme élastique, est capable de dilatation ou de compression ; il n'y a même point de corps qui n'en soit susceptible jusqu'à un certain point. Les métaux, qui sont les corps les plus durs, se dilatent par la chaleur, et se rétrécissent par le froid ; le bois s'allonge par l'humidité, et se rétrécit par un temps sec.

C'est sur la dilatation des métaux, du mercure et de l'alcohol que sont fondées les théories du pyromètre et du baromètre.

Dissolution. On entend par dissolution, la disparution totale d'un corps solide dans un liquide, qui le dénature, pour ainsi dire, de manière qu'en évaporant le liquide, on trouve le solide formant un corps nouveau et ayant des propriétés particulières qui ne participent ni de celles du liquide ni de celles du solide qui l'ont produit.

Dissolvant. Corps ordinairement liquide, et qui a la propriété de dissoudre d'autres substances.

Dôme. Le dôme est une pièce qui termine le haut des fourneaux ; elle a la forme d'une demisphère creuse, et forme un espace par lequel l'air est sans cesse chassé par le feu.

Dorure. Application de l'or sur différentes substances métalliques, végétales ou animales. Cet art, inventé par le luxe, emploie différens procédés chimiques pour cet objet.

On applique la dorure sur poterie de la manière suivante. On humecte la couverte avec une légère couche de gomme arabique, et on la fait sécher. On y couche ensuite la feuille d'or jusqu'à ce qu'elle s'y attache, on hâlera dessus; si elle ne suffit pas pour couvrir tout l'ouvrage, on en ajoute d'autres, ensuite on cuit.

Ductilité. Propriété de certains métaux qui ont la disposition de s'étendre sans se rompre ou se déchirer.

E.

Eau. L'eau est un agent universel ; on la trouve par-tout. Comme elle joue un rôle plus ou moins important dans notre art, selon les circonstances dans lesquelles elle se trouve, nous devons faire mention de quelques-unes de ses propriétés.

Soit que l'on considère l'eau dans un état de glace ou dans son état de liquidité, nous pouvons l'envisager comme une forte puissance mécanique. Dans son état de fluidité, elle humecte, elle pénètre.

L'eau jouit d'une élasticité et d'un ressort tels, qu'elle produit des explosions terribles, lorsqu'elle est resserrée, et on peut l'employer en mécanique pour faire mouvoir de grandes masses ; comme on le voit dans les pompes à feu, etc.

Le calorique ou le feu la dilate et la met en vapeur ; c'est cet état liquide à l'état aériforme qui constitue son ébullition.

La pesanteur influe singulièrement sur l'ébullition de l'eau ; elle oppose un obstacle à sa dilatation et à sa vaporisation.

L'eau favorise la combustion ; alors elle est décomposée par le combustible, avec lequel on

la met en contact, qui absorbe son oxigène. Mais cet effet n'aura pas lieu si le feu est petit et qu'on l'abreuve de trop d'eau ; car, dans ce cas, le feu est éteint, avant que le volume d'eau ait eu le temps de se vaporiser. Par la même raison, une bougie allumée, que l'on renverse, s'éteint par la cire fondue qui coule sur la mèche, et qui n'avait pas eu le temps d'être pénétrée d'assez de calorique pour être vaporisée.

Cent parties d'eau contiennent 85 part. de gaz oxigène, et 15 de gaz azote.

Ebullition. L'ébullition est l'accumulation du calorique dans un liquide, de manière à le volatiliser.

Ecume de mer ; argile glaise qui contient une certaine quantité de magnésie. Les Turcs en font des pipes, qu'ils vendent fort cher. Les Allemands appellent cette argile *meer-schaum*.

L'écume de mer (*lithomarga*) est une terre fossile qu'on trouve en Natolie. La vente de cette terre constitue, parmi d'autres substances minérales, les revenus d'un grand monastère de derviches, situé dans les environs de Koniè, l'ancienne *Iconicum*. Les ouvriers assurent qu'elle croit de nouveau dans les fissures, d'où l'on en fait l'extraction, qu'elle se boursouffle, et s'élève comme de l'écume. Exposée à la chaleur, elle produit une vapeur fétide. Délayée dans l'eau, elle perd son affinité d'agrégation (phénomène

remarquable), et ne peut plus servir. Les habitans du village de Kiltchik en font des pipes et autres objets. On la presse dans des moules, aussitôt qu'elle sort de la carrière, pendant qu'elle est encore humide; on la creuse de la profondeur qu'on juge nécessaire. Le four, semblable à celui de boulanger, est chauffé préalablement à une chaleur rouge - cerise; après quoi on y place les objets fabriqués, qui y restent, jusqu'à ce qu'ils soient refroidis. On les défourne et on les fait bouillir dans du lait pendant une heure. On les polit avec une plante (*l'equisétum*), et finalement avec une peau douce. Arrivés à Constantinople, ces objets sont colorés par les Turcs avec un mélange de gomme adragant et de l'huile de noix. Les pipes rouges que nous voyons souvent dans nos boutiques, sont faites d'une composition de ciment de tuiles et d'argile grasse. On ne se sert que de la terre décantée (1). Après la cuisson, on les polit avec du crayon rouge, ou de l'hémalite (2) en poudre. Quand elles sont ornées de bordures dorées ou de fleurs, ou émaillées ou enrichies de pierres, elles reviennent alors à des prix proportionnés à la richesse du travail. La farine fossile, dont nous

(1) La décantation d'une terre produit ses plus fines molécules.

(2) Mine de fer.

avons déjà parlé, est très-propre à ce genre de fabrication.

Effervescence. C'est le nom qu'on a donné à ce bouillonnement qui se manifeste dans la combinaison mutuelle de certaines substances. Cet effet n'est dû qu'au dégagement du gaz qui ne saurait rester combiné dans le nouveau composé.

Email. On appelle proprement émail, une matière blanche, laiteuse, opaque ou demi-transparente, plus ou moins vitrifiée, qui, par la fusion, s'applique sur la poterie et sur les métaux, et est susceptible de recevoir différentes couleurs par l'addition des oxides métalliques.

Encaster. C'est l'opération de placer les pièces à enfourner dans les gazettes. Ce terme s'emploie tant pour le biscuit que pour la couverte. L'encastage de la couverte exige des soins, pour éviter de détacher le vernis, et pour empêcher que les pièces ne se collent, pendant la cuisson, les unes aux autres.

Encre. L'encre est une liqueur colorée ordinairement en noir, dont on se sert pour écrire. C'est un excellent agent pour découvrir si une couverte métallique est trop tendre. On en met une goutte sur la couverte de l'objet que l'on veut essayer, et on met le vase au feu ; si l'encre y laisse une tache, c'est un signe que la couverte a tous les défauts et mauvaises qualités qu'on reproche aux vernis tendres.

Engobe. C'est une couleur terreuse ou métallique qui s'applique sur le cru de la faïence blanche.

Eponge. C'est une production marine ; elle est formée, à ce que l'on croit, par des polypes. Son tissu, fibreux et flexible, est composé de tubes capillaires qui pompent et absorbent rapidement l'eau, avec laquelle on met l'éponge en contact. Dans la fabrication des poteries fines, les mouleurs s'en servent pour donner une espèce de poli à leurs ouvrages.

Etaim. Métal blanc, facilement oxidable.

L'étaim, qui vient d'Angleterre, est dans le commerce, sous la forme de saumons ; celui de l'Inde se vend en forme de chapeaux. On estime davantage ce dernier, et on le préfère à celui des Anglais, qui, pour le rendre plus roide, y allient, à ce que l'on croit, un peu de cuivre.

Comme l'étaim oxidé est infusible, il ne colore point les verres que forment les terres chauffées avec lui ; mais il trouble leur transparence, et à une basse température, forme une *fritte* blanche et opaque, appelée *émail*.

L'acide muriatique (esprit de sel) est le véritable dissolvant de l'étaim. Cette dissolution est abondante, permanente, cristallisable, volatile. Elle a une odeur fétide dans le moment

où elle se forme, parce que l'eau est décomposée, qui fournit alors son hydrogène.

Si on laisse une dissolution muriatique d'étaim en contact avec l'air, elle absorbe l'oxigène de l'atmosphère, passe à l'état de muriate sur-oxigéné d'étaim.

L'oxide d'étaim compose environ le tiers de la composition des faïenciers, appelée *calcine* ; il forme la base de l'émail blanc ; c'est lui qui précipite l'or en pourpre dans la fabrication du *précipité de Cassius*, etc. etc.

Ethiops martial. C'est un oxide noir de fer qu'on peut employer utilement dans l'art de fabriquer les couleurs métalliques, soit pour la peinture de la porcelaine, soit pour celle de la poterie planche. M. *Vauquelin*, pour obtenir *l'éthiops martial*, chauffe l'oxide rouge de fer (colcothar) avec du fer en limaille ; celui-ci enlève une portion de son oxigène à l'oxide rouge, et fait passer, par l'équilibre qui s'établit bientôt entre les deux portions de fer, toute la masse à l'état d'un oxide noir homogène.

M. *Fabbronni*, de Florence, propose une autre méthode. Prenez, dit-il, une livre de limaille de fer ; réduisez-la en pâte avec de l'eau, et mettez-la dans une capsule (1), ou mieux en-

(1) Une capsule est une demi-sphère creuse, qui sert à contenir les liquides qu'on veut faire évaporer ;

core dans un matras (1) de verre, tenu dans un bain à 50 ou 60 degrés; versez-y peu à peu une ou deux onces d'eau-forte un peu aqueuse, et agitez sans cesse la matière avec la spatule. En une demi-heure, le tout sera converti en oxide, au premier degré d'oxidation, c'est-à-dire en *éthiops*.

F.

Faïences communes. On doit entendre sous cette dénomination toutes les faïences, dont le biscuit, ordinairement poreux, est rouge, jaunâtre ou blanchâtre, et dont la couverte (émail, en terme de faïenciers) est d'un blanc opaque.

Les faïenciers de Paris emploient, dans la composition de cette pâte, une argile bleue, une terre verte marneuse, et une vraie marne. Le sable qu'ils y ajoutent, n'est pas de la silice pure; il contient de l'oxide de fer, et quelquefois de la chaux; ces derniers, non vitrifiables par eux-mêmes, facilitent la vitrification de l'émail.

La pâte de cette faïence se compose avec moins

il y en a en verre et en porcelaine : ces dernières peuvent être mises à *feu nu*; les autres, au contraire, ne se chauffent qu'au bain de sable.

(1) Le matras est une bouteille à col plus ou moins long. Leur forme est très-diversifiée. On les nomme *matras à cul rond*, *à cul plat*, *œufs philosophiques*, quand ils ont la forme d'un œuf, etc.

de soins que celle de la faïence fine. On ne broie pas le sable qu'on lui ajoute, et on fait passer les terres au travers des tamis de crins. A 60 parties de terre glaise bleue, on ajoute 20 part. de terre verte, et 20 parties de marne. Le sable y entre pour un dixième de la totalité.

Le tamisage de la pâte ne se fait que dans le printemps, dans des fosses creusées dans la terre. On profite du reste de la belle saison pour opérer l'évaporation de l'eau superflue. Lorsque la pâte a acquis suffisamment de consistance, on l'enlève avec des pelles de bois, et on achève de l'affermir en l'exposant à l'air dans des plats de biscuit de rebut. Avant de l'employer, on lui fait subir un pétrissage semblable à celui qui se pratique pour le pain.

Le tour qu'on emploie pour la confection des pièces diffère de celui en usage dans les manufactures de poteries fines ; il est moins expéditif (*Voy.* fig. 9).

Le biscuit de la faïence commune est très-poreux, et cette qualité lui fait supporter, plus qu'aux faïences fines, les vicissitudes de température. C'est à la grande quantité de sable dont il est composé, qu'il doit cet avantage.

Nous venons de voir que le sable contient du fer et de la chaux. Il y en a également dans les autres terres qui composent la pâte de la faïence commune. Ce sont autant de fondans qui

donnent le branle à la fusion des pièces, lorsque l'élévation de la température s'y joint. Dans ce cas, elles se boursoufflent, et le biscuit peut devenir grès, espèce de vitrification dont toutes les argiles sont susceptibles.

L'émail de la faïence commune est composé de *minium*, de chaux, d'étain, d'un peu de sel commun et de sable. Pour faire cette couverte en émail, on met vingt à vingt-cinq livres d'étain, qui a été calciné préalablement, avec trois parties de plomb, dans un four semblable à celui dont on se sert pour la fabrication du *minium*, on y ajoute 10 livres de sel marin et 120 livres de sable. On mêle ces matières, et on les met à fondre sous le four, sur une aire faite de sable. Elles se fondent, pendant la cuisson, en une masse vitreuse, blanche et opaque. Le four étant refroidi, on épluche l'émail, on le concasse, on le pile, on le broie dans des moulins semblables à ceux qui servent à cet usage pour le broyage de la couverte de la faïence fine. Au sortir du moulin, on le mélange avec une plus grande quantité d'eau, pour l'y diviser davantage, et on le porte dans la *tinnette* où le vernissage se fait, opération qu'on appelle techniquement, *mettre en émail*.

Les pièces mises en émail, une partie est placée dans les gazettes, c'est la platerie; le cru se cuit

en *échappade* à feu nu (1), pendant la même cuisson. Lorsque le biscuit est très-cuit, il est trop compacte, et l'émail s'y attache difficilement ; pour obvier à cet inconvénient, on l'enduit d'une couche mince d'argile très-divisée, et l'émail y adhère alors facilement. Cette faïence n'est point attaquée par les acides et les graisses, elle conserve long-temps son éclat; mais la faïence fine lui est préférée, rapport à la légèreté, à l'élégance de ses formes et au bon marché. Depuis trois ans, on voit que les fabriques de faïence commune diminuent graduellement le nombre des espèces d'objets de leurs fabriques. Les assiettes, les bols, appelés *genieux*, soutiennent difficilement la concurrence avec ceux qu'on fabrique aujourd'hui en faïence fine. Pour l'usage, une assiette de faïence commune est cependant préférable à une assiette en faïence blanche; mais la forme, la mode, et surtout le bas prix, feront qu'on donnera toujours la préférence à la dernière.

Quoique la fabrication de la faïence commune soit un art dont les procédés sont réglés depuis long-temps, les accidens, tels que la fente des pièces au four, le trop et le trop peu cuit, le coq

(1) *Cuire en échappades*, c'est exposer les objets à feu nu sur des tuiles carrées, supportées à leurs quatre coins par une petite colonne de terre. L'intérieur du four en est garni jusqu'aux deux tiers de sa hauteur.

d'œuf et le dessèchement total de l'émail, les boursoufflures, etc., etc., sont plus fréquens qu'ils ne devraient être dans un genre d'industrie aussi ancien; nous n'aurons cependant aucune raison d'en être surpris, lorsque nous réfléchirons combien ceux qui exercent cet art sont peu inclinés à profiter des progrès qu'ont fait dans ces temps modernes la physique et la chimie.

Quel parti ne pourrait-on pas tirer de la science des analyses pour mieux connaître les terres qu'on emploie? Nous savons que, dans la même carrière, les argiles sont susceptibles de varier dans les proportions de leurs parties constituantes, et que cette variation produit plus ou moins de ces accidens que nous venons de relater. Les manufacturiers éprouvent journellement les inconvéniens qui résultent de ces variations ; cependant ils n'y remédient pas, parce qu'ils ignorent quelle est la partie de la terre qui pêche. L'analyse seule pourrait la leur indiquer. La pyrotechnie n'a pas encore, à la vérité, fait autant de progrès qu'on pourrait espérer; mais ne pourrait-on pas profiter de l'invention du pyromètre de *Wedgwood*, de l'art de brûler la fumée, etc.? art qui certainement économise le combustible. La construction des fours ne pourrait-elle pas être telle qu'on n'aurait plus à craindre les mauvais effets d'un ouragan qui enfume les pièces, retarde, et quelquefois empêche totalement la cuisson du four?

A ces inconvéniens et à bien d'autres, on pourrait remédier, si on voulait allier un peu plus qu'on ne le fait, la théorie à la pratique. Mais malheureusement pour l'apprécier, il faut la connaître, et peu de personnes en ont le courage ou la disposition. Il y a plus, un habile manufacturier a publié dernièrement des procédés, fruit de ses méditations et de sa fortune, pour substituer économiquement une matière terreuse à l'emploi du *minium* dans la confection de la couverte des poteries; procédés avantageux aux faïenciers, en général, et aux potiers de terre. L'Institut de France a décerné à l'auteur de cette découverte, une médaille et six mille francs écus. Qu'en est-il résulté ? on emploie encore le *minium*.

L'épaisseur qu'on est obligé de donner à l'émail pour cacher la couleur du biscuit, empêche de donner d'agréables formes à la faïence commune; les vifs-arrêts ne peuvent y exister, l'émail ne les recouvrirait pas. C'est aussi à cette épaisseur qu'est due en grande partie, la tressaillure, effet qui facilite l'introduction des graisses dans le biscuit, et donne aux alimens qu'on y prépare un goût désagréable. Mais c'est lorsqu'elle s'écorne, et qu'on voit la pâte rouge, qui contraste avec la blancheur de la pièce, que la vue en est désagréable.

Le four dans lequel on cuit la faïence commune, est très-différent de celui qui sert à cuire la faïence blanche : ce n'est plus un cylindre terminé par un dôme ;

dôme; ce sont deux galeries voûtées, courtes et larges, fermées complètement à une de leurs extrémités, et posées l'une sur l'autre. Les pièces en cru sont placées dans la galerie supérieure les unes sur les autres; ce qui doit être verni se place en échappade. Dans plusieurs manufactures, il n'y a point de voûte de séparation entre le cru et l'émail.

Lorsque les pièces sont convenablement disposées dans le four, on en mure la porte avec des briques, et on allume le feu sous la voûte inférieure; la flamme passe par les ouvertures qui traversent le plancher de séparation, et circule entre les pièces. Lorsqu'elles commencent à rougir, on ne jette plus le bois sous la voûte; mais on le pose transversalement sur l'ouverture par où on le jetait, et on l'y dispose en talus : la flamme plonge sous la voûte pour sortir par les ouvertures de la voûte supérieure; la chaleur augmente rapidement, et les pièces sont cuites en trente ou trente-six heures. On les défourne; celles qui sont en cru sont bonnes à être mises en émail; celles en émail sont livrées au commerce.

Fendiller. Ce terme se dit d'une couverte qui est sujette à se couvrir de petites fentes ou fêlures. (*Voyez* pag. 65 *et suiv.*).

Fer. Métal ductile et facilement oxidable. Le fer, comme tous les métaux, a plusieurs degrés d'oxidation ou de calcination. Chauffé avec le

contact de l'air, il se change d'abord en oxide noir, fusible, dur, cassant, lamelleux, encore attirable à l'aimant, crystallisable ; telles sont les écailles qui se lèvent sur une barre de fer, chauffée à rouge, et que l'on connaît sous le nom de *batitures de fer*. Dans cet état, le fer contient 0,20 à 0,27 d'oxigène. Si on continue de chauffer ce premier oxide, il prend une couleur brune, puis rouge, devient pulvérulent, et n'est plus attirable à l'aimant. Il contient alors 0,40 à 0,49 d'oxigène ; et, comme dans toutes les oxidations, la première partie d'oxigène absorbée adhère plus fortement que la dernière, il est beaucoup plus facile de ramener l'oxide rouge de fer à l'état d'oxide noir, qu'il n'est aisé de réduire ce dernier pour reproduire le fer à l'état métallique.

Les oxides rouges ou bruns de fer, donnent de la solidité aux terres auxquelles on les mêle. Les cimens où il entre de l'oxide de fer, sont plus solides que les cimens ordinaires. Le fer oxidé se fond avec les terres en verre brun, ou verre vert-foncé.

Les oxides de fer diversement oxidés, donnent des émaux et des couleurs métalliques de diverses teintes.

Fondant, dénote, dans l'art des poteries, une substance qui favorise la fusion des autres. Le borax, le *minium*, la litharge, la céruse, le blanc de plomb, la potasse, la soude, les cendres gra-

velées, les verres, les cristaux, divers oxides métalliques, etc., etc., sont autant de fondans.

Fourneaux. Ce sont des instrumens qui, en contenant le calorique, l'appliquent aux substances que l'on veut traiter par cet agent. On les construit en terre cuite, en briques et en fonte.

On emploie le fourneau à réverbère dans la fabrication du *calciné* des faïenciers, dans celle du *minium*. L'essentiel, dans la construction, consiste à façonner le sol *en cul de lampe*, et à le rendre imperméable au plomb liquide, qui parvient presque toujours à se faire jour au travers du carrelage.

Fournette. Petit four dont on se sert dans les faïenceries communes pour faire la *calcine*. On peut y fabriquer le *minium*, en y construisant deux *chauffes*, au lieu d'une seule qu'a ordinairement la fournette des faïenciers.

Fritte. Expression très-usitée dans les verreries et poteries. Une *fritte* est un commencement de combinaison vitreuse, par la composition d'une terre et d'un fondant. Dans l'art du potier, le but de cette combinaison est de produire l'indissolubilité de l'alcali dans l'eau qui s'ajoute à la pâte dans les travaux subséquens. Les verriers *frittent* leurs compositions pour brûler les matières combustibles qui les colo-

reraient, et pour épargner leurs pots ; car on a observé que les ingrédiens non *frittés* les rongeaient bien plus rapidement que lorsqu'ils ont subi cette opération.

M. *Loisel* explique ainsi cet effet des matières neuves.

Lorsqu'on fait éprouver le feu de vitrification à une composition d'alcali et de sable, celui-ci, par la prompte fusion du premier, tombe au fond du creuset ; l'alcali, libre, exerce son action avec plus ou moins de rapidité, selon que la température qu'on emploie lui en laisse le temps, et le creuset se trouve corrodé.

Un autre avantage attaché à l'opération de *fritter*, c'est de produire de l'homogénéité dans les compositions. Ce ne sont plus une terre et un fondant, mais un verre très-imparfait, à la vérité, mais qui n'a plus qu'une seule densité.

Cette homogénéité est d'autant plus égale dans toutes les parties de la masse, que la *fritte* a été plus vitrifiée. Ce fait a également lieu pour les *frittes* à bases de chaux métalliques, telles que le *minium*, la céruse, etc.

Dans la fabrication des cristaux colorés, je me suis servi avec avantage de cette opération que j'exécutai dans un four à réverbère, chauffé au bois et n'ayant qu'une seule chauffe. Ma *fritte* était composée de *minium*, de potasse, de borax et de sable lavé à l'acide muriatique. Après avoir chauffé

le four pendant deux heures , j'enfournai la composition bien mélangée, en ne laissant entre la voûte et le tas que formait la *fritte*, qu'un espace d'environ dix pouces ; le four ayant dix-huit pouces dans son plus grand diamètre, depuis l'âtre jusqu'à la voûte. En deux autres heures, la matière était parfaitement *frittée*, on remuait souvent, afin de disposer de nouvelles surfaces à se vitrifier; et lorsqu'on jugeait les ingrédiens suffisamment combinés par la vitrification, on les *tirait à l'eau*, en les précipitant avec un rable de fer, dans une grande cuve disposée pour cela. On obtenait ordinairement de 7 à 800 livres de *fritte*, et l'on recommençait l'opération de nouveau.

Fusibilité. Propriété que possèdent les corps de passer de l'état solide à la fluidité par l'action intermédiaire du feu. Dans cette opération, une portion du calorique employé se combine avec le corps rendu fluide, en détruisant la force qui unissait entr'elles les molécules du solide.

Fusion. La fusion est une opération par laquelle un corps solide est rendu fluide par l'application immédiate du feu. On connaît deux sortes de fusions, la fusion aqueuse et la fusion ignée. La première n'a lieu que dans les corps qui contiennent de l'eau ; tous cependant n'en sont pas susceptibles. On peut faire éprouver cette fusion à tous les sels. Elle a lieu, lors-

qu'on fond ensemble, à un feu doux, de l'alun et du colcothar pour faire la couleur rouge des porcelaines ; lorsqu'on calcine le borax.

La fusion ignée se produit en élevant considérablement la température à laquelle on expose ces sels. Cela peut s'observer dans la fusion du sel de verre à la surface des creusets dans les verreries ordinaires.

G.

Galène. Minerai contenant ordinairement,

Plomb, 60 . . . à . . 85.
Soufre, 15 . . . à . . 25.
Argent, un vingtme. à un cinquantme.

Cette substance s'emploie par les potiers de terre comme vernis, lorsque les frais de transport n'en élèvent pas trop le prix. En Angleterre, on s'en sert, au lieu de *minium* et de céruse, pour le même objet (V. *le Procédé pour remplacer le minium et la céruse dans la confection de la couverte des poteries blanches*, page 152.

Gaz. Fluides élastiques, comme l'air de notre atmosphère. L'air inflammable des ballons est un gaz (*hydrogène*); l'air méphitique est un gaz (*acide carbonique*); l'air vital, le principe vivifiant, s'appelle *gaz oxigène*. Il y a des gaz respirables, d'autres qui ne le sont pas. L'air qui s'échappe de la chaux, lorsqu'on la cal-

cine, est le gaz acide carbonique; il y rentre, lorsqu'on verse de l'eau sur la chaux.

Le gaz acide fluorique corrode le verre ; on l'obtient du *fluate de chaux* ou *spath fluor*, en distillant dans une cornue de plomb ce sel avec de l'eau-forte à 30 degrés (*acide sulfurique*).

Lorsqu'on veut graver sur du verre avec cet acide, on commence par l'enduire d'un vernis à la manière des graveurs en taille-douce. On trace sur le vernis, précisément comme ils le font, le dessin ou l'écriture que l'on désire, après quoi on expose le verre à l'action de l'acide dans une boîte de plomb qui reçoit le col de la cornue dans laquelle la distillation se fait.

Gaz oxigène. Combinaison d'oxigène et de feu. Il entre pour près d'un tiers dans la totalité de l'air que nous respirons. C'est le seul qui favorise la combustion ; sans lui, ce phénomène ne pourrait aucunement avoir lieu, puisqu'il n'est autre chose que la fixation de l'oxigène dans le corps qui brûle. C'est aussi le seul qui soit propre à entretenir la respiration.

Glaise. A Paris, les potiers se servent de cette expression pour désigner une argile fort grasse qui cuit rouge, telles que celles d'Arcueil, de Vanvre, de Gentilly, etc.

Gomme. Mucilage épaissi à l'air. La gomme arabique est d'un usage assez important dans l'art de peindre la faïence blanche. On s'en sert prin-

cipalement pour peindre en biscuit. Son usage exige quelque précaution. On ne doit pas, par exemple, délayer les couleurs avec trop de ce mucilage; autrement il les réduit, par l'action du feu, à leur état métallique. Si on l'emploie trop claire, on n'obtient pas une force suffisante de ton ; mais il faut sur-tout l'employer en assez grande quantité pour que la peinture ne s'efface point par le frottement auquel les pièces peuvent être exposées pendant l'encastage et l'enfournement.

La gomme arabique la plus belle est blanche ou plutôt incolore.

Grès. On appelle ainsi une espèce de poterie qui se distingue par son tissu vitreux, et qui ne se laisse pas rayer par l'acier. Deux causes produisent ces caractères dans les poteries, la cuisson et les fondans. Elles peuvent opérer ensemble ou séparément. Toutes les argiles sont susceptibles de se cuire en grès. J'en ai obtenu au feu de moufle (5 à 6 degrés de Wedgwood), et à celui du four à porcelaine, avec la même argile, dosée de fondans à raison de la différence de l'intensité de ces températures. Ordinairement le grès se cuit à un feu qu'on prolonge pendant huit à dix jours. L'intensité du calorique qui s'y développe, est de beaucoup supérieure à celle qu'on fait subir à la terre anglaise, et c'est principalement à cette circonstance qu'est
due

due la grande compacité des grès. Leur vernis se compose de sel marin. Quelquefois aussi la seule volatilisation des cendres du bois qu'on emploie pour cuire cette poterie, suffit pour enduire leur surface d'une mince couche vitreuse. La pâte des grès diffère de celle de la porcelaine, 1°. en ce que l'oxide de fer qu'elle contient, lui communique des couleurs dont celle-ci est tout-à-fait exempte; 2°. de ce qu'étant dépourvue de la quantité nécessaire de chaux, elle n'acquiert pas la demi-transparence qu'on observe à la porcelaine. Le caillou (*feldspath*), dans la composition de celle-ci, contient toujours de la chaux.

Nous venons de dire que toute espèce d'argile, convenablement dosée de fondant et de calorique, est susceptible de se convertir en grès. Cette circonstance se manifestait clairement dans notre fabrication de terres noires. Soit que la pâte fût composée de terre d'Arcueil, qui cuit rouge, ou de celle de Montereau, qui cuit blanc, le résultat était toujours un grès lorsque ces agens y entraient en doses convenables.

La poterie noire de *Wedgwood*, appelée en anglais *egyptian black*, n'est autre chose qu'un grès, coloré dans les premiers temps de sa découverte, par l'oxide de manganèse, plus tard par le fer. La fabrication de cette poterie offre, en France, beaucoup plus de difficultés sous le

rapport de la main-d'œuvre, que sous celui de la composition chimique et pyrotechnique. Le poli des pièces, le garnissage, et sur-tout l'économie de la main-d'œuvre, exigent une expérience que les ouvriers ne peuvent acquérir qu'aux dépens des maîtres. Mais ceux-ci ne sont pas toujours inclinés à faire ces avances, et à perfectionner des ouvriers, qui très-souvent portent le fruit de cette éducation chez d'autres maîtres qui en recueillent tout l'avantage, sans en avoir partagé les inconvéniens.

La compacité des grès s'oppose à ce qu'ils supportent, sans se casser, les alternatives subites de températures. M. *Fourmy* en a fabriqué cependant qui étaient suffisamment poreux pour pouvoir résister à de semblables mutations. La pâte, composée d'argile ordinaire, était recouverte d'un vernis salubre, fait avec la *pierre ponce* pulvérisée et broyée à la manière des faïenciers. Ce vernis, naturellement moins cher que la couverte de la poterie fine, était, par rapport à l'absence totale du plomb, exempt des justes reproches que l'on fait aux couvertes qui en abondent ou qui sont mal vitrifiées. Ce vernis n'était pas aussi dur que celui des grès; mais cela n'était pas nécessaire. M. *Fourmy* cuisait sa poterie à la même température que celle qui cuit le vernis de la porcelaine.

H.

Houille. Nom que l'on donne au charbon de terre.

Huiles. Ce sont des liqueurs qu'on obtient des trois règnes de la nature, dont les propriétés sont d'être grasses, immiscibles à l'eau, d'une grande combustibilité, faisant des savons avec l'eau, etc. etc. Dans la fabrication de la poterie blanche, on s'en sert dans la confection des moules de plâtre, et pour oindre celles de cuivre; les poteries noires, *cuites à l'état de grès*, acquièren un beau lustre lorsqu'on les frotte d'huile d'olive; mais il est essentiel alors que ces poteries soient cuites en grès; car si elles ne l'étaient pas, l'huile leur communiquerait une odeur insupportable. Cette odeur n'existe pas, lorsqu'on emploie du beurre frais ou salé. Lorsque la poterie est *cuite en grès*, ni l'huile ni le beurre n'entrent dans ses pores; le contraire a lieu, lorsqu'elle n'a pas éprouvé cette demi-vitrification.

On se sert d'huile d'olive pour huiler les molettes.

Huile essentielle de térébenthine. Cette huile, qu'on appelle dans le commerce *essence de térébenthine*, s'emploie dans la peinture sur couverte. Très-souvent on a besoin qu'elle s'épaississe; pour y parvenir, on l'expose à l'air où elle s'oxide.

Hydrogène. C'est un des principes constituans de l'eau ; il s'empare facilement de l'oxigène des chaux ou oxides métalliques ; il les réduit alors à l'état de métal.

I.

Incinération. L'incinération est une combustion incomplète d'une substance végétale ou animale. La potasse et la soude s'obtiennent par l'incinération des végétaux. Le résidu de la combustion sont les cendres qui contiennent plus ou moins d'alcali, d'oxides métalliques, etc.

J.

Jaune de Naples. Le jaune de Naples est une substance poreuse, pesante, granulée, d'une apparence terreuse, très-friable, qui happe un peu la langue, et dont la nuance est d'un jaune orange pâle. La fusion, qui est assez difficile, ne produit aucune altération de sa couleur. Cette substance est un composé d'antimoine, de *minium* et de sable.

K.

Kali. Cette plante, ainsi nommée par les Arabes, donne, par son incinération à l'air libre, la soude. On la trouve en Europe, sur les bords de la mer. On en brûle considérablement sur la côte d'Ecosse.

Kaolin. C'est une espèce de feldspath argili-forme, friable, happant légèrement la langue, et infusible au chalumeau.

M. *Vauquelin* l'a analysé; il l'a trouvé composé de,

<div style="text-align:right">parties.</div>

Silice,	71, 15.
Alumine,	15, 86.
Chaux,	1, 92.
Eau,	6, 73.
Perte,	4, 34.

Egalent . . 100, 00.

Cette terre, qu'on trouve abondamment à Saint-Thyrié, près de Limoges, constitue un des ingrédiens avec lesquels on compose la pâte de la porcelaine.

L.

Laboratoire. Un laboratoire de chimie peut être de la plus grande utilité aux manufacturiers de poteries fines. Les terres peuvent varier plus ou moins souvent, dans les doses de leurs parties constituantes; ce qui peut exiger des modifications dans la composition de la couverte, dans celle des couleurs qu'on lui applique, etc.; dès-lors, un laboratoire, garni des instrumens les plus usuels pour les opérations chimiques intimement liées à la fabrication de la poterie,

peut devenir un ustensile de première nécessité.

Pour les besoins du manufacturier, il n'est pas nécessaire que le local du laboratoire soit d'une grande étendue. Un manteau de cheminée en hotte de 5 à 7 pieds de long, sera suffisamment grand pour recevoir la vapeur du combustible des fourneaux qu'on aura à y placer, et qui posent sur un massif de maçonnerie de trois pieds d'élévation au dessus du plancher, et de deux pieds de largeur, soutenu par plusieurs jambages en briques, et garni extérieurement par une bande de fer plate, dont les deux bouts sont scellés dans la muraille.

Les ustensiles les plus indispensables sont, un fourneau à air, un autre à émailleur, garni de sa moufle, le four à couleur (fig. 7); une table très - solide, dont la grandeur est proportionnée aux dimensions du local du laboratoire; un billot de bois qui supporte un mortier en fonte. Autour du laboratoire on pose des tablettes à différentes hauteurs pour supporter les vaisseaux et les vases qui contiennent, soit des *réactifs*, soit les produits des expériences. Les vaisseaux de verre, appelés *poudriers*, servent pour y serrer les substances sèches ou pulvérulentes. On ajoute à ces objets un assortiment de fioles à médecine. Ces petites bouteilles supportent très-facilement le feu, et sont utiles dans une foule de circonstances.

Il faut aussi deux ou trois entonnoirs de verre et de fer-blanc, des verres blancs à pattes pour les précipitations ; un ou deux mortiers de verre avec leurs pilons de la même matière, des terrines de grès de différentes grandeur, une glace avec sa molette pour broyer les compositions vitreuses ou terreuses. Les instrumens de fer sont une pincette à creuset, une pelle à braise, une petite coupe d'acier poli, pour y fondre, avec la soude, la terre qu'on veut analyser, diverses limes, des vrilles, ciseaux, couteaux, étouffoirs, rapes, truelle, scie à main, hachette, plusieurs barres de fer, pour en faire des grilles selon le besoin.

Le pyromètre de *Wedgwood* est indispensable ; un chalumeau.

Ces ustensiles sont rigoureusement nécessaires au manufacturier qui veut se rendre compte des phénomènes qui influent à chaque instant sur sa fabrication. Ce n'est pas qu'on ne puisse obtenir des analyses d'argile, etc. avec moins d'auxiliaires ; *le génie*, selon Franklin, *sait tailler avec une scie, et scier avec une vrille ;* mais les Bernard de Palissy et les Wedgwood sont rares.

Tous ces outils seraient peu avantageux, si nous ne mettions, dans nos travaux, l'ordre et la propreté, qualités essentielles dans des opérations chimiques. On doit toujours remettre les choses en place après s'en être servi, coller

avec soin des inscriptions, tant sur les ingrédiens que nous emploierons, que sur les produits que nous en obtenons. Lorsqu'on a une certaine ardeur, les travaux se succèdent rapidement; il s'en trouve de très-intéressans qui paraissent amener la décision, ou qui font naître de nouvelles idées : on ne peut s'empêcher de les faire sur-le-champ; on est entraîné sans y penser de l'une à l'autre; on croit que l'on reconnaîtra aisément les produits des premières opérations; on ne se donne pas le temps de les mettre en ordre ; on finit cette dernière avec activité. Cependant les vaisseaux employés, les verres, les flacons, les bouteilles remplies se multiplient et s'accumulent; le laboratoire en est plein, on ne peut plus s'y reconnaître, ou tout au moins il reste des doutes sur un grand nombre de ces anciens produits. C'est bien pis encore, si un nouveau travail s'empare du laboratoire, ou que d'autres occupations obligent de l'abandonner pour un certain temps; tout se confond et se dégrade de plus en plus : il arrive souvent de là qu'on perd le fruit d'un très-grand travail, et qu'il faut jeter tous les produits des expériences.

Le seul moyen d'éviter ces inconvéniens, c'est d'avoir les soins et les attentions dont on a parlé plus haut. Il est vrai qu'il est bien désagréable et bien difficile de s'arrêter continuelle-

ment au milieu des recherches les plus intéressantes, et d'employer un temps précieux et très-considérable à nettoyer des vaisseaux et à les arranger, à coller des étiquettes, etc. ; ces choses sont bien capables de refroidir, de retarder la marche du génie ; elles portent avec elles l'ennui et le dégoût ; mais elles sont nécessaires. Ceux à qui leur fortune permet d'avoir un artiste ou un aide, sur l'exactitude et l'intelligence duquel ils peuvent compter, évitent une grande partie de ces désagrémens ; mais ils ne doivent pas pour cela se dispenser de surveiller par eux-mêmes. Sur ces objets, quoique très-minutieux, on ne peut, pour ainsi dire, s'en rapporter qu'à soi, à cause des suites qu'ils peuvent avoir : cela devient même indispensable, quand on veut tenir son travail secret, ce qui est fort ordinaire et souvent nécessaire.

Il n'est pas moins important, lorsqu'on fait des recherches et des expériences nouvelles, de conserver pendant long-temps les mélanges, les résultats et produits de toutes les opérations bien étiquetés et portés sur un registre. Il est très-ordinaire qu'au bout d'un certain temps, ces choses présentent des phénomènes très-singuliers et qu'on n'aurait jamais soupçonnés. Il y a beaucoup de belles découvertes en chimie qui n'ont été faites que de cette manière, et certainement un plus grand nombre qui ont été per-

dués, parce qu'on a jeté trop promptement les produits, ou parce qu'on n'a pu les reconnaître après les changemens qui leur sont arrivés.

Enfin on ne peut trop recommander à ceux qui se livrent avec ardeur aux travaux chimiques, d'être extrêmement en garde contre les expériences imposantes et trompeuses, qui se présentent très-fréquemment dans la pratique. Une circonstance qui semble très-peu importante, ou qu'il est même très-difficile d'apercevoir, suffit souvent pour donner toute l'apparence d'une grande découverte à certains effets qui ne sont cependant rien moins que cela. Les expériences de chimie tiennent presque toutes à un si grand nombre de choses nécessaires, qu'il est très-rare qu'on fasse attention à tout, surtout lorsqu'on travaille sur des matières neuves; aussi arrive-t-il très-communément que la même expérience, répétée plusieurs fois, présente des résultats fort différens : il est donc très-essentiel de ne point se presser de décider après une première réussite. Lorsqu'on a fait une expérience qui paraît porter coup, il faut absolument la répéter plusieurs fois, et même la varier, jusqu'à ce que la réussite constante ne laisse plus aucun lieu à douter.

Enfin, comme la chimie offre des vues sans nombre pour la perfection d'une infinité d'arts importans qu'elle présente en perspective, beaucoup de

découvertes usuelles et même capables d'enrichir leurs auteurs, ceux qui dirigent leurs travaux de ce côté-là, ou auxquels le hasard en procure qui paraissent de cette nature, ont besoin de la plus grande circonspection pour ne point se laisser entraîner dans des dépenses de temps et d'argent, souvent aussi infructueuses qu'elles sont considérables; ces sortes de travaux, qui ont quelques analyses avec ceux de la pierre philosophale, par les idées de fortune qu'ils font naître, en ont aussi tous les dangers. Il est rare que, dans une certaine suite d'épreuves, il ne s'en trouve pas quelqu'une de très-séduisante, quoiqu'elle ne soit réellement rien en elle-même. La chimie est toute remplie de ces demi-succès qui ne sont propres qu'à tromper lorsqu'on n'est pas assez sur ses gardes; c'est un vrai malheur que d'en rencontrer de pareils; l'ardeur redouble; on ne pense plus qu'à cet objet; les tentatives se multiplient, l'argent ne coûte rien, la dépense est déjà même devenue considérable avant qu'on s'en soit aperçu, et enfin on reconnaît, mais trop tard, qu'on était engagé dans une route qui ne conduisait à rien.

Nous sommes bien éloignés, en faisant ces réflexions, de vouloir détourner de ces sortes de recherches ceux que leur goût et leurs talens y rendent propres; mais convenons, au contraire, que la perfection des arts, la décou-

verte de nouveaux objets de manufacture et de commerce, sont, sans contredit, ce qu'il y a de plus beau et de plus intéressant dans la chimie, et ce qui la rend vraiment estimable. Que serait-elle sans cela, si ce n'est une science purement théorique, capable d'occuper seulement quelques esprits abstraits et spéculatifs, mais oiseuse et inutile à la société ? Il est très-certain aussi que les succès dans le genre dont il s'agit, ne sont pas sans exemple, qu'ils ne sont pas absolument rares, et que l'on voit de temps en temps ceux qui les ont obtenus, acquérir une fortune d'autant plus honorable, qu'ils ne la doivent qu'à leurs travaux et à leurs talens; mais, nous le répétons, dans ces sortes de travaux, plus la réussite paraît brillante et prochaine, plus on a besoin de circonspection, de sang-froid, et même d'une sorte de défiance.

Je me crois d'autant plus autorisé à donner ces avertissemens salutaires, que, quoique j'aie toujours été convaincu de leur importance, j'avoue que je ne les ai pas toujours suivis ; mais je puis assurer en même temps que chaque négligence n'a jamais manqué de m'attirer la punition qui en est la suite naturelle. (Ces excellens préceptes sont de *Maquer*).

Laitier ; substance vitrifiée produite dans les hauts fourneaux où l'on fabrique le fer ; c'est une vitrification imparfaite. Il y a des endroits

en France où l'on fabrique des poteries cuites en grès, dont le vernis en est composé.

Laque. C'est une résine qui forme l'ingrédient principal de ceux qui vendent dans les rues de Paris le mastic à coller la porcelaine et la faïence cassée.

Laves. Ce sont des matières volcaniques très-composées; elles ont éprouvé *la fusion ignée.* La pierre ponce du commerce, avec laquelle M. *Fourmy* composait son vernis, est une lave vitreuse.

Lessive. La lixiviation est un travail, au moyen duquel on obtient des cendres des végétaux les différens sels qu'elles contiennent. Cela s'exécute en les faisant bouillir à plusieurs reprises dans l'eau; ensuite on filtre et on fait évaporer jusqu'à pellicule On en obtient des cristaux par le refroidissement.

Lévigation. C'est une opération à l'aide de laquelle on réduit en poudre sur le porphyre ou sur une glace dépolie différentes substances.

Liqueur des cailloux. Une partie de silex ou de quartz et trois parties d'alcali végétal (soude ou potasse) fondues au feu de vitrification, composent ce qu'on appelle *la liqueur des cailloux.* On l'appelle ainsi, parce qu'elle se réduit en liqueur après avoir été exposée à l'air pendant quelque temps.

Litharge. C'est une chaux de plomb à demi-

vitrifiée. On en connait de deux sortes, *la li-tharge d'or* et *la litharge d'argent.* Celle-ci est plus vitrifiée que la première. Ces oxides sont formés dans l'affinage de l'or et de l'argent par l'intermède du plomb, par l'action des soufflets, qui, en la produisant, la chassent en même temps hors du fourneau.

M.

Manganèse. L'oxide de manganèse est fort employé dans les poteries. Dans la fabrication du verre, lorsqu'on l'ajoute à une composition en petites quantités, il a la propriété de la blanchir, en oxigénant les substances étrangères qui s'y trouvent ; mais si on y ajoute du salpêtre, ou si l'on augmente la proportion de manganèse, le verre prend une couleur violette.

Seul, l'oxide de manganèse donne, dans la fabrication des couleurs pour la poterie, une couleur violette ; avec le cobalt, le fer et le cuivre, il fait noir ; avec la terre d'hombre, il produit le bistre.

Marne. Argile calcaire, blanche, jaune et gris-bleuâtre. C'est un des ingrédiens qui composent la faïence de Paris. Cette substance est très-fusible, comparée aux argiles blanches.

Mars ; nom que les peintres sur porcelaine donnent aux préparations de fer.

Massicot. On donne ce nom au plomb oxidé

en jaune dans la fabrication du *minium*. Il ne contient pas autant d'oxigène que celui-ci, et aucune quantité d'acide carbonique.

Mercure. Métal blanc, demi-ductile, oxidable, très-fusible et très-volatil. On amalgame le vif-argent avec l'or précipité qu'on obtient par le mélange d'une dissolution de couperose à celle de l'or dissous dans l'eau régale.

Mortiers. La forme des mortiers n'est pas indifférente : le fond en doit être arrondi, et l'inclinaison des parois latérales doit être telle, que les matières en poudre retombent d'elles-mêmes, quand on relève le pilon. Un mortier trop plat serait donc défectueux; la matière ne retomberait pas et ne se retournerait pas.

Des parois trop inclinées présenteraient un autre inconvénient; elles rameneraient une trop grande quantité de la matière à pulvériser sous le pilon; elle ne serait plus alors froissée et serrée entre deux corps durs, et la trop grande épaisseur interposée nuirait à la pulvérisation. Par une suite du même principe, il ne faut pas mettre dans le mortier une trop grande quantité de matière; il faut sur-tout, autant qu'on le peut, se débarrasser de temps en temps par le tamisage des molécules qui sont déjà pulvérisées. Sans cette précaution, on emploierait une force inutile, et on perdrait du temps à diviser davan-

tage ce qui l'était suffisamment, tandis que ce qui ne l'est pas assez n'acheverait pas de se pulvériser La portion de matière divisée nuit à la trituration de celle qui ne l'est pas; elle s'interpose entre le pilon et le mortier, et amortit l'effet du coup.

Moufle. C'est un ustensile de terre cuite de la forme d'un demi-cylindre creux, ouvert par devant, voûté en dessus, terminé dans sa partie inférieure par un carré long-plat, qui lui sert de plancher, et qu'on nomme *semelle.* Cet instrument a la forme d'un petit four, et sert à contenir les objets et matières qu'on peut exposer à l'action d'un feu dont la température n'excède pas 20 degrés du pyromètre de Wedgwood.

Mouler. C'est donner une forme quelconque à une pièce de faïence blanche, au moyen d'un moule de plâtre ou de cuivre.

Muriate d'étain. C'est le sel avec lequel, dans la préparation du *précipité de Cassius,* on précipite l'or de l'acide nitro-muriatique (eau régale). L'acide muriatique est, de tous les acides, celui qui dissout le mieux l'étain. Cette dissolution s'opère à froid.

Muriate de soude. Le sel de nos cuisines est une composition d'acide muriatique (esprit de sel, acide marin) et de soude. Le bas prix de ce sel et le prix élevé de la soude ont souvent inspiré

inspiré aux chimistes le désir d'obtenir la soude du sel marin : on y est parvenu par différentes manières ; mais toutes sont trop coûteuses pour le commerce. Le sel est employé dans certaines poteries qui cuisent en grès pour vernir les objets de cette fabrication. Voici comme on l'emploie:

Quatre à cinq heures avant la fin de la cuisson, un ouvrier monte sur le four, ouvre chaque trou de la voûte, et avec une cuiller il verse le sel marin, ayant soin de fermer le trou aussitôt que la cuiller est vide. La dispersion du sel est favorisée par un cône en terre, qui termine chaque pile de gazettes qui se trouvent sous les trous dont la voûte est garnie. Cette opération est répétée à plusieurs reprises. Les vapeurs du sel entrent dans les gazettes qui sont aussi percées de plusieurs trous, et se fixent sur les pièces qu'elles enduisent d'une légère couche vitreuse.

Muriate d'ammoniaque. Le sel ammoniaque ou muriate d'ammoniaque, est le produit de la distillation de matières animales, que l'on combine ensuite avec l'acide muriatique. C'est un composé d'ammoniaque, d'acide muriatique et d'eau. Nous nous en servons pour composer l'eau régale pour la préparation du *précipité de Cassius.*

N.

Nitrate d'argent. On obtient ce sel en dissolvant de l'argent dans l'acide nitrique (eau-forte), et en évaporant jusqu'à siccité; ensuite on le fond dans un creuset d'argent, on le coule dans une lingotière où il se fige et prend la forme d'un crayon : c'est la *pierre infernale* des pharmaciens. On le fond dans un creuset d'argent, parce qu'il perce les creusets de terre, et passe, comme l'eau, au travers d'un tamis de crin.

On enfume la porcelaine pour produire les fonds qu'on appelle *nacrés*, à l'aide d'un peu de nitrate d'argent qu'on mêle à la couleur, et qui se réduit alors par la fumigation. C'est en enfumant les pièces avec des matières animales, comme de la laine, du cuir, etc., qu'on produit le chatoiement de ces fonds.

Nitrate de potasse. L'acide nitrique, combiné avec la potasse, produit le nitre ou salpêtre.

Le nitre est un excellent fondant pour les couleurs vitrifiables. On l'emploie où l'on ne saurait faire entrer les fondans métalliques. Son usage, comme fondant, est particulièrement indiqué où l'on a besoin de conserver le plus possible, l'oxigène aux matières colorantes.

O.

Ocres. C'est le nom des substances métalliques qui ont un aspect terreux, particulièrement du fer oxidé.

On observe, dans le commerce, plusieurs sortes d'ocres. Celles qui nous regardent plus particulièrement, comme fabricans de poteries, sont,

1°. *Le vert de montagne*, qui est une argile verte ;

2°. *L'ocre jaune*, qui est une terre argileuse jaune ;

3°. *L'ocre rouge*, qui est la même terre calcinée.

Ces ocres fournissent différentes couleurs vitrifiables et de diverses teintes, selon la manière de les préparer.

Or. Métal précieux par sa rareté, son éclat et son inaltérabilité. C'est le principal ingrédient du *précipité de Cassius*, des beaux pourpres et d'autres couleurs vitrifiables. Après le platine, c'est le métal le plus difficile à fondre. *Pelletier* a fait un très-beau travail pour trouver le moyen d'avoir toujours le précipité d'une même couleur. Ce procédé consiste à n'employer qu'une dissolution d'étain peu oxigéné. Les terres s'unissent, par la vitrification, à l'oxide d'or qui les colore en pourpre ou en jaune de topaze,

suivant l'oxigénation de l'or, et le degré de température employé.

L'or en coquille est du précipité d'or pourpre, délayé avec un mucilage.

Oxalate calcaire. Combinaison de l'acide oxalique avec la chaux.

Oxidation. C'est une opération par laquelle on parvient à oxigéner un corps, c'est-à-dire à lui fournir, soit de l'atmosphère, soit d'ailleurs, une certaine quantité d'oxigène.

Oxides. Ce sont des corps combustibles brûlés ou oxigénés, sans être acides. Tous les oxides, sur-tout les oxides métalliques, sont décomposés avec succès par l'hydrogène et par le carbone, qui, à une température plus ou moins élevée, ont une plus grande attraction pour l'oxigène que les corps oxidés.

Les oxides métalliques sont des combinaisons des métaux avec l'oxigène. Une dose d'oxigène fait perdre aux métaux leur éclat; une plus grande dose le détruit entièrement, et la proportion d'oxigène peut augmenter au point de donner aux oxides l'aspect tout-à-fait terreux.

Les métaux n'ont pas tous la même attraction pour l'oxigène. Les uns l'attirent plus aisément que les autres. L'argent, l'or, le platine sont difficilement oxidables ou calcinables; l'étaim, le plomb, le fer et le cuivre sont, au contraire, facilement oxidables. Le même oxide

métallique peut absorber diverses quantités d'oxigène. Il est des oxides qu'on prive facilement de l'oxigène, tandis que d'autres le retiennent avec opiniâtreté.

Oxide de bismuth. En agitant continuellement, à l'aide d'un tuyau de pipe, du bismuth réduit en poussière et exposé à un feu très-doux, dans un vase applati, il se réduit en un oxide gris-jaunâtre, facile à vitrifier et à réduire par les corps combustibles. Après son oxidation, il pénètre, en se vitrifiant, les pores des coupelles. L'oxide de bismuth n'est point volatil. Son usage est très-fréquent dans l'art de composer les couleurs vitrifiables.

Oxide de chrome. La rareté d'un chrome pur a empêché jusqu'ici son emploi dans l'art de la vitrification. Il pourra cependant devenir un jour fort utile dans la préparation des couleurs et dans la verrerie.

Oxide de cobalt. En faisant chauffer et rougir légèrement le cobalt dans un vaisseau plat, on parvient à le faire passer à l'état d'oxide; cet oxide est facilement réductible par le charbon.

Dans les manufactures de porcelaine on prend beaucoup de soin pour avoir des oxides de cobalt très-purs. On choisit sa mine grise bien cristallisée, on la grille, et on la traite par l'acide nitrique, ou bien on la brûle par le nitrate de potasse, et on la lave à grande eau; on obtient

ainsi cet oxide en poudre gris de lin très-fine et très-homogène, qui donne le bleu le plus beau, à l'aide d'un fondant : tel est le beau bleu de Sèvres.

Oxide d'étain. L'étain n'est pas facilement oxidable à froid ; mais l'oxigène se combine rapidement avec ce métal quand il est fondu. Il se forme à sa surface une pellicule grise que les potiers d'étain appellent *crasse.* Quand on a enlevé cette pellicule, il s'en forme une autre, et tout l'étain peut se convertir ainsi en oxide. Cet oxide, chauffé quelque temps à l'air, blanchit, devient très-pulvérulent ; on l'appelle dans le commerce *potée d'étain ;* il contient de 17 à 20 pour cent d'oxigène.

Souvent l'oxide d'étain enlève à d'autres métaux oxidés, une portion de leur oxigène ; c'est par cette raison que ce métal précipite *le pourpre de Cassius.*

La trop forte oxidation de l'étain par les acides, s'oppose à la permanence de l'union des oxides d'étain avec ces corps.

L'oxide d'étain se combine avec les terres, par le moyen du feu, il les vitrifie, et forme ce qu'on appelle *émail.*

Oxide de fer. Le fer exposé à l'air se *rouille.* De tous les métaux, c'est celui qui s'oxide le plus facilement.

On obtient un oxide noir, en laissant séjourner du fer dans l'eau ; la décomposition de ce liquide

fournit l'oxigène au métal, c'est l'*éthiops martial* des apothicaires, c'est le premier degré d'oxidation. Cet oxide est du même degré d'oxidation que les batitures de fer des *forgerons*. Il contient vingt-cinq centièmes d'oxigène.

L'oxide noir mouillé et exposé à l'air, devient jaune. (Voyez *ocre*, *rouille*). Chauffé avec le contact de l'atmosphère, il devient rouge-brun, et contient quarante centièmes d'oxigène ; on le nomme dans les pharmacies, *safran de mars astringent*.

Chauffés fortement avec les terres, les oxides de fer se vitrifient et les colorent ; l'oxide, bien détrempé dans l'eau, et mêlé à froid avec les terres, leur donne beaucoup de dureté ; aussi a-t-on remarqué que les cimens, où il entrait de l'oxide de fer, étaient beaucoup plus solides que les autres.

Lorsqu'on fait détonner du nitrate de potasse, ou du muriate suroxigéné avec la limaille de fer, on obtient de l'oxide rouge très-oxigène.

Les oxides de fer sont d'un usage fréquent dans la préparation des couleurs métalliques vitrifiables.

Oxide de manganèse. Il n'y a pas de substance qui paraisse plus avide d'oxigène, et qui cède plus facilement ce principe que le manganèse.

L'oxide de manganèse est ordinairement noir, tachant les doigts, et friable : il y en a un grand nombre de variétés. L'oxide noir est celui qui

contient le plus d'oxigène : c'est aussi le plus commun.

Mélangé avec les terres, il les vitrifie, en les colorant en vert, en brun, en noir ou en violet.

Cet oxide est très-employé dans l'art de la vitrification. Dans les verreries, on s'en sert particulièrement pour blanchir le verre, c'est-à-dire pour brûler, au moyen de son oxigène, le charbon et d'autres matières colorantes que la masse vitreuse pourrait contenir.

Oxide d'or. L'attraction de l'or pour l'oxigène est très-faible ; l'oxide pourpre ne contient que six pour cent d'oxigène, l'oxide violet huit ou dix.

L'oxide d'or s'unit, par la fusion, aux terres vitrifiables, aux émaux, et les colore en violet, en pourpre, en jaune de topaze, en rose, en rouge de rubis, suivant la manière de le préparer, et le degré de feu qu'on emploie.

Oxide de platine. M. *Klaporth* est parvenu à appliquer le platine sur la porcelaine, en le dissolvant dans l'acide nitro-muriatique, et en suivant les procédés subséquens qu'on emploie dans les fabriques pour brunir l'or et l'argent sur la porcelaine. (*V*. ce procédé pag. 166).

Oxide de plomb. Combinaison de l'oxigène avec le plomb.

Chauffé à une température au dessus de celle qui est nécessaire pour l'oxider, l'oxide de plomb
s'élève

s'élève en vapeurs dans l'air, plus ou moins dangereuses pour ceux qui sont exposés à les respirer.

Les oxides de plomb, chauffés fortement, se vitrifient. Ce verre est un corps si fondant, qu'il traverse tous les creusets, et qu'il les entraîne dans sa vitrification. Pour obtenir du verre de plomb très-pur, il faut employer des creusets de platine.

Mêlés avec la silice et l'alumine, les oxides se fondent en un verre jaune pesant.

La mine de plomb rouge qu'on emploie dans la couverte de la poterie blanche, ne produit aucun effet nuisible à la santé, lorsqu'elle est convenablement vitrifiée, et combinée avec la silice ou le quartz qu'on lui ajoute. Le *minium* alors se trouve suffisamment défendu par la terre vitrifiable pour que l'oxide n'obéisse plus, comme il le fait dans son état de pureté, à l'action dissolvante du vinaigre, du vin, des citrons, du verjus, des graisses chaudes, etc., etc.

Oxigène. L'oxigène est une substance que les chimistes n'ont jamais pu se procurer isolément, quoiqu'ils puissent la peser, la combiner, la dégager de ses combinaisons. On l'appela autrefois *air déphlogistiqué, air vital.* Les chimistes lui ont donné aujourd'hui le nom d'*oxigène*, à cause de la propriété qu'il a d'engendrer les acides (1).

(1) De ἐξύς, aigre, et γιγμαι, engendrer.

On le retire ordinairement de l'air atmosphérique, dont il fait les vingt-sept centièmes, et le combinant par la combustion avec les métaux, on le dégage ensuite des oxides métalliques en les chauffant dans l'appareil pneumato-chimique.

L'oxigène est plus pesant que l'air atmosphérique; il est seul propre à la combustion. En se fixant dans les corps, il augmente leur poids, et en convertit beaucoup en acides. La fixation de l'oxigène de l'atmosphère dans un corps qui brûle, n'est pas la seule cause de la chaleur qui s'en développe, mais aussi du calorique spécifique du corps brûlé.

Il colore les substances métalliques en les transformant en oxides. Il ne peut y avoir de combustion sans lui; c'est sa fixation dans les corps combustibles qui donne naissance aux oxides et aux acides.

P.

Pétunzé. Feldspath laminaire, blanchâtre, qui sert en Chine à faire la porcelaine.

Phosphorescence. On dit de certains corps qu'ils sont phosphorescens, lorsqu'ils ont la propriété de dégager de la lumière dans l'obscurité, sans chaleur ni combustion sensibles. Le sucre, le cristal de roche, les pierres à fusil, certaines pâtes de poteries cuites en grès, frottés dans l'obscurité, le bois pourri, ont cette propriété.

Pierre infernale. C'est le nitrate d'argent qu'on

obtient par la fusion dans un creuset d'argent ou de platine, et qu'on coule dans une lingotière qu'on a eu soin d'huiler légèrement. On laisse froidir ce produit, on le conserve dans un petit flacon pour s'en servir au besoin.

Pierre ponce. La pierre ponce du commerce est une lave vitreuse. Elle a été employée avec succès par M. *Fourmy*, pour donner une couverte salubre à sa poterie. Il n'y a nul doute qu'elle ne présente, tant sous le rapport de l'économie que sous celle de la salubrité, des avantages qui n'ont besoin que d'être sentis pour être généralement appliqués à l'art de la poterie. Sa fusibilité, la facilité de son broyage, et sur-tout le bas prix auquel on peut se la procurer, sont des qualités dont bien des fabricans sauront profiter tôt ou tard.

Dans les hauts fourneaux, où l'on fond la mine de fer en grains, lorsque le *laitier* coule très-fluide, si l'on jette brusquement l'eau dessus, on voit cette matière vitrifiée se boursoufler, blanchir, devenir poreuse, légère, soyeuse, et ressembler parfaitement à la pierre ponce.

Pipes. Les pipes se font dans des moules de cuivre. Pour cela, on fait des colombins d'un diamètre convenable ; lorsqu'ils ont acquis suffisamment de consistance pour être maniés sans se casser, on les perce avec un fil-de-fer, et en relevant avec le pouce de la main gauche l'extrémité qui doit former le fourneau, qui a deux fois l'épaisseur

du reste du colombin, on introduit le tout dans le moule graissé à l'intérieur; on donne un coup de presse, et la pipe est formée.

Mais cette opération n'a point fait le creux du fourneau, c'est au moyen de l'étampeux, espèce de poinçon avec lequel on creuse le gros bout du colombin pendant que la pipe est encore dans le moule, que le réceptacle du tabac se forme.

Ce procédé achevé, on retire la pipe du moule; on repasse, et on la polit. Les gazettes dans lesquelles on cuit les pipes, sont plus hautes et d'un plus grand diamètre que celles des poteries fines; on les enfourne de la même manière que celles qu'on emploie dans les manufactures de terre blanche. Seulement au milieu d'elles s'élève une colonne de terre cannelée, appelée *chandelier*, contre laquelle les pipes s'appuient, et qui y sont rangées en pyramides, les têtes en bas et circulairement, de manière que leurs bouts en forment la pointe.

Pour empêcher qu'elles ne happent la langue, on les enduit d'un vernis composé de savon, d'eau, de gomme arabique et de cire ; on fond le tout au feu, on y mêle la cire en agitant la composition.

C'est dans cette composition qu'on trempe les pipes, après quoi on les frotte avec une flanelle.

Plomb. Métal gris, facilement oxidable.

Le plomb présente différens degrés de calcination ou d'oxidation. A l'air et à la température

ordinaire, sa surface se couvre peu à peu d'une poudre grise; dans l'eau, ce même oxide se forme avec une couleur plus blanche : le gris est la couleur que prend l'oxide qui se forme à la surface du métal fondu à un feu doux; mais si on calcine cet oxide à un feu capable de le faire rougir, il devient d'abord d'un jaune sale, et ensuite d'un jaune pur; c'est ce qu'on appelle *massicot*. Cet oxide jaune, poussé au feu de réverbère, acquiert une belle couleur rouge, et y absorbe trois pour cent d'acide carbonique; on le nomme alors *minium*. Le plomb, oxidé en blanc, contient 6 à 7 pour 100 d'oxigène; en jaune, 8; en rouge, 10; en litharge, 8 à 9; en brun, 18. En augmentant toujours le feu, on le vitrifie; il donne alors un peu d'oxigène, et se réduit dans quelques points. Cette vitrification est très-forte, et a tant d'action sur les matières terreuses, qu'elle pénètre les creusets et les fait entrer en fusion.

Le verre de plomb est jaune. Cette couleur est due à la grande quantité de plomb contenu dans la composition.

Tous les oxides de plomb se réduisent facilement quand on les chauffe avec du charbon ou quelque autre matière combustible, telle que le suif, la cire, l'huile, la résine, etc.

Avec l'étaim, le plomb forme un alliage très-fusible connu par les faïenciers sous le nom de *calcine*. La composition se fait avec 25 parties d'étaim,

23...

et 75 de plomb, qui se calcinent de la même manière que ce dernier dans la fabrication du *minium*.

Le plomb est un des principaux fondans dans les couleurs qu'on emploie, soit pour la poterie, soit pour la porcelaine. C'est le plus vitrifiable des métaux dans son état de chaux ; il s'unit très-bien à la silice et aux autres terres, il donne au verre une densité homogène, et plus de pesanteur. Les verres, qui contiennent 25 pour 100 de plomb, se taillent facilement ; mais plus il y en entre, moins ils prennent le poli des lapidaires. Le plomb augmente leur propriété réfringente, et les constitue *flint glass*; c'est le fondant principal dans la composition du *jaune de Naples*.

Le plomb calciné par les vapeurs du vinaigre, forme ce qu'on appelle le *blanc de plomb*.

La galène, l'alquifoux ou sulfure de plomb pulvérisé est employé souvent par les potiers de terre, pour vernisser les poteries. Lorsqu'on l'emploie *en grande dose à une basse température*, cet oxide peut devenir dangereux pour la santé, vu qu'il est facilement dissolvable dans les acides et les huiles de nos alimens.

Porcelaine. Les procédés de la fabrication de la porcelaine ne diffèrent guère de ceux de la poterie fine. Voici en quoi consiste toute la différence.

Le kaolin, qui est une argile infusible, n'est point transporté à la manufacture immédiatement après son extraction, comme cela se pratique

pour la terre blanche; mais on le lave préalablement pour éviter le transport de matières inutiles qu'il recèle. On le lave de nouveau à la manufacture où il abandonne à peu près un quart de son poids de matières grossières. Dans la pâte de la faïence fine, on ajoute du silex ou du quartz *pur*; dans celle de la porcelaine, c'est un *fondant*, appelé *caillou*, ou feldspath, composé de *silice* et de *chaux*. Il se calcine et se broie comme le silex de la faïence blanche; il y entre pour un quinzième à un vingtième. Le kaolin et son fondant se mélangent, séjournent et se raffermissent dans des réceptacles d'une bien moindre capacité que les fosses de la terre blanche, parce ces ingrédiens sont beaucoup plus précieux que la pâte de cette dernière.

On fait sécher complètement la pâte de la porcelaine, pour ensuite la pulvériser, l'humecter et la pétrir; mais on ne peut lui faire acquérir le liant qu'a la terre blanche; c'est pourquoi on est obligé de faire en plusieurs fois pour les assiettes, etc., ce que le mouleur d'assiettes en faïence fine fait d'une seule main-d'œuvre. En général, la main-d'œuvre de la porcelaine exige beaucoup plus de soins et de précautions que celle de la terre blanche. Le moindre défaut donne du 2e. ou du 3e. choix, et même du rebut après la cuisson.

Le grand diamètre du cylindre du four à

25....

porcelaine est plus petit que celui des fours à biscuit de la faïence fine ; mais la différence la plus saillante dans la cuisson de ces deux terres, c'est que l'émail de la porcelaine s'applique sur un biscuit très-peu cuit (*dégourdi*) qui se cuit dans la partie supérieure du four, appelée *globe*, où la température n'est guère plus élevée que de 5 à 6 degrés de *Wedgwood*, tandis que la couverte de la faïence fine s'applique sur un biscuit très-compacte, cuit à part dans un four particulier, où il reçoit de 80 à 100 degrés de *Wedgwood*.

La fusibilité de la porcelaine ne permet pas qu'on la cuise sur des *pernettes*, comme on le fait pour des assiettes en terre blanche. Chaque pièce de platerie exige une gazette, et cet inconvénient est principalement une des causes du haut prix de la porcelaine.

La manière de cuire est la même que pour celle de la faïence fine ; seulement il faut que le feu y soit plus intense et moins long-temps continué. La chaleur des fours de Sèvres monte jusqu'à 134 degrés de *Wedgwood*.

Porcelaine tendre. Fritte fusible, opaque et vitreuse. C'est un composé de nitre, d'un peu de sel marin, de soude d'Alicante, d'alun, de gypse et de beaucoup de sable siliceux que l'on *fritte* ensemble, et auxquels on mêle, après le refroidissement de la fusion pâteuse qu'on leur fait subir, de la marne blanche finement broyée.

La cherté de la pâte de cette composition, la quantité de rebut qu'elle donne, sa moindre blancheur, comparée à celle de la porcelaine dure, son incapacité de supporter les vicissitudes de température, à cause de sa texture vitreuse; ces circonstances et d'autres moins importantes ont fait qu'on a abandonné cette branche de fabrication par-tout où on peut se procurer le kaolin et son fondant.

Potasse. Cette substance est le produit de la combustion des végétaux, qui tous en contiennent une plus ou moins grande quantité. L'espèce dont nous parlerons ici, est appelée par les chimistes *carbonate de potasse*, nom qui dérive des parties qui constituent ce sel, notamment la potasse et l'acide carbonique. Le carbone est la matière du charbon unie à l'oxigène.

Exposée à une haute température, la potasse se volatilise ; mais un feu tempéré ne fait que la fondre. L'eau est puissamment attirée par la potasse ; en l'enlevant à beaucoup de corps, elle en sépare le calorique ; sa combinaison avec la pierre à fusil (la silice) forme un corps connu sous le nom de *verre*. Avec l'argile, elle forme un mixte terreux désigné par l'appellation de *fritte.*

Poteries de terre. On connaît sous ce nom à Paris une faïence très-commune, dont le vernis

est brun-jaune ou même verdâtre. De toutes les poteries, c'est la plus mauvaise. La pâte en est grossière, facile à être pénétrée par les graisses et d'une extrême fragilité. Son vernis est composé presqu'entièrement d'oxide de plomb, dans lequel il entre du manganèse, et souvent du cuivre, substance nuisible à la santé, et dont l'emploi devrait être prohibé. Les acides et les graisses des alimens qu'on fait séjourner dans des vases enduits de ce vernis, décomposent facilement ce dernier et peuvent conséquemment porter, dans l'économie animale, un poison, lequel, pour ne pas être immédiatement nuisible, ne cause pas moins des effets qui tôt ou tard deviennent funestes.

Le seul avantage que présente cette poterie, c'est de supporter facilement la transition subite du froid au chaud, sans se casser; avantage qu'elle doit au peu de cuisson qu'on lui fait éprouver.

Poterie salubre. Le *minium*, la céruse et la litharge, l'oxide de cuivre qu'on fait entrer dans certaines poteries communes, peuvent devenir nuisibles à la santé, lorsque la terre vitrifiable ou la température ne les défendent pas assez de l'action des menstrues, à laquelle ils sont exposés.

Poteries rouges. On désigne sous ce nom la plupart des pots à fleurs sans couverte, des vases d'une pâte assez fine, et sur-tout les célè-

bres vases étrusques. La base de toutes ces poteries est une argile qui contient beaucoup de fer, et dans la préparation de laquelle on porte plus ou moins de soins, selon la finesse de la pâte qu'on veut obtenir.

Quel que soit le dégré de cette finesse, l'eau, à moins qu'on ne cuise en grès, transsude tôt ou tard au travers de ces vases, et cela plus ou moins abondamment, en raison de leur porosité. Pour obvier à cet inconvénient, on les enduit intérieurement d'une couverte à base de plomb, dont la fusibilité est proportionnée à la température à laquelle on se propose de l'exposer. Ces poteries sont susceptibles d'être ornées à la manière des étrusques. La fusibilité des couleurs, soit métalliques, soit terreuses, qu'on applique sur le biscuit, doit être réglée d'après celle de la couverte qu'on adopte pour l'intérieur des vases.

Précipité. On appelle *précipité* le dépôt qui se forme lorsqu'on sépare un corps du milieu d'un liquide.

On divise les précipités en *purs* et *impurs.*

L'or à brunir des porcelaines est un précipité *pur;* il en a le brillant et la couleur métallique. Le *pourpre de Cassius* est un précipité *impur;* il ne s'obtient pas par une simple séparation du liquide; c'est une complication de faits qui le procure, et il est lui-même dans une combinaison différente

de celle dans laquelle il était avant sa précipitation eu pourpre.

Précipité de Cassius. C'est l'or précipité en pourpre de l'acide nitro-muriatique, par une dissolution nitro-muriatique d'étaim. Ce précipité contient toujours un peu d'étaim. C'est le précipité le plus estimé dans la peinture sur porcelaine.

Pyrites ; substances métalliques contenant du soufre, qui ont dans leur cassure le brillant des métaux. Les potiers de terre de Paris appellent *féramine* les pyrites qu'ils rencontrent dans l'épluchage de leurs terres.

Pyrotechnie. Ce nom dérive du grec ; il signifie l'*art du feu*.

Q.

Quartz ; pierre dure, scintillante, rayant le verre, infusible au chalumeau, et phosphorescente par le frottement. On l'emploie, broyé très-finement, dans la composition de la couverte de la poterie fine, et comme terre vitrifiable pour toutes espèces de fondans.

R.

Réactifs ; matières que l'on emploie dans l'analyse pour reconnaître des corps soumis à cette opération.

Les principaux réactifs sont : l'acide sulfurique,

l'acide sulfureux, l'acide nitrique, la chaux, la potasse, l'ammoniaque, etc. Parmi ceux que fournissent les sels, on emploie principalement les muriates terreux et les carbonates alcalins ; les sels métalliques dont on se sert le plus souvent, sont : le nitrate de mercure et le nitrate d'argent. Les réactifs que nous fournissent les végétaux, sont : cinq matières colorantes, deux acides et un sel végéto-métallique.

Les cinq matières colorantes sont : le tournesol, la teinture de violette, le cucurma, la couleur légèrement bleuâtre des fleurs de mauve, la teinture rouge du bois de Fernambouc. Les deux acides végétaux employés sont : l'acide oxalique et l'acide gallique.

Le sel végéto-métallique est l'acétite de plomb. Les réactifs, tirés du règne animal, sont : l'acide prussique, le prussiate de potasse et de soude.

Réduction. Ce mot s'entend principalement des substances métalliques, qui de l'état d'oxide, sont rappelées à l'état métallique. Les charbons, les graisses (1), sont employées à cet effet. Toutes les substances, qui ont beaucoup d'affinité

(1) Les graisses et les acides réduisent le plomb d'une couverte tendre.

pour l'oxigène, peuvent être employées à la réduction des métaux.

Retraite de l'argile. Cette propriété de l'argile est due à l'évaporation de l'eau, qui a lieu tant dans l'atmosphère, que lorsque l'argile est exposée aux températures de nos fourneaux. C'est une réduction que l'argile éprouve dans toutes ces parties.

S.

Safre. C'est l'oxide de cobalt mêlé de sable. On s'en sert pour colorer les vitrifications communes ; dans les couleurs de la porcelaine ou des poteries fines, on doit se servir d'un colorant plus pur, qui est ordinairement le précipité rose de cobalt.

Salpêtre. Nitrate de potasse (*Voy.* ce mot).

Scories. C'est le nom qu'on donne, dans les fontes métalliques aux substances salino-terreuses qui viennent nager à la surface du métal, et former une espèce d'écume, ou de matière vitreuse. Lorsque les scories sont bien vitrifiées, elles fournissent un excellent fondant pour le traitement des mines. Il y a des poteries en grès, dont la couverte est faite de cette espèce de verre.

Silex. Le silex, vulgairement appelé *pierre à fusil*, n'est pas une substance simple. MM. *Vauquelin* et *Dolomieu* ont analysé des silex de

la Roche-Guyon, et en ont obtenu les résultats suivans.

Silex pur.	Parties blanches qui forment taches.	Parties opaques.	Écorce blanche sur 81 grains.
Silice........ 97	98	97	70
Alumine et oxide de fer,... 1	1	1	1
Carbonate de chaux, ... 0	2	5	8
Perte,........ 2	0	0	2
100	101	103	81

Le silex ou pierre à fusil, que les minéralogistes appellent *pyromaque,* se trouve en couches, et quoique disposé en rognons isolés, il figure des bancs horizontaux. Ces bancs ne sont pas tous propres à donner des pierres à fusil, et souvent dans une vingtaine de couches, il ne s'en trouve qu'une qui possède les qualités requises pour cet usage. Ces couches sont suivies d'excavations souterraines.

Silice. Terre blanche, rude au toucher, sans saveur, sans odeur, toujours transparente dans ses dernières molécules; elle fait la base de presque toutes les pierres scintillantes.

La nature ne l'offre jamais pure à l'état pulvérulent; mais on peut la regarder comme très-pure dans le cristal de roche transparent, mieux

encore dans l'opale. Le cristal contient un peu d'alumine ; la silice paraît insoluble dans l'eau : du moins les chimistes n'ont pu encore la dissoudre ; mais la nature la dissout en grande quantité dans ce liquide ; c'est par ce moyen qu'elle forme ces belles cristallisations de quartz, d'agates, de jaspes, etc.

L'air n'a aucune action sur la silice.

Les acides n'agissent pas sur elle, excepté l'acide fluorique ; fondue avec les alcalis et les oxides de plomb, elle forme différentes espèces de verre.

Une partie de silice fondue avec six de potasse dans un creuset de platine, donne un verre qui est tout-à-fait soluble dans l'eau, que les anciens chimistes appelaient *liqueur des cailloux*.

Si, au lieu de six parties de potasse, on n'en met que trois, le composé n'est plus soluble dans l'eau ; mais, en y ajoutant un acide, il redevient soluble.

Smalt. Verre bleu fait avec le safre, qui, lorsqu'il est broyé, forme ce qu'on appelle *azur* ou *bleu d'émail*.

Sophistication. On entend par sophistication le mélange de différens ingrédiens communs, que l'on mêle avec des ingrédiens coûteux, pour augmenter leur poids et diminuer leur prix. C'est ainsi qu'on sophistique le *minium*, en y mêlant de
la

la brique rouge et tendre, et le blanc de plomb par la craie.

Soude. La soude est un alcali minéral qu'on obtient par l'incinération et la lixiviation des cendres de plantes maritimes appelées *kali, soda, barille d'Espagne, vareck.*

En la calcinant comme la potasse, on l'obtient aussi pure, et parfaitement ressemblante à ce sel. La soude attire moins l'humidité de l'air que la potasse ; elle se fond au feu, et se volatilise à une haute chaleur. Avec la silice, elle forme un verre comme la potasse ; elle s'unit à l'alumine et non aux autres terres. Celle qu'on trouve dans le commerce, ne contient au plus qu'un tiers d'alcali. On y trouve du sel de cuisine, du sulfate de potasse et de soude, et une matière insoluble dans l'eau.

Stratification. C'est l'action de disposer par couches, dans un creuset ou dans un fourneau, différentes matières.

Substances métalliques. Les métaux sont des substances simples. Tous les métaux sont combustibles, c'est-à-dire susceptibles de se combiner avec l'oxigène. Mais cette oxidabilité varie dans les divers métaux ; les uns s'oxident dans l'air, comme le fer, le plomb, le cuivre ; les autres dans l'air et dans l'eau ; les uns se fondent dans un léger degré de chaleur, comme

le plomb; les autres, comme le fer, le platine, demandent la plus haute température; les uns décomposent immédiatement les acides; les autres ne s'unissent aux acides qu'après avoir décomposé l'eau; il y en a qui ne peuvent être attaqués que par deux acides mêlés. En général, aucun métal ne peut se dissoudre qu'après avoir été oxidé. Ainsi, toutes les fois qu'un acide dissout un métal, il y a deux affinités employées, celle du métal pour l'oxigène, et celle de l'acide pour le métal oxidé.

Sulfate d'alumine (l'alun). C'est un sel composé d'alumine, d'acide sulfurique et de potasse, dans la proportion de 11 d'alumine, 7 de potasse, 38 d'acide et 64 d'eau.

L'alun du commerce s'obtient, soit par la combinaison de l'acide sulfurique avec des argiles, soit en lessivant les schistes alumineux qui recouvrent ordinairement les filons des mines de charbon de terre. Ces schistes s'effleurissent à l'air; les pyrites qu'ils contiennent se décomposent, et l'alun se forme.

Parties égales d'alun et de sulfate de fer, calcinés à un feu doux, donnent un beau rouge pour la peinture sur porcelaine et sur poterie fine.

Sulfate de fer. C'est l'acide sulfurique uni au fer, *couperose verte.*

L'eau chaude dissout davantage de ce sel, à proportion de l'élévation de sa température.

Une dissolution de sulfate de fer précipite l'or sous forme métallique de sa dissolution nitro-muriatique ; c'est avec cet or que les porcelainiers font tous les dessins en or bruni et mat qu'on voit sur cette belle poterie.

On obtient du sulfate de fer une grande variété de couleurs vitrifiables, selon le dégré de son oxidation, celui de la température qu'on emploie, et de la quantité de fondant qu'on lui donne.

T.

Tressaillé, fendillé. Expressions qui signifient que la couverte d'une poterie est brisée en lames indépendantes les unes des autres, mais qui n'est pas moins adhérente au biscuit qui la supporte.

V.

Vareck. Plante qui vient sur le rivage de la mer, et que l'on brûle, pour en retirer la soude ; elle contient aussi une certaine quantité de sel marin.

Vases étrusques. Espèce de poterie dont le principal mérite consiste dans ses formes, dans la naïveté et la pureté du style des figures qui la décorent. Les anciens employaient dans la fabrication de ces vases, une argile dont le

ton de couleur est moins rouge que celui des vases faits avec la terre rouge des environs de Paris.

Vert-de-gris. Oxide de cuivre formé par l'acide acéteux. On le prépare, en laissant séjourner du marc de raisin sur des lames de cuivre dont le nombre est proportionné au vase dans lequel on opère.

Vitrification. Opération par laquelle on réduit en verre des substances salines, terreuses et métalliques. Il faut pour cela une très-forte chaleur, et employer des proportions qui facilitent la fusion de ces substances. Les oxides métalliques colorent le verre, et le rendent, ainsi que fait la chaux, moins fragile dans le passage subit du chaud au froid et du froid au chaud.

La coloration du verre dépend de la quantité d'oxide métallique employée et de son degré d'oxidation. Parmi les substances salines usitées pour la vitrification, on compte le nitre, la potasse et le borax ; parmi les métaux, le *minium*, la céruse, le blanc de plomb, le bismuth, les litharges d'or et d'argent, etc.

Les terres qui, exposées séparément à une forte action du feu, y restent infusibles, fondent en un beau verre, mêlées ensemble en certaines proportions.

L'art de la vitrification exige des soins particuliers dans le choix des creusets qu'on emploie, dans la terre qui les compose ; les fondans doivent être simples et purs : et les constructions pyrotechniques développent plus ou moins d'intensité de calorique, selon la composition vitrifiable employée.

Fin du Vocabulaire.

EXPLICATION DE LA PLANCHE.

Fig. 1. Four à calciner le silex. *a*, voûte sur laquelle pose le silex. *b*, chauffe destinée à recevoir le combustible.

Fig. 2. Tour anglais à ébaucher (*Voy*. pag. 33). *a*, table sur laquelle on pétrit les balles dont l'ouvrier fait les pièces. *b*, tête du tour, sur laquelle il ébauche, étant assis sur un petit banc *c*, avec ses pieds appuyés sur *d*, *e*, bobine.

Fig. 2*a*. Plan des poupées du tour à ébaucher. *aa*, deux écrous pour serrer à volonté la bobine *e*.

Fig. 2*b*. Plan de la table du tour à ébaucher. *b*, tête du tour. *c*, banc sur lequel l'ouvrier est assis. *d*, petite planche placée debout, sur laquelle l'ouvrier s'essuie les mains de temps en temps. *e*, autre planche sur laquelle il pose les *estèques*.

Fig. 3. Tour anglais à tournaser. Un petit garçon tourne la roue *a*, au moyen d'une pétale attachée à l'arbre *b*. L'ouvrier est placé vis-à-vis le mandrin *c* (*Voy*. pag. 36).

Fig. 4. Tour à mouler les assiettes (*V*. p. 37).

Fig. 5. Calibre pour former les assiettes (*V*. pag. 38).

Fig. 6. Coupe verticale d'un four à biscuit. *a*, un des alandiers ou grilles extérieures. *b*, cheminée construite en briques de champ, pour garantir les gazettes d'un trop grand coup de feu. *c*, porte du four par où on introduit les gazettes. *d*, ouverture de la cheminée du four. *ee*, créneaux pour la distribution égale du calorique (*Voyez* pag. 54 *et suiv.*).

Fig. 6 *a*. Une partie du plan, horizontale. *a*, alandier. *b*, cheminées. *c*, porte du four.

Fig. 6 *b*. Vue de face d'un alandier (*Voyez* pag. 54 *et suiv.*).

Fig. 7. Four à couleur. Fig. 8, son chapiteau. *a*, porte pour l'introduction du creuset et du combustible.

Fig. 9. Tour français, dans la position où un ouvrier ébauche une pièce *a*, dont les dimensions sont déterminées par la mesure *b*.

Fig. 10. Moulin à broyer le silex, la couverte et le *minium* (*Voy.* pages 24, 74 et 104). La lanterne *a* est engrenée dans la grande roue d'un manége.

Fig. 11. Gazette. *a*, trous qui supportent les pernettes, *Voyez* page. 78.

TABLE DES MATIÈRES,

Par ordre alphabétique.

A.

Acide carbonique ; le *minium* en absorbe 3 pour cent pendant sa réverbération p. 113.

Air atmosphérique, se dégage de la terre par l'opération du battage. p. 31.

Alquifoux, propre à remplacer le *minium* et la céruse dans la confection de la couverte, p. 152.

Analyse (l') des argiles, est infiniment utile aux fabricans de poterie, p. 13.

— de l'argile d'Hampshire en Angleterre, par Bergmann, pag. 14. — Ustensiles dont on se munit dans l'analyse d'une argile, p. 85.—Agens qu'on emploie, p. 86. — Terres qu'on rencontre dans les analyses, p. 87 et 88. — Méthode d'analyser, p. 89 et suiv.

Argile blanche, partie constituante de la poterie blanche, p. 5. — Qualités que doit posséder une argile destinée à la fabrication de la poterie fine ; qualités de celles de Staffordshire et de Devonshire, en Angleterre, p. 6.

Argile noire, employée en Angleterre dans la fabrication de la poterie fine ; il s'en trouve en France, p. 7. — *Palissy* a déjà observé que les argiles noires cuisent blanc, *ibid.*

Argile de Montereau-faut-Yonne, leurs qualités, p. 7 et 8. — Importance du choix des argiles, p. 8. — Gissement des argiles, p. 11. — Départemens qui en contiennent, *ibid.* — Lieux où l'on en exploite. p. 12. — Parties constituantes des argiles blanches, p. 10.

Art (l') de fabriquer les alcarazzas, p. 172. — d'imprimer sur le biscuit et la couverte de la faïence et sur la porcelaine, p. 168.

Assiette,

Assiette, sert de pièce de comparaison pour évaluer différens élémens de l'art de la poterie, pag 37. — Comment on les encaste pour les cuire en biscuit, p. 47. — Leur encastage en couverte, p. 79.

B.

Battage de la terre. But de cette opération, p. 31.

Battes de bois, ustensiles qui servent à battre la terre, p. 32.

— de fer, instrumens dont on se sert pour battre la terre, *ibid.* — Ustensile vicieux, pourquoi, *ibid.*

Biscuit, comment on juge qu'il est suffisamment cuit, p. 56.

Bistre pour la couverte, p. 10.

Bitume, cause de la couleur noire des argiles, se dissipe par la cuisson au feu de biscuit, p. 10.

Bleus (des), p. 137. — Préparation du cobalt, p. 138. — Qualités des bleus, et fondant qui leur convient, *ibid.* — Autre bleu, p. 39. — Autre, *ibid.* — Autre pour le biscuit, p. 151.

Bois. Influence des qualités du bois sur le chauffage du four, p. 58. — Manière de le sécher, *ibid.*

Briques de Sarcelles, employées à la sophistication du *minium*, p. 69.

C.

Caillouter la terre, manière de procéder à cette opération, p 26.

Caillou, voyez *Silex*.

Calibre, son usage. p. 38.

Carbone, cause de la couleur noire des argiles, se dissipe par la cuisson au feu de biscuit, p.10.

Céruse, pourquoi on lui préfère le *minium* dans la fabrication de la couverte, p. 69. — Ingrédient qu'on emploie pour la sophistiquer, *ibid.*

Chalumeau (description du), son usage, p. 95.

Chauffage au bois d'un four à biscuit (description du), p. 54 et *suiv.*

Chauffage au charbon de terre, comment cela se pratique, p. 54.

Coffre, son usage, p. 35.

Corne, sert à polir les pièces, p. 36.

Couleurs, leur préparation, p. 115. — Leur cuisson, p. 121. — Degrés de feu qu'on emploie, *ibid.* — Comment elles peuvent être affectées par le feu, p. 123.

Couleurs pour la couverte, p. 132 *et suiv*. — Celles qu'on applique sur le biscuit, p. 149. — Ingrédiens, *ibid.*

Couverte. Une bonne couverte suppose une bonne composition de pâte, p. 60. — Raison pour laquelle la terre des environs de Paris ne peut supporter une couverte dure, p. 61. — Motif de l'emploi de la couverte, *ibid.* — Différentes espèces de couvertes, p. 62 et 63. — Sensibilité de la couverte dans le passage brusque des pièces d'une température à une autre, p. 64. — Théorie du fendillage de la couverte, *ibid.* 65 *et suiv*. — Composition de la couverte, p. 69. — Ce qui la rend inattaquable aux acides et parfaitement innocente pour la santé, p. 71. — Broyage de la couverte, p. 74. — Sa cuisson, p. 81. — Difficultés de cette opération, *ibid.* — Cause, p. 82. — Différence du feu de la couverte de celui du biscuit, *ibid.* — Comment on reconnaît que la couverte est suffisamment cuite, *ibid.*

Couverte terreuse, propre à remplacer les oxides de plomb, p. 154.

Craie, en très-petite quantité dans les argiles blanches, p. 12. — Dans quelle proportion la terre calcaire ne produit point de mauvais effets dans la cuisson, p. 13. — Employée à la sophistication de la céruse, p. 69.

Creusets, ceux qui ne conviennent pas pour la préparation des couleurs et des fondans, p. 125. — *Creusets* de Hesse. Leurs qualités, *ibid.* — Influence d'un feu actif sur un creuset rempli de fondant ou de couleur vitrifiable, p. 125 et 126. — Comment on empêche les creusets de percer, p. 127.

Cruches rafraîchissantes (l'art de fabriquer les), p. 172.

Cuisson du biscuit, p. 52. — Inconvéniens attachés à toute espèce de cuisson des terres, *ibid*. — But de la cuisson, ce qui contrarie ce but, *ibid*. — La durée de la cuisson du biscuit est en raison de la dose plus ou moins grande de silex qu'on fait entrer dans la pâte, p. 58.

Cuve à gâcher, p. 20.

D.

Débraiser, ce que c'est, p. 57.

Défournement du biscuit, p. 59. — Vice du défournement trop subit, *ibid*.

Desparda (M.). (Analyse de sa terre, par l'auteur), p. 16.

Dissolution de l'argent, p. 166. — de l'étain, pour faire le *précipité de Cassius*, p. 165.

Division (la) du travail (produit de l'économie dans les travaux industriels, p. 24.

Doses des ingrédiens de la couverte, p. 72. — Manière de procéder pour les vitrifier, *ibid*. — Procédés des verriers appliquables à ce sujet, p. 73.

Douai (Analyse de la terre de) par M. *Hassenfratz*, p. 14.

E.

Eau, son usage momentané dans la préparation des terres cuites, p. 44.

Eau régale (sa préparation), p. 164. — Celle pour la dissolution de l'étain, p. 165.

Ebaucher la terre, description de ce travail, p. 33. — L'importance d'ébaucher également, *ibid*. — de former les boules, p. 35.

Ecole Polytechnique, essais que l'on y a faits pour augmenter la température des fourneaux, p. 129.

Email blanc, p. 135.

Encastage du biscuit, ce que c'est, p. 47.

—— de la couverte, ce que c'est, p. 77. — Soins que cette opération exige, p. 78. — Manière d'opérer, *ibid*.

Enfans, exigent plus de surveillance que les hommes dans l'épluchage de la terre, p. 19.

Enfournage du biscuit, comment cela se pratique, p. 50 *et suiv.*

Enfournement des pièces mises en couverte, p. 79 et 80.

Engobes (des), p. 141. — Couleurs qu'on appelle ainsi, *ibid.* — Ingrédiens qui les composent, p. 142. — Engobe rouge, p. 145. — Violet, *ibid.* — Jaune, p. 146. — Bleu, *ibid.* — Vert, p. 147. — Noir, *ibid.* — Peu affectés par la différence des degrés de température d'un four à biscuit, p. 122.

Epaisseur des pièces (l'inégalité de l') les rend peu propres à soutenir le changement des températures, p. 42.

Epluchage de la terre, p. 17.

Etain, nuisible dans la fabrication du *minium*, p. 109.

Extraction de la terre, p. 16.

Evaporation de la terre, but de cette opération, p. 27.

F.

Fendiller, causes, effets, p. 64 *et suiv.*

Fer, qui se trouve par place, facilement séparé de l'argile blanche par l'épluchage, p. 12.

Fermentation de la terre, p. 32. — Son utilité, *ibid.*

Fondant des couleurs, p. 116. — Ingrédiens qui entrent dans la composition du fondant, p. 117. — Effet du fondant, p. 118. — Traitement du fondant, p. 119. Cas qui exige l'exclusion du *minium*, *ibid.* — Pourquoi on n'emploie pas la soude ou la potasse seules, comme fondans, p. 120. — Degré de feu pour les fondans, *ibid.* — Recette de fondant, *ibid.*

Forge-les-Eaux (analyse de la terre de), par M. *Hassenfratz*, p. 14.

Formes (les) de la poterie, p. 40. — Toutes celles de l'orfévrerie ne sont pas applicables à la poterie, pourquoi, *ibid.* — Qualités des pièces qui ne doivent pas être sacrifiées aux formes, p. 41. — Quelles sont les formes qu'il faut éviter, *ibid.* — Modification, *ibid.* — Formes les plus propres à faire durer les

vaisseaux de terre, destinés à aller au feu, p. 43.
— Précision dans les formes, difficile à obtenir, p. 45 et 46.

Fosse d'évaporation, pag. 27. — A combien revient le quintal de terre séchée par cet ustensile, *ibid.*— Conduite du travail de la fosse, p. 28. — Inconvénient de ce four, p. 29.

Four à cuire la poterie, tant en biscuit qu'en couverte, p. 54. — *Four* à couverte, p. 80. — En quoi il diffère de celui à biscuit, *ibid.* — *Four* à calciner le *minium*, p. 99 et 100. — *Four* à couleurs (description du), p. 129. — Manière de s'en servir, *ibid.* et suiv.

Fourneaux propres à la cuisson des couleurs, p. 128.

Fournettes des faïenciers, p. 102.

Fours propres à la cuisson des couleurs, p. 148.

Fritter la couverte, p. 73.

G.

Gâchage, but de cette opération, p. 19. — Déchet par le gâchage, p. 20. — Fosse à gâcher, *ibid.*—Dépense de cette opération, p. 21.

Garnisseur (le), son travail, p. 39.

Gazeran (M.), son procédé pour fabriquer des pièces pyrotechniques, p. 160 *et suiv.*

Gazettes, leur forme, p. 48. — Terre avec laquelle on les compose, leur fabrication, *ibid.* — Précautions à prendre à leur égard, p. 49. — Leur usage, *ibid.* Pourquoi elles sont vernissées intérieurement d'un verre de plomb très-fusible, p. 79. — *Gazettes* à couverte, p. 80 et 81.

Gorge-pigeon, ce qu'on entend par cette expression, p. 111.

Grand-feu, combien il dure, p. 55 et 56.

H.

Hangar, comment il doit être construit pour opérer la dessiccation de la terre, p. 17.

Hassenfratz (M.). Ses analyses de différentes terres blanches trouvées en France, p. 14.

Happer la langue, ce que c'est, p. 9.

Hydrocérame, vase de terre qui sue, p. 173.

J.

Jaune pour le biscuit, p. 151. — Pour la couverte, p. 136. — Autre jaune, p. 137.

L.

Lasteyrie (M.) fait connaître le procédé des Espagnols pour la fabrication des *alcarazzas*, p. 172.

M.

Magnésie, presque point dans les argiles blanches, p. 10 et 12.

Manufacturier, provision de terre qu'il doit avoir pour ne pas employer des moyens extraordinaires pour sécher l'argile, p. 18.

Mandrin, ce que c'est, p. 36.

Marchage de la terre, p. 30 et 31.

Massicot, ce que c'est, p. 103.

Minium, pourquoi on le préfère à la céruse dans la fabrication de la couverte, p. 69. — Avec quoi on le sophistique, *ibid.* — Fabrication du *minium*, p. 97. *Minium* des anciens, ce que c'est, *ibid.* — Son histoire, p. 98 et 99. — Description du fourneau à calciner le *minium*, p. 99 *et suiv.* — Procédé usité en Angleterre, p. 101 *et suiv.* — Procédé usité en France, p. 108 *et suiv.*

Molletes. Leur usage, p. 36.

Montereau (analyse de la terre de) par M. *Hassenfratz*, p. 14.

Montres, où on les place dans le four, et comment on les retire, p. 56. — *Montres* pour la couverte, p. 81.

Mouleur d'assiettes (le), son travail, pag. 38. —

Mouleur en creux, son travail, p. 39.

Moulinet, sert à broyer le *minium*, sa description, p. 112 et 113.

Moulins qui servent à broyer le silex, p. 24 et 25. —
Moulins ou *tinnes* pour le broyage de la couverte, p. 74. — Comment l'on reconnaît quand elle est suffisamment broyée, *ibid*. — *Moulins* à broyer le *minium*, p. 104.

N.

Noirs (couleurs) pour la couverte, p. 141.

O.

Ouvriers ne font jamais des écoles à leurs dépens, mais toujours à ceux du maître. Influence qu'a sur les ouvriers le changement du travail ou du local. p. 18.

Oxide de fer, dans quelle proportion il ne produit aucun mauvais effet dans la cuisson des terres blanch., p. 13. — *Oxides* métalliques leur coloration selon le degré de leur oxidation, p. 123. — Couleurs qu'ils donnent ordinairement, p. 124. — Emploi des couleurs, *ibid*. — *Oxides* de plomb, pourquoi on les préfère dans la fabrication de la couverte des poteries fines, p. 68. — Dans quels cas leur emploi devient nuisible à la santé, p. 70. — Comment on reconnaît quand ils sont mélangés de matières étrangères, *ibid*.

P.

Pernettes, leur usage. p. 49. — Précaution à prendre dans le choix de la terre qui les compose, p. 50.

Petit feu, combien il dure pour le biscuit, p. 55.

Pièces moulées, p. 37.

Pierre ponce, son usage pour remplacer les oxides de plomb dans la fabrication de la terre blanche, p. 154. — *Pierre* à fusil, est ajoutée à l'argile blanche pour la dégraisser, la rendre poreuse ; celle qu'il faut préférer, p. 21.

Plâtre, nuisible dans la fabrication du *minium*, p. 109.

Polir les pièces, comment cela s'exécute, p. 36.

Poteries étrusques, caractères qui les distinguent, p. 46. — *Wedgwood* puisa dans les poteries étrusques la plupart des belles formes qui sont sorties de sa manufacture, p. 47.

Pourpre (couleur) pour le biscuit, p. 150.

Précipitation de l'argent, p. 166.

Précipité de Cassius (préparation du), p. 164 et suiv.

Procédé pour faire les dessins à échiquier qu'on observe sur les faïences anglaises, p. 148. — *Procédé* pour remplacer à peu de frais la céruse et le *minium* dans les couvertes de terres blanches, p. 152. — *Procédé* pour apprécier la qualité d'une couverte de terre blanche, p. 156 — *Procédé* pour juger des qualités du biscuit de la terre blanche, p. 157 — *Procédé* pour faire les pièces pyrométriques de *Wedgwood*, p. 159. — *Procédé* pour appliquer l'argent sur la porcelaine, p. 166. — *Procédé* pour émailler des vaisseaux culinaires, de métal, p. 175. — Travail de l'auteur sur cet objet, p. 78. — Recette, *ibid*.

Pyromètre de *W*. devrait être généralement en usage pour juger le point auquel on devrait arrêter la cuisson du biscuit, p. 56. — Comment s'en servir pour cet usage ? *ibid*.

Q.

Quartz peut aussi bien que le silex servir à caillouter l'argile, p. 22. — Diverses espèces, p. 94. — Infusibles au chalumeau, p. 95. — Gissement du quartz, p. 96.

R.

Recettes de couvertes, p. 75 et 76. — *Recette* du fondant, n°. 1, p. 120. — *Recette* du fondant, n°. 2, p. 136.

Retraite, causes, p. 44. — Difficultés d'évaluer rigoureusement à l'avance la retraite d'une argile, *ibid*. et 45.

Roches, ce que les minéralogistes entendent par cette expression, p. 83. — *Roches* primitives, *ibid*. — *Roches* de la transition, *ibid*. — *Roches* stratiformes, p. 84. *Roches* d'alluvions, *ibid*. — *Roches* volcaniques, *ibid*.

Rouge carmin pour la couverte, p. 132. — *Rouge* avec l'ocre pour la couverte, p. 133. — *Rouge* avec le fer pour la couverte, *ibid*. — *Rouge* cramoisi pour la couverte, p. 134. — *Rouge* couleur de rose pour la couverte, p. 135. — *Rouge* pour le biscuit, p. 150.

S.

Sel marin; autrefois la volatilisation du sel marin était appliquée à vernir les poteries en terre de pipe, p. 5.

Silex, partie constituante de la poterie fine, p. 6. — Sert à dégraisser, à rendre poreuse l'argile qu'on emploie pour faire la poterie fine, celui qu'il faut préférer, p. 21. — Où on en trouve en France, sa calcination, four qui convient à cette opération Caractères du silex après la calcination; pilage et broyage du silex, p. 23. — Broyage du silex par la voie humide et par la voie sèche. Manière de le broyer en Angleterre, p. 24. — Son mélange avec l'argile. L'importance de bien connaître les principes de cette partie de l'art de la poterie, p. 25. — But de cette opération, quantité de silex qu'exige l'argile blanche de Montereau cuite à cent degrés de *Wedgwood*, p. 26.

T.

Table de degrés pyrométriques, p. 163.

Tamisage de l'argile, p. 20. — Dépense de cette opération, p. 21.

Température de différens degrés dans un four à couverte, p. 122.

Terre anglaise (la), qualités par lesquelles elle se distingue, p. 47.

Terres noires, inconvéniens de cette fabrication, p. 144.

Tournay, analyse de la terre blanche de Tournay, par M. *Hassenfratz*, p. 14.

Tournasin, ce que c'est, p. 36.

Tour à ébaucher, p. 33.

Tourneur (le), son travail, p. 35 et 36.

Trempage de la couverte, p. 76. — Manière de procéder, effets du trempage, p. 77. — Précaution concernant la tinette, *ibid.*

V.

Verres à bouteilles. Dans quels cas les acides les décomposent, p. 71.

Verre de plomb très-fusible; comment on en obtient dans un creuset de Hesse, p. 126.

Vert pour le biscuit, p. 151. — *Verts* pour la couverte, p. 139 *et suiv.*

Violet pour la couverte. p. 133.

Vitrification (procédé de), p. 130 *et suiv.*

W.

Wedgwood inventa la couverte blanche à base de plomb; pour la poterie en terre de pipe. p. 5. — Analyse de son argile blanche, par M. *Hassenfratz*, p. 15. — Ses pièces pyrométriques analysées par M. *Vauquelin*, p. 160.

Fin de la Table des Matières.

De l'Imprimerie de P. N. ROUGERON, rue de l'Hirondelle, Hôtel Salamandre, n°. 22.

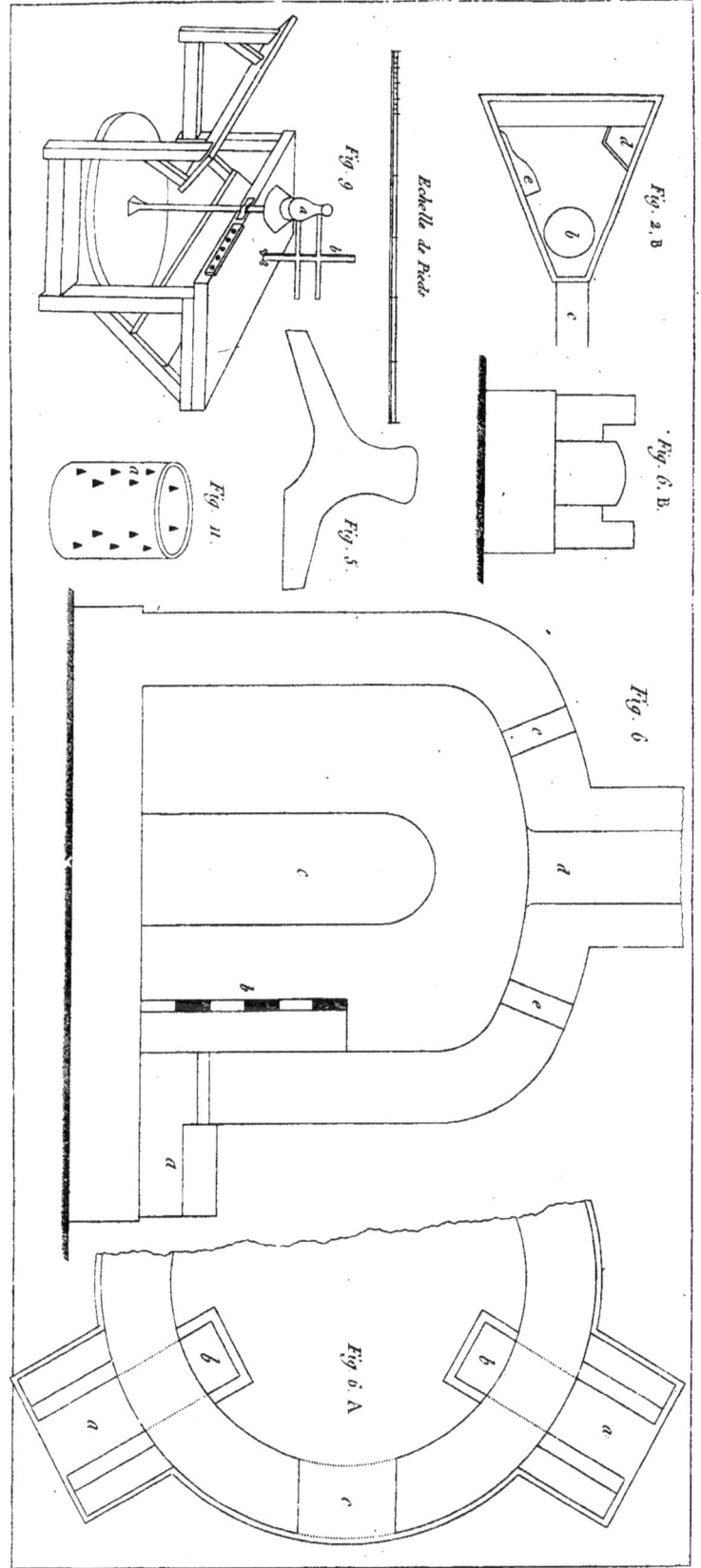

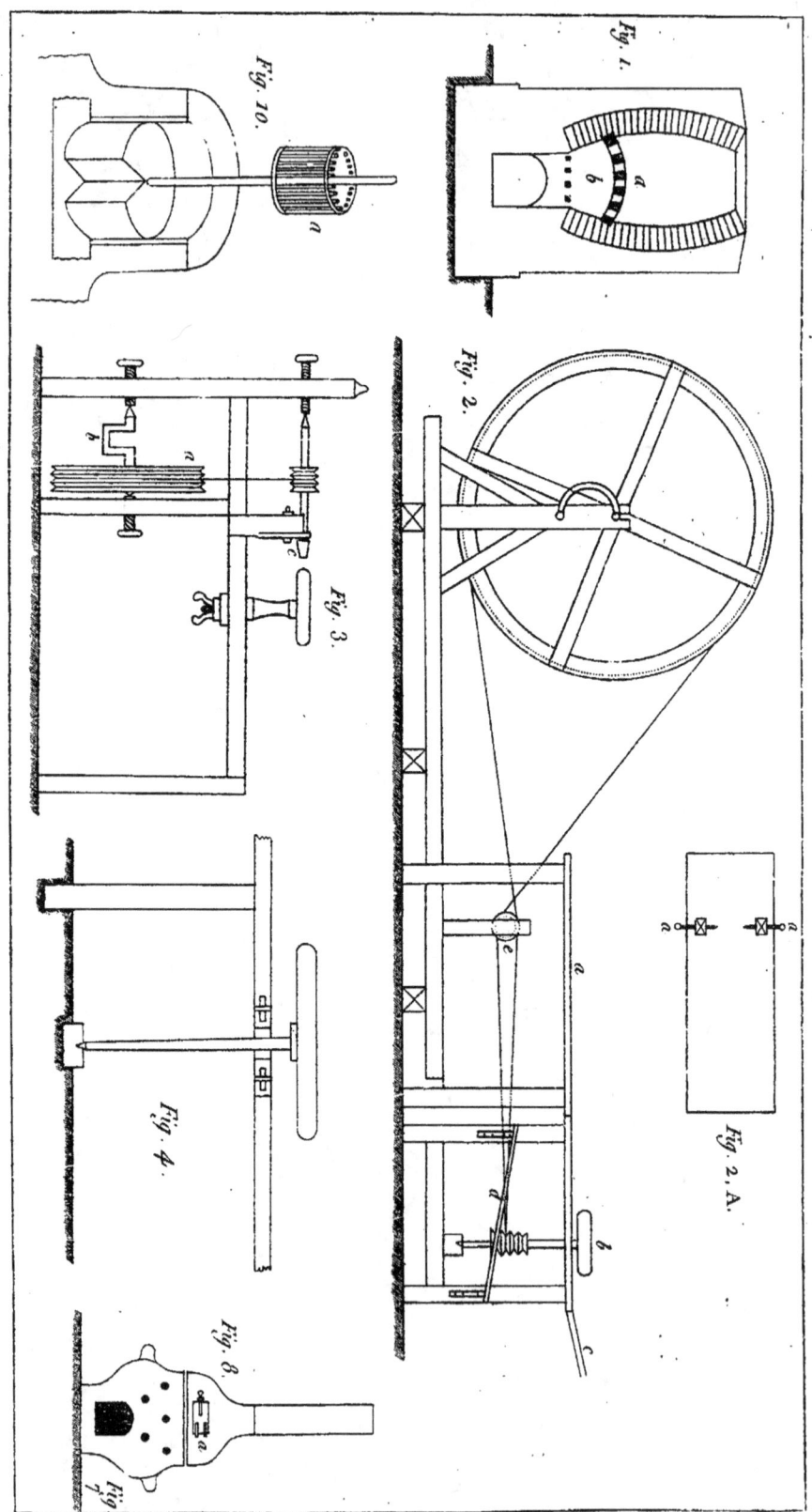

www.ingramcontent.com/pod-product-compliance
Lightning Source LLC
Chambersburg PA
CBHW071627220526
45469CB00002B/515